国家林业和草原局普通高等教育"十三五"规划教材

装饰艺术
设计与工艺

高阳 李睿 编著

中国林业出版社
China Forestry Publishing House

本书编写人员

高 阳　李 睿　陈 宸　陈雨琪　路紫媚　王轩亭

图书在版编目（CIP）数据

装饰艺术设计与工艺 / 高阳，李睿编著. -- 北京：中国林业出版社，2019.10
国家林业和草原局普通高等教育"十三五"规划教材
ISBN 978-7-5219-0338-6

Ⅰ.①装… Ⅱ.①高… ②李… Ⅲ.①装饰美术 - 高等学校 - 教材 Ⅳ.①J525

中国版本图书馆CIP数据核字(2019)第248291号

国家林业和草原局生态文明教材及林业高校教材建设项目

出版发行	中国林业出版社(100009　北京市西城区德内大街刘海胡同7号)
电　话	(010)83143500
制　版	北京美光设计制版有限公司
印　刷	固安县京平诚乾印刷有限公司
版　次	2019年11月第1版
印　次	2019年11月第1次印刷
开　本	889mm×1194mm　1/16
印　张	8.75
字　数	259千字
定　价	52.00元

未经许可，不得以任何方式复制或抄袭本书之部分或全部内容。
©版权所有　侵权必究

前　言

从古至今装饰艺术，就与人们的日常生活息息相关。通过装饰艺术设计创作出的装饰艺术品遍及居住环境、服装服饰、日用器物、赏玩陈设、收藏馈赠等诸多实际应用领域。因此，装饰艺术包罗万象，它能够全面地反映出一个时代的社会生活，体现出物质文化和精神文化风貌。装饰的审美、装饰的风格、装饰的内涵也成为中国传统文化艺术精神的重要组成部分。

当代的装饰艺术设计，既要体现这个时代的精神风貌，又要将独特的中国特色呈现于世界，更要将中国传统文化的精华渗透到一代代中国人的日常生活之中，来传承一种生活方式、思维方式以及文化思想。在提倡文化自信的当下，文化自信的重建其实就是重建中国人的优雅生活、沉静气质、昂扬精神。因此，装饰艺术设计师，不仅是在造物，更是在通过设计创意，创造出美和实用，便利万千人的生活，也滋养万千人的心灵，延续着一个伟大民族的从容和强盛。

本书是一部指导高校艺术设计专业学生、工艺美术从业者、经营者以及装饰艺术爱好者的教科书。内容重在将理论与实践相结合，以重要的装饰艺术门类为章节构架，每一章节中既有对装饰艺术史、装饰艺术设计原理的阐述，也有非常详尽的工艺技术介绍，还有具体的案例分析。本书图文并茂，内容丰富具体。通过阅读本书，读者可以对装饰艺术设计有较为系统的了解，并可以通过实际操作掌握装饰艺术设计的重要方法和工艺实践手段，因此本书可用作高校装饰艺术设计实验室的实验操作指导教材。本书也是装饰艺术和手工艺爱好者的一本指导书，通过阅读本书，提升审美品位和艺术修养，并通过工艺的实践丰富自己的日常生活。

<div style="text-align:right">
高阳　李睿

2019年10月
</div>

"中国传统装饰"课程
（学堂在线）

目　录

前言

第1章　装饰艺术概述

1.1　装饰艺术的定义　　　　　　　　　　　　002
1.2　装饰艺术的门类　　　　　　　　　　　　003
1.3　现代设计中的装饰艺术　　　　　　　　　004

第2章　装饰艺术设计原理与方法

2.1　装饰艺术设计的基本原理　　　　　　　　006
2.2　装饰艺术设计的形式美法则　　　　　　　016
2.3　装饰艺术设计的研究方法　　　　　　　　019

第3章　陶瓷装饰艺术设计与工艺

3.1　中外陶瓷艺术简述　　　　　　　　　　　022
3.2　陶瓷工艺的材料、工具、设备　　　　　　038
3.3　陶瓷工艺的基本操作　　　　　　　　　　043

第4章　染织装饰艺术设计与工艺

4.1　中外染织艺术简述　　　　　　　　　　　052
4.2　扎染工艺　　　　　　　　　　　　　　　066
4.3　蜡染工艺　　　　　　　　　　　　　　　069
4.4　手工编织工艺　　　　　　　　　　　　　073

第5章　金属装饰艺术设计与工艺

5.1　中外金属艺术简述　　078
5.2　景泰蓝工艺　　091
5.3　花丝镶嵌工艺　　094

第6章　木雕装饰艺术设计与工艺

6.1　中外木雕艺术简述　　102
6.2　木雕工艺　　112

第7章　工艺案例

7.1　陶艺案例　　120
7.2　编织案例　　122
7.3　扎染案例　　125
7.4　蜡染案例　　125
7.5　景泰蓝案例　　126
7.6　木雕案例　　128

参考文献　　131
后记　　133
作者简介　　134

第 1 章 装饰艺术概述

本章课件

1.1 装饰艺术的定义

"装饰艺术"这一艺术领域所涵盖的范围非常广阔,并且内涵深厚。为"装饰艺术"进行定义,需要多角度、全方位地进行研究和探索,从而更准确地理解装饰艺术的内涵、界定装饰艺术的范畴。

若狭义地去解释装饰的含义,往往会把"装饰"简单地等同于在被装饰物上绘制和添加"花纹"或"纹样"。许多人认为现代设计追求简洁实用的观念与装饰是对立的,以至于在现代设计观念中产生了装饰可有可无、反对装饰、"装饰是罪恶"等思想。

事实上,对装饰仅仅在狭义上理解是片面的。装饰艺术的创作是一种对造型、色彩、花纹、材质、使用功能、制作工艺进行综合处理,使各方面达到协调统一的创造性活动。纹样或图案是装饰的重要组成部分,但不是装饰的唯一。装饰并非单纯指表面的修饰,而是实用与美观、内容与形式、价值与审美诸多方面统一的整体创造。中国现代美术教育家、工艺美术家陈之佛先生曾提到:"所谓装饰,就字面上来看,仿佛有附加的意味,或奢侈的意味,能予人一种多余价值之感,但我们要知道,这决不是装饰本来的意义。装饰的本意,无论是对于构造的、平面的,都以实现其调和为目的,以能显现调和美的价值便是要着。故无装饰处而能得装饰的效果,仍不失装饰的本意,不一定要附加许多装饰才是装饰。"

装饰艺术大师张光宇先生在《装饰诸问题》一文中曾经着重分析装饰的实用与美观如何结合的问题,指出"在装饰问题上要极力运用恰当,应极力避免装饰的过分繁琐与虚伪,尤应记住不破坏富有功用的结构和不必要的装饰间的不协调的问题。不要以为我们从事于装饰艺术的人把'装饰'看得简单地属于一切只有'加工'或'锦上添花'的事,那就往往把好事办成坏事了。要尽量做到'雪中送炭'而不是'为装饰而装饰'"。

将"装饰"的概念与"添加纹样"区别开来,广义地去理解装饰的意义,就可以更充分和全面地体会装饰之美。装饰之美以适度的美化与整体的和谐为最高境界。以陶瓷中宋代汝窑瓷器的装饰为例,其器物形状并不复杂,注重器物的各部分比例关系的协调、简洁、大方,造型非常整体。器物表面亦无过多附加的纹样或色彩装饰,即便有纹样,也往往以非常简练的线刻的形式来表现,纹样的组织和造型极简洁,装饰纹样处于器形的关键部位,不求繁琐的"满",而求灵动的"空"。凝练合用的造型、天然细腻的材质、自然雅致的釉色以及完美精巧的制作工艺,使得宋瓷呈现出高度和谐与优雅的装饰美感,体现了装饰的真正内涵(图1-001、图1-002)。

仅仅强调装饰的审美性与实用性这两大特点,认为装饰不反映理想与观念,不引起审美联想,这个概念也是非常片面的。装饰行为和装饰品的诞生与人的物质生产生活和社会活动紧密结合,不可分割。装饰的起源,也是人类文化的起源。"装饰"与"物质"的关系,是融为一体,共同发展变化的,而绝非可有可无的简单附属关系。人类的造物和对客观物象的改造,从一开始就是有目的的,并具有社会性、文化性和功能性。原始先民以赤铁矿与兽血混合成的红色颜料在岩壁上描绘具有装饰意味的岩画图形(图1-003);以石块、贝壳在居住的村落或墓葬的地面上摆设具有神秘意义的图案;用黥面纹身、彩绘的手段或兽牙、兽骨、贝壳、羽毛等串成饰物(图1-004);在日用的土陶上描绘丰富多彩、神秘古拙的装饰花纹(图1-005)……这些早期原始的富于创造力的装饰行为出现并由此而产生形形色色的装饰艺术品,记录了人类在开辟鸿蒙之初对于自然界的万事万物从敬畏、到探寻、至理解的过程,反映了在社会生产发展过程中人与人之间关系、等级、社会观念、思想、宗教体系的形成,

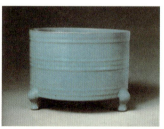
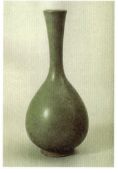

1-001　宋代汝窑瓷器-三足尊

1-002　宋代汝窑瓷器-玉壶春瓶

甚至也已经包含着哲学与美学的萌芽。因此，"装饰现象本质上是一个文化现象，装饰的产生是以人类文明和文化的发展为基础的，它本身便是文化的产物和文化的一种存在方式。装饰作为文化是人类文明进步的标志。人生来就完全没有装饰，必须自己动手装饰自己。装饰是生存活动的一部分，也是人类劳动创造的一种成果，这种活动或成果无疑是人类的文化表现，而且人类的装饰意志、动机从一开始便是文化性的。"[1]装饰是将人的精神和意识作用于物质的产物，不仅是物质的创造，还是内涵丰厚、范围广阔的艺术和文化创造。以装饰的手段和科学的加工技术去改造物品，通过在日常生活中使用这些物品，使之与社会活动相结合。这一过程使装饰艺术品在满足实用性的同时也成为情感、理想的载体，甚至具有象征性和寓意性，从而得以表现创造者的思想感情乃至整个社会时代的精神。

综上所述，笔者将"装饰"的定义概括为："人类以满足实用性为前提，利用不同材质和工艺技术进行的创造性造物活动，创造的物品具有功能性与审美性统一的特点，起到美化生活的作用，并通过这一创造活动反映社会物质文化和精神文化风貌。"

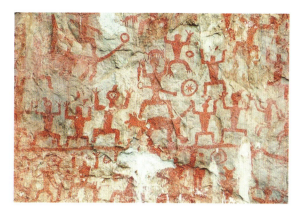

1-003　广西左江花山岩画

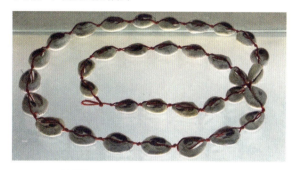

1-004　原始首饰

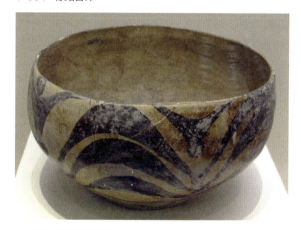

1-005　原始彩陶装饰

1.2　装饰艺术的门类

由于装饰艺术是一种与人类社会生活联系紧密、息息相关的艺术形式，因此它涉及的范围十分广阔。在我们的日常生活中，"装饰"可谓无处不在。若要给装饰艺术分门别类，不同角度有不同的分类方法。

著名学者、教育家蔡元培先生曾经从各个不同的角度对装饰艺术进行过详尽的分析："装饰者，最普通之美术也。其所取之材，曰石类、曰金类、曰陶土，此取诸矿物者也；曰木、曰草、曰藤、曰棉、曰麻、曰果核、曰漆，此取诸植物者也；曰介、曰角、曰骨、曰牙、曰皮、曰毛羽、曰丝，此取诸动物者也。其所施之技，曰刻、曰铸、曰陶、曰镶、曰编、曰织、曰绣、曰绘。其所写象者，曰几何之线画、曰动物及人类之形状、曰神话宗教及社会之事变。其所附丽者，曰身体、曰被服、曰日用、曰宫室、曰都市……人智进步，则装饰之道渐

[1] 张光宇（1900—1965），现代中国装饰艺术的奠基者之一。曾任中央工艺美术学院教授、中国美术家协会理事。张光宇的装饰艺术在民族艺术的基础上，吸取外国美术中的优秀成分，形成形式感极强、富有民族趣味的时代感风格。

异其范围。身体之装饰，为未开化时代所尚；都市之装饰，则非文化发达之国，不能注意。由近而远，由私而公，可以观世运矣。"蔡元培先生在以上论述中列举分析了装饰艺术所利用的不同材质，如矿物、植物、动物等；装饰艺术所采用的不同工艺手段，如雕刻、镶嵌、织绣、绘画等；装饰艺术所表现的不同题材内容，如几何、人物、动物、神话等；装饰艺术所服务的不同对象，即被装饰物如人体、服装、日用品、建筑等。并指出了装饰艺术是最普通的美术，这种艺术形式与人们的社会生产和日常生活密不可分。装饰艺术的门类和范畴是随着社会的进步而发生变化的，装饰体现了社会的发展和人类的进步，通过装饰艺术可以反映出社会生活的状况和发展趋势。

1.3 现代设计中的装饰艺术

蔡元培先生对装饰艺术的分类和阐述可谓全面而精辟。当今对于装饰艺术门类的划分，仍然要从这些方面入手。例如，传统装饰艺术品中的石雕、玉雕、木雕、果核雕、骨雕、牙雕、泥塑、陶艺、漆艺、草编、藤编等品种，是从所用材质的角度分类。传统装饰工艺中的雕刻、铸铜、制陶、雕塑、剪纸、编织、印染、刺绣等技术，是从装饰手段和技法的角度分类。现代从事实用艺术设计的专业包括建筑设计、环境设计、平面设计、陶瓷设计、染织设计、服装设计、工业设计等，是从服务于人们日常生活中衣食住行几大物质生活领域的角度分类。装饰图案中包含的动物图案、植物图案、几何图案、人物图案、风景图案；装饰绘画和装饰雕刻中表现的神话、历史、宗教、文化内容等则是从装饰艺术所表现题材的角度分类……这些不同角度互相交叉，共同构筑了一个全方位的装饰艺术系统，在任何历史时期和任何社会形态下，装饰都作用于人类生活的方方面面。因此，对于装饰艺术诸多门类的深入研究，对于新时代各个生活领域装饰艺术的积极创造，应该成为当代艺术设计乃至物质精神文化建设的一个非常重要的组成部分。

第 2 章 装饰艺术设计原理与方法

本章课件

2.1 装饰艺术设计的基本原理

装饰艺术设计在造型、构图、色彩等方面，都要充分体现形式美感。将自然界和现实生活中的事物升华为具有装饰艺术审美特征的造型。在这个发现—感受—创造的过程中，要依据自然，但又不受自然形象的限制，根据物象的客观特征和个人的主观感受，大胆地对自然形象进行夸张变化，创作出个性更为鲜明，富于装饰美，令人印象深刻的作品。装饰造型包括立体形态的造型和平面装饰纹样的造型。立体形态的造型设计，注重造型各部分比例关系的协调以及整体造型的大方与新颖。平面装饰纹样的造型，往往不追求体积感、体量感和明暗光影变化，而是要把这些因素尽可能淡化。装饰构图一般不采用焦点透视法，而是采用多点透视和平面展开的构图，削弱画面中物象的远近关系，形象互不遮挡，使画面构图完整。装饰色彩不拘泥于自然物象的固有色和光源色，而是根据画面色彩搭配需要对自然色彩概括归纳之后进行运用，色彩的冷暖变化和虚实关系也都为突出画面装饰效果而安排。

2.1.1 造型基本原理

（1）造型的提炼概括

自然界中的万物各自具有美的特点，是装饰艺术创作取之不尽的灵感源泉，但面对纷繁芜杂的创作素材，如何将其变成自己的创作，如何设计出符合装饰形式美规律的作品，经常使装饰艺术设计初学者感到困难。

装饰造型设计的第一步就是"提炼概括"，也就是在把握住自然物象最基本、最重要的特征前提下，删繁就简，省去一切次要的、繁琐的变化，使视觉语言简洁而凝练（图2-001）。

装饰纹样造型的提炼概括重点表现在对物像整体大形的概括表达上，形体的平面化，淡化体积与光影变化，省略内部结构与细节都能够获得简练的视觉效果。有时候甚至通过观察大的外形基本特征，把丰富变化的复杂形体概括成极度单纯的几何形，但对象的自然特征依旧鲜明突出（图2-002）。

提炼概括的手法具体到视觉元素的运用上，既可以用线条表现，也可以用块面表现，单纯的线条勾勒，甚至是完全省略内部结构与细节，以剪影的方式描绘，都能够达到对自然物像高度提炼概括的效果（图2-003、图2-004）。

（2）造型的夸张美化

在装饰造型设计中，常常运用夸张美化的手

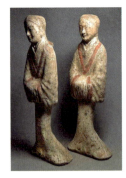

2-001　西汉女俑

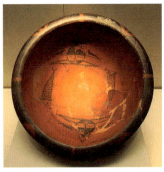

2-002　半坡彩陶鱼纹

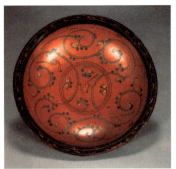

2-003　汉代漆器纹样

2-004　敦煌壁画中的九色鹿造型

2-005　东汉击鼓说书俑　　2-006　敦煌壁画-飞天　姿势与动态的夸张　　2-007　杨柳青年画-连年有余　比例的夸张
有趣味的体态与表情的夸张

2-008　民间青花瓷纹饰　　　　2-009　清代珐琅彩瓷器纹饰　　　　2-010　战国金银错青铜虎
简约而具有文化内涵的纹饰添加　过于繁杂琐碎的纹饰添加　　　　造型上纹饰的添加与形象之间的协调关系

法，使得对象具有美感或具有趣味性的部分更加突出，让造型更富有情趣。在运用这一手法时，要充分观察和理解对象，抓住最具特色的部分进行夸张处理，而不是盲目进行随心所欲的夸张。

装饰造型中可夸张的因素有很多，例如体态、表情、姿势、动势、比例等方面的夸张（图2-005～图2-007）。局部的夸张与整体效果既形成对比，又保持协调。

（3）造型的细化丰富

装饰造型的重要手法之一是纹饰的添加，用丰富的纹样对造型进行装饰，可以起到增加造型的层次感，体现造型的个性特征，丰富视觉效果，赋予造型更多的艺术文化内涵等作用。纹饰的添加要与造型本身的特点紧密结合，不可漫无目的，过多过繁（图2-008、图2-009）。

纹饰添加既可以依据自然，也可以将与自然形本身所不存在的纹样添加上去作为装饰。在选择或创造纹饰时要考虑到它与所装饰的形象之间的关联性与协调性，包括纹饰的大小、繁简、风格以及纹样的含义等因素（图2-010）。

（4）造型的新颖独特

装饰造型的设计，来源于自然又高于自然。设计者一方面要善于观察到和表现出它外在的、表面的、形式上的美感；另一方面还要充分发掘它的"内在美"。装饰造型的创作既是形式美法则和规律的实践与探索，也是作者思想、情感、情趣、个性的表达与体现。装饰造型的内涵是创作者赋予的，通过联想和想象，可以把不同形态、不同种类、不同功能、不同质感的物象大胆地联系组合起来，运用重构、打散、重组、置换、共形、互渗、拟人、仿生等造型方法，设计出新颖独特的形象，这样的装饰造型视觉效果新奇，出乎人的意料，但又能够被人接受与理解，"不合理但合乎情"。同时还能通过造型的全新创造，进行寓意或象征的表达，使装饰内容更加耐人寻味（图2-011～图2-014）。

2-011　半坡彩陶-船形壶

2-012　唐三彩双鱼瓶

2-013　敦煌壁画-三兔共耳

2-014　河北武强民间木版年画六子争头

2.1.2　构图基本原理

（1）平视体构图

装饰构图的形式非常灵活多样。在一幅富于装饰美感的画面中，构图形式要具备平面化、秩序化的基本特点。在进行构图创作时，首先要在画面的透视关系上进行装饰化的处理。一般采用散点透视的方法，淡化三维空间，在二维平面空间中，平铺排列形象，形象之间互不遮挡，完整地表现各个物像的形体，达到平面装饰的效果，在中国传统装饰绘画中，这种构图方式称为平视体构图。平视体构图将丰富的内容分门别类、秩序井然地安排在画面上、中、下三个部位上，无论是人物、景物，形象不分远近，不分大小，互不重叠，都处于一条基线上。汉代画像石、画像砖的画面布局集中展示了平视体构图的特点，形象不重叠，视点不集中，前景后景在一个平面上出现，垂直线一律垂直，水平线一律水平，平行线一律平行，从而呈现出较强的装饰风味。平视体构图不仅在中国传统装饰艺术中的壁画、画像石，甚至传统山水画中经常运用，在古埃及、古希腊等不同国家民族的装饰艺术中，平视体构图也屡见不鲜（图2-015～图2-018）。

运用散点式透视和平视体构图时，要注意画面形象排列的疏密关系、整体感与秩序感。有时可以不按照近大远小的透视法则安排物象，将远处的物象表现得大而近处的描绘得小，这样的处理是为了画面布局的需要，也形成了独特的视觉效果。有时还可以在同一画面中表现仰视、俯视、平视不同

2-015　汉代画像石的平视体构图

2-016　战国水陆攻战纹铜壶纹样的平视体构图

透视角度的对象。如敦煌莫高窟北魏254窟中著名的《萨埵太子舍身饲虎图》，运用的便是典型的平视体构图，画面平面装饰感极强。非写实的构图手法，把发生在不同时间的先后情节，发生在不同空间的事件人物，有机地结合在一个画面之中，丰富了画面的表现力。特别是画面左侧的白塔，塔檐画作俯视角度，塔基画作平视角度，不同透视角度出现于一个物象，这种大胆的处理手法有效地增强了整体画面的构图平衡感（图2-019）。

（2）立视体构图

立视体构图由平视体演化而来，但在视觉上表现的领域更广阔。这类构图利用45°斜线作为形象的侧面和顶面的依据，同时依据"以大观小，如人观假山"这一原则，先将画面上的横、直、斜几个方向确定，然后把要画的景物、人物等按需要的位置画上去。整体保持一致性，即方向一致，斜边一致，人物、景物、静物等与建筑一致。但画面上没有固定的透视焦点，在处理手法上也不受空间的局限。无论人物、景物、静物位置远近都不发生透视变形，每个形象都可以刻画得清楚具体。画面可以向无限的高度延长，也可以向无限的宽度伸展，因此视觉效果辽阔、深远，百里风光尽收眼底。传统装饰壁画的构图多用此法（图2-020）。

2-017　古埃及纸莎草画的平视体构图　　2-018　古希腊陶器装饰的平视体构图

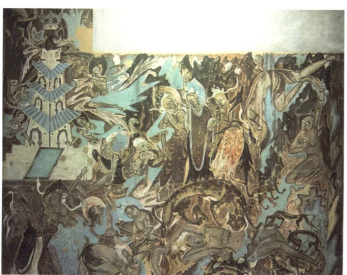 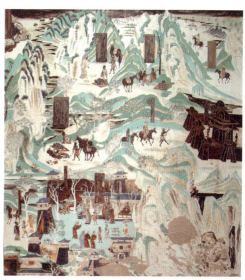

2-019　敦煌莫高窟北魏壁画 萨埵太子舍身饲虎图中的透视角度处理　　2-020　敦煌莫高窟唐代壁画 化城喻品中的立视体构图

2-021　汉龟、蛇、雁纹瓦当　圆形适合　　2-022　初唐葡萄石榴纹藻井　方形适合　　2-023　宋耀州窑瓷器　器物外形适合

2-026　唐敦煌藻井图案　放射对称式

2-024　战国瓦当图案　直立对称式　　2-025　唐狩猎纹锦　直立对称式　　2-027　唐敦煌背光图案　放射对称式

2-028　汉瓦当　旋转对称式　　2-029　战国青铜器图案　旋转对称式　　2-030　唐鹦鹉纹铜镜图案　反转对称式

（3）适合式构图

适合式构图必须在一定的外形轮廓内进行组织，适合的外形可以是圆形、方形、长方形、椭圆形、三角形、菱形、多边形等几何形，也可以适合自然形象的外形或者器物外形（图2-021~图2-023）。确定外形轮廓之后，在外形内部用一定的骨架分割空间，填充纹样。

适合式构图形式总体上分对称、均衡两大类。对称的适合式构图具有中心点或中轴线，围绕中心点和中轴线进行单元形象的重复排列。构图效果庄重稳定，层次丰富，组织严整。对称式适合图案有固定而明确的规律可循，因此比较易于设计。对称式的构图形式又可以细分为直立对称式、放射对称式、旋转对称式、反转对称式四种。

直立对称式构图采用纵向轴心线把画面空间分为对称的两部分，分别安排相同或相近的形象，形象以向上直立的状态出现，中轴线是图案的主干，左右部分与中心线相照应（图2-024、图2-025）。

放射对称式构图取画面正中心为对称点，以米字形为骨架安排形象，形象的分布与排列方向呈从中心向四周发射状，故称放射式（图2-026、图2-027）。

旋转对称式构图中的造型围绕中心点呈顺时针或逆时针的方向排列，因此具有旋转的动感（图2-028、图2-029）。

反转对称式构图是由两个相同或相似的形象互相调换方向构成，这种正反呼应的构图来源于中国传统的太极图式和阴阳哲学，在历代传统装饰纹样中应用非常广泛，称为"喜相逢"，寓意吉祥美满，生生不息（图2-030）。

均衡式构图的适合图案靠形象的自由穿插和组织获得画面的稳定中心，并有效地适合外轮廓。这种构图形式活泼多变，但需要设计者更具有经验和整体把握的能力（图2-031~图2-034）。

还有的适合图案是用所表现的对象自身的姿态或形状构成规整的外形，或方或圆，这种构成适合图案的方法非常巧妙和自然（图2-035、图2-036）。

（4）二方连续构图

二方连续是以一个单独纹样作为连续单元，横向或纵向反复连接组成条带式纹样。二方连续构图具有重复产生的节奏美，在设计时要注意单元形象的完整与单元间衔接的自然。根据单元排列方式的不同，二方连续可以分为散点式、直立式、水平式、斜线式、波浪式、混合式等。

散点式二方连续是在条带面积中等距离划分空间，用彼此不连接的相同单元纹样进行排列，单元纹样通过色彩、整破变化使画面丰富（图2-037）。直立式二方连续的单元纹样有明确的方向性，或向上或向下。纹样也可以一正一倒交替变化（图2-038）。水平式二方连续的每个单元纹样排列在一条水平线上，向左右平行展开（图2-039）。斜线式二方连续的单元纹样向左或向右倾斜，有时全部向一个方向倾斜，有时相对倾斜，这种组织形

2-031　汉青龙纹瓦当
均衡式适合

2-032　汉白虎纹瓦当
均衡式适合

2-033　汉朱雀纹瓦当
均衡式适合

2-034　汉玄武纹瓦当
均衡式适合

2-035　战国青铜器纹样
自身姿态构成适合

2-036　清代仙鹤纹
自身姿态构成适合

式又称为折线式二方连续（图2-040）。波浪式二方连续的骨架由起伏的波状线组成，充满动感。骨架线条有时就是花草的枝蔓，花叶、禽鸟、动物等穿插其间，连续自然生动而又具有内在的秩序（图2-041）。综合式二方连续是将上述二方连续构图形式中的两种或几种综合起来进行运用，单元纹样的色彩、方向、形象互相转换，交叉，形式变化很多。但构图中要注意整体的统一性和协调性（图2-042）。

（5）四方连续构图

四方连续构图将单元纹样向上下左右四个方向重复，进行连续排列。根据单元纹样的造型特点以及排列的方式方法的不同，四方连续构图又可以分为几何式连续、散点式连续、缠枝式连续。

几何式连续用一种或数种不同的几何形作为循环单位进行不断的重复排列，视觉效果排列紧密而严谨，呈现出整齐均一的美感。几何形连续在建筑装饰、染织装饰领域应用最为广泛。几何形的骨架排列主要有条带、方格、菱形、多边形、连环形

2-037　散点式二方连续

2-038　直立式二方连续

2-039　水平式二方连续

2-040　斜线式二方连续

2-041　波浪式二方连续

2-042　综合式二方连续

以及在这些基本骨格形状下产生的更多丰富的变体。几何形本身可以既作为骨架又作为单元纹样进行排列；也可以在几何骨架中安置自然形象的图案（图2-043、图2-044）。

散点式连续是在一个循环单元中，安置一个或几个主要的纹样，纹样与纹样之间间隔一定的距离。连续之后花纹星罗棋布，故称为散点。散点式排列单元纹样位置分布要均匀，方向要平衡。可以规则地平行排列，也可以错开二分之一、三分之一、四分之一、五分之二进行阶梯状斜排。散点的排列既可以饱满密集，也可以疏朗分散，但整体效果要保证既不杂乱，又不过分呆板简单（图2-045、图2-046）。

缠枝式连续运用植物枝干与花叶的自然形态，将各个单元纹样相互穿插连接起来。这种缠枝式的构图特别适合表现植物花草，在染织、陶瓷、壁纸图案设计领域应用得非常广泛。在设计缠枝式构图时，要注意骨架结构既符合植物的生长规律，又按照一定的秩序进行严密组织，纹样的排列要舒展流畅，花朵和叶子的大小、姿态、穿插要富于变化，往往将较长的枝梗骨架用花叶掩盖一部分，避免骨格过于生硬，追求自然的装饰效果（图2-047）。

2-043　几何形骨架和图案的四方连续　　2-044　几何形骨架中结合自然形图案的四方连续

2-045　宋山茶花罗 散点式四方连续　　2-046　明云鹤纹妆花纱 散点式四方连续　　2-047　缠枝式四方连续

2.1.3 色彩基本原理

（1）色彩学基本知识

① 色彩的三要素

色彩的三要素也就是色彩的三种基本属性，即明度、纯度、色相。明度是色彩的明暗程度、深浅程度；纯度是色彩的鲜艳程度、饱和度；色相是色彩的不同相貌与特征，如红、黄、蓝、绿等色彩具有不同的色相，也就具有不同的色彩特征。了解和认识色彩的三要素，是运用色彩进行视觉艺术创作的前提和基础，装饰色彩的设计也是如此。

② 色调

色调是画面中运用的色彩形成的大体倾向与感觉。从色相角度来看有红色调（图2-048）、蓝色调（图2-049）、黄色调等。图案的画面中，某种色彩或某一色系的色彩占绝大面积时，就会形成明确的色调，使画面色彩效果统一。从明度角度上来看有，亮色调、暗色调、中等明度色调等。从纯度角度上来看，有鲜艳色彩构成的高纯度色调和含灰色彩构成的低纯度色调等。从色彩冷暖角度上来看有冷色调、暖色调等。色调的运用是把握画面整体色彩效果与气氛的关键所在。

③ 色彩的对比与调和

当两种以上的色彩运用在同一个造型画面中时，色彩之间就会产生对比关系，这是由不同色彩之间的属性差异造成的。差异越大，对比就越强，反之对比关系则弱。色彩对比关系包括：明度对比、色相对比、纯度对比、冷暖对比、色面积对比等。当具有对比（互补）关系的颜色，冷暖区别纯度较高、较大的颜色，面积反差较大的颜色放置在一起的时候，对比关系会达到最强，反之，如果将同类色、类似色、临近色、明度反差小、纯度低、面积均等的颜色放置在一起，对比关系就相对较弱，产生出调和的感觉（图2-050、图2-051）。色彩的对比与调和是对立统一的概念，要处理好画面的色彩关系，既要使色彩有一定的对比，又要使它们有秩序、和谐地组织在一起。当对比关系过强时，可以用色彩渐变、色彩分隔、无彩色系的轮廓线、色彩面积的调整等方法来获得协调。当对比关系过弱时，可以用调整明度和纯度，增加对比色、关键色彩等方法来使色彩关系富于变化。在含灰度较高、对比较弱的画面中，黑色和白色的添加起到丰富画面层次的作用。

④ 色彩的联想象征与情感

色彩的独特魅力在于它不仅可以被人们的视觉感知，还可以作用于人们的心理。看到某种色彩，人们可以产生一系列丰富的联想，其中有些是直接联想，也就是通过固有色联想到生活中的具体事物。如看到红色联想到太阳、苹果、鲜血；看到蓝色联想到天空、海水；看到黄色联想到麦田、香蕉等。色彩还可以引发间接联想，即通过色彩产生对抽象的感觉、情绪、情感的联想，再加上人们的生活经历、所处环境、文化背景等复杂的因素，进而使色彩具有了一定的象征意义。如白色象征纯洁、朴素、寂寞；灰色象征中庸、温和、平静；黑色象征严肃、沉重、悲哀；红色象征喜庆、热烈、危险；黄色象征尊贵、明亮、欢乐；蓝色象征深沉、宁静、忧郁；绿色象征青春、生命、和平；紫色象征高贵、神秘、优雅等。在图案中，运用色彩的联想、象征与情感的作用来充分表达设计主题思想是非常重要的。

中国传统装饰色彩尤其具有抽象化、象征性的特点。在色彩运用上不拘泥于对自然界真实色彩的摹拟和再现，而是将色彩抽象成为一种文化观念。中国传统文化所崇尚的红、青、黄、白、黑五色学说形成了固定的中国色彩美学体系，五色代表着宇宙的五方：东、西、南、北、中；自然的五行：金、木、水、火、土；人体的五脏：心、肝、脾、胃、肾；人性的五德：仁、义、礼、智、信。五色主宰了华夏民族的色彩美学观念，在传统装饰绘画的用色上，也主要围绕着五色展开。"画缋之事杂五色"（"缋"同"绘"），说明了中国古代绘画主要的用色系统。西汉时期马王堆帛画色彩主要以红、黑、白色为主（图2-052），敦煌历代壁画大量使用石青、石绿、土黄、土红、黑褐、白几种颜色（图2-053），这都显示了中国传统装饰色彩特点。五色中包含了色相和明度上的强烈对比，如青与红、白与黑。虽然用色不多，但这些具有对比关系的色彩并用，造就了中国传统装饰色彩浓重、对比鲜明、辉煌灿烂的艺术效果。

（2）装饰色彩对自然色的借鉴

自然界中万物的色彩与造型一样，丰富多彩，具有无穷的美，带给人们无限的创作灵感。春的鹅

黄嫩绿，夏的花团锦簇，秋的金黄绚烂，冬的银装素裹……即便是一朵花、一片叶、一根鸟羽、一个贝壳、一只蝴蝶的翅膀，其颜色的搭配组合，色彩的协调变化都值得人们在设计中去利用。但将自然中的色彩用于装饰设计，要经过归纳，即把变化万千的自然色彩，通过简化概括的手段，将相近的色调用一个色或两个色来表现。经过归纳处理的色彩在画面中的效果简练、明快，而且适于表现同样概括处理的装饰造型。归纳色也更适用于工艺生产的需要，印染、印刷等领域的图案设计都有套色限制，以降低生产成本。并且，在装饰色彩设计中，可以不拘泥于自然界中物像的固有色、光源色、环境色等种种限制，而是可以根据画面的主题、气氛、情趣和画面美感的需要自由地进行色彩的选择、搭配与安排，色彩的运用也经常是平面化的。

（3）装饰色彩对传统色的借鉴

中外传统艺术作品、工艺美术品、民间艺术品的色彩十分丰富，并且在色彩的搭配、色调的处理方面具有鲜明的民族性、地域性、时代性和文化

2-048　苗族刺绣图案　红色调

2-049　民间绘画　蓝色调

2-050　杨家埠年画-福禄寿　对比关系强的色彩

2-051　宋缂丝面料　对比关系弱的色彩

2-052　西汉马王堆汉墓帛画色彩

2-053　北凉敦煌壁画色彩

2-054　景泰蓝装饰赏盘　高阳作品　借鉴传统色彩的创新设计

性。在图案创作中，结合主题和表现对象的需要，有效地借鉴传统艺术中色彩的运用方式与方法是非常必要的。在借鉴传统色彩进行现代设计时，可以形色同时借鉴，运用一定的传统艺术作品中的造型元素，提炼出有代表性的套色，直接加以应用，但是在整体构图和色彩布局、比例上进行全新的设计与安排；还可以是在保留传统作品的基本色调与风格的前提下，对色彩进行重新整理与配置，如改变色彩的纯度关系、面积比例关系、色彩分布的关系，在借鉴的基础上进行创新设计（图2-054）。

2.2　装饰艺术设计的形式美法则

2.2.1　变化与统一

变化与统一是事物存在与发展的基本规律，也是形式美的重要法则。在装饰艺术中，"变化"指的是构成作品的各种要素多样和丰富。变化体现于造型、构图组织、色彩搭配、表现技法的运用等方面。线条的长短、曲直、起伏，块面的大小、方圆、宽窄，属于造型语言的变化；形与形之间的主次、聚散、向背、开合、呼应，属于构图组织形式的变化；色彩的冷暖、浓淡、明暗属于色彩配置的变化；运用不同工具、材料、笔触、技法，则能够在表现手段上增加变化。变化使美感更加丰富，画面的表现力更强。

变化与统一是对立而又不可分割的两个方面，一味追求变化，画面会纷繁芜杂，失去秩序；片面强调统一，画面会呆板单调，索然无味。设计中最重要的是要做到部分与整体的协调统一。变化的因素愈多，愈显得生动活跃（图2-055）；统一的因素愈多，愈显得安静庄严（图2-056）。

2.2.2　对称与均衡

对称的美感在自然界中俯拾可见，例如对生的草叶，放射状的花瓣，飞鸟的双翅，乃至人的面庞与身体等。人们通过观察自然界中对称的事物，认识到对称具有一种安定、庄重、平和的美感，并将这种形式美感运用于设计领域。

对称是以中轴线或中点为中心，两面或多面的形完全等同或基本等同的一种构成形式。对称样式可分为绝对对称和相对对称两类。绝对对称指的是围绕着中轴线或中心点分布的单元形在造型、色彩上完全相同；相对对称是指这些单元形在体量上大体相同，但细节上稍有差别。绝对对称的画面显得规整、稳定，具有静感，并体现了统一的形式法则；相对对称在整体统一中又有局部变化，稳定中又不失灵活（图2-057）。

均衡是画面中没有对称中心点和对称中轴线，造型上也没有出现相同或相似的形状，画面强调通过重心的平衡与稳定和各部分的均匀分布带来视觉上的平衡与舒适（图2-058）。

2.2.3 条理与反复

条理指的是"有条不紊",在图案的造型、构图、色彩方面,都需要通过设计者的归纳、概括、安排,形成有条不紊、井然有序的视觉效果。造型上的条理体现在将自然界纷繁芜杂的形象归纳为简洁有序的形态,甚至归纳为近似形或几何形;造型所用的点、线、面视觉元素也可以在形式上进行统一处理,使图案具有条理化的美感。构图上的条理体现在将大小、形象各异的造型在平面空间中安排得错落有致、疏密得当、穿插自如、主次分明。色彩上的条理体现在将丰富的千万种色彩进行提炼,选择最能体现画面效果的数种颜色进行搭配,在色彩配置上注意色块的明暗、冷暖、鲜浊的穿插,并考虑色彩面积、位置乃至色块的形状因素,使整个画面的色彩布局均衡稳定,层次丰富(图2-059)。

反复指的是往回重复,装饰画面常常运用相同或相似的形象单元进行有规律的重复排列,通过连续或循环产生视觉上的美感,形成美的秩序。装饰图案中的二方连续与四方连续,正是充分运用了"反复"这一形式法则(图2-060)。

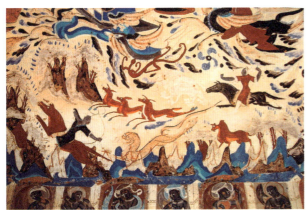

2-055 西魏敦煌壁画 变化丰富的画面

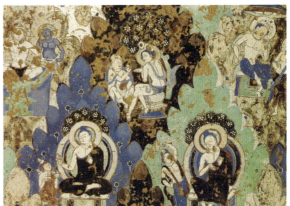

2-056 新疆龟兹壁画 统一协调的画面

2-057 人民大会堂宴会厅天顶图案 常沙娜设计 对称的形式美法则

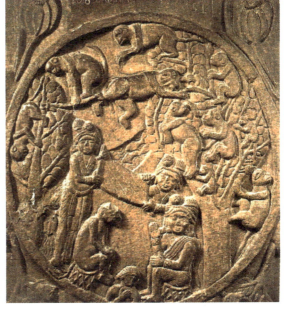

2-058 印度巴尔胡特大猕猴本生浮雕 均衡的形式美法则

2.2.4 对比与调和

装饰形象中存在着多方面的对比关系，对比可以增强画面中变化的因素，使作品的视觉语言更加丰富，富于艺术感染力。对比关系体现在造型方面，主要有形的大小、方圆、长短，线条的粗细、曲直、刚柔，造型的繁简、轻重等；构图方面，主要有构图的疏密、聚散、宾主、虚实等；色彩方面，主要有色彩的明暗、冷暖、鲜浊、接近或互补等。这些对比关系的综合运用产生了多样的变化，使作品具有鲜明生动的艺术效果。

对比的反面是调和，调和的形式美法则也同样作用于造型、构图、色彩、表现手法等诸多方面。对比关系突出的画面，效果强烈生动；以调和为主的画面，效果安定柔和。但对比与调和的作用绝非各自孤立存在，而是相辅相成，密不可分。对比的因素过多过强，画面会显得杂乱无章，需要运用调和的规律对画面进行统一；反之，如果过分调和则会产生单调、平淡、呆板之感，就要运用适量对比的手法增加画面的生趣（图2-061、图2-062）。

2.2.5 加强与减弱

加强与减弱指的是在造型方面，强化形象最典型的特征，减弱那些次要的、非典型的、不体现美感的因素。造型特征包括外形特征、神态特征、色彩特征以及花纹特征等。这些富于美感特点的部分被强化之后，形象的个性就更加鲜明突出，图案的装饰效果也更充分地体现出来（图2-063）。在画面整体布局方面，加强体现在重点刻画主要形象，淡化次要形象上，使得画面整体层次分明，主体突出。在色彩处理方面，根据图案题材、氛围、风格的需要，有时需要加强色彩的明暗、冷暖、色相等方面的对比关系，使得画面鲜明热烈；有时则需要减弱上述对比，营造朴素安静的色彩效果。

2-059　片轮车莳绘-螺钿手箱　日本　条理分明的形式美法则

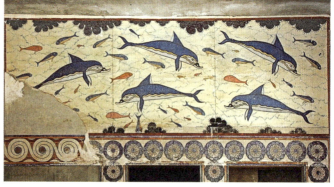

2-060　克里特岛米诺斯王宫壁画-海豚戏水图　古希腊　反复的形式美法则

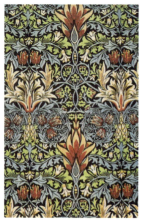

2-061　莫里斯织物纹样 对比感较强的设计

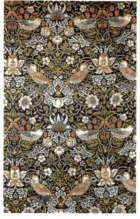

2-062　莫里斯织物纹样 调和感较强的设计

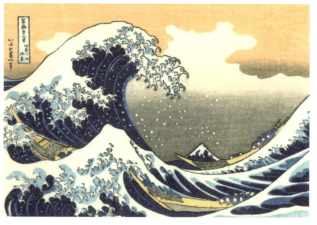

2-063　浮世绘-《神奈川冲浪里》　葛饰北斋　日本 运用"加强"形式美法则的创作

2-064　西汉马王堆3号墓漆奁-流云纹 流动的节奏和韵律

2-065　西周伯各卣-兽面纹 凝重的节奏和韵律

2-066　民间木版年画门神　改变自然人体比例的装饰手法

2.2.6　节奏与韵律

　　节奏与韵律本是音乐上的术语，乐曲节拍的高低强弱与变换形成美妙悦耳的旋律。在视觉艺术领域中，节奏与韵律体现于视觉元素按照某种美的秩序进行组合，在画面中产生种种变化，让人感受视觉和心理上的愉悦。视觉元素中的形与色，点线面相当于音乐中的音符，它们的大小、强弱、聚散、疏密、重叠、循环、往复……构成了在视觉上有节奏、有韵律的形式美感，可谓"凝固的音乐"。节奏感主要由视觉元素有规律地交替重复而产生。当视觉元素复杂时，形成的节奏比较丰富多变；当视觉元素单纯时，形成的节奏比较简单明快。节奏的不同也可以使画面产生跃动或宁静的效果（图2-064、图2-065）。装饰图案的韵律体现于流畅的线条、优美的动势、错落有致的构图，丰富变化的色彩……韵律似乎难以捉摸但又时刻体现在设计的各个细节之中。

2.2.7　比例与权衡

　　比例指形象各个部分之间以及整体与局部之间的大小与数量关系。自然界的万物都具有天造地设的比例，装饰形象的创造有时可以遵循自然界中的比例关系，做趋向写实风格的表现，但更多的是依据自然界中某种物象的比例关系，在此基础上进行夸张变化，其目的是突出对象的特点或是突出画面主题；在有些情况下，还可以完全改变自然比例，进行更大程度的夸张变化，虽然并不是自然真实的比例再现，但却更具有装饰效果和艺术魅力（图2-066）。

　　权衡是对画面各个局部与整体之间关系的全面把握，在作品构思创作过程中，要时刻衡量形的大小关系，形与负空间之间的关系，色彩的配置等诸多方面，只有通过比较权衡，才能达到将设计的各方面因素处理得当，效果完美。

2.3　装饰艺术设计的研究方法

　　进行装饰艺术设计学习，必须要遵循理论与实践相结合的研究方法。

　　装饰艺术设计的理论包括对中外装饰艺术史的系统学习和深入了解。系统学习指的是对中国和外国不同历史时期的装饰艺术发展流变、工艺种类、各时期重要和优秀的代表作品有全面广泛的了解。在宏观上有清晰的脉络和通观全局的认识。深入了

解指的是对于具体一个断代时期、某一种工艺品类、甚至某一件作品有非常详尽的了解。能够从其形式美、制作手法、材料和工艺、文化寓意和内涵等多方面进行分析。在微观上有专门的钻研和具体深入的学习。

装饰艺术设计的理论还包括图案学的理论。图案设计不仅仅指装饰设计中平面纹样的设计，而是装饰造型、装饰纹样、装饰工艺、装饰材料、装饰风格、装饰文化的综合整体设计方案。图案学作为一个学科，在老一辈工艺美术家雷圭元先生的倡导和实践中，已经构建了理论研究体系。今天的装饰艺术设计学习者、从业者、教育者，应继续继承和发扬这一学科理论。

除了中外装饰艺术史和图案学基本原理之外，装饰艺术设计的理论研究范畴还应该结合具体的装饰艺术设计门类，将材料学、工艺学、人体工程学、美学等理论适当引入学习。只有构建较为全面和坚实的理论体系，装饰艺术设计的学习和研究才能具有深度和内涵，才能发展出有文化积淀和中国民族特色的当代装饰艺术设计。

装饰艺术设计学习的实践包括设计实践和工艺实践。设计实践是运用装饰艺术设计的基本原理和方法，进行设计方案的构思和设计图纸的绘制。在设计时要牢牢把握实用与审美相结合的原则。装饰艺术是美化人们日常生活衣食住行的设计艺术，功能性是前提，在实用的基础上，去营造视觉上的美感，再进一步去体现审美趣味和审美风尚。设计图纸的成稿要进行多次斟酌，符合形式美的要求，形式和内容、形式和功能要达到高度统一，才能够产出成熟的设计方案。工艺实践是将纸面上的设计方案，结合具体的材料和制作加工方法，实现为实物作品和产品。装饰艺术设计，其成品的实现载体多种多样，所应用的材料和工艺也是五花八门。作为装饰艺术设计师，虽然无法掌握所有的工艺技术，也无法在每一个工艺环节上亲力亲为，但必须要广知博闻，尽力深入到生产制作的第一线，尽量全面地了解实现设计所需要的材料和工艺。只有这样，才能在设计图纸的过程中做到有的放矢，让设计方案符合工艺的特点，在生产过程中省工省料，提高效率，降低成本，并达到最佳的艺术效果。在生产环节中，设计师和工艺师要全面、深入沟通，两者的互相积极配合和完美融合，是实现优秀设计的关键。正如《周礼·考工记》中，中国古代工匠总结出的精辟思想："天有时，地有气，材有美，工有巧，合此四者，然后可以为良。"这里就强调了"材美工巧"的原则。现代装饰艺术设计者，也务必不能忽视对材料和工艺的研究与了解。

第 3 章

陶瓷装饰艺术设计与工艺

本章课件

3.1 中外陶瓷艺术简述

3.1.1 中国陶瓷艺术简述

(1) 南北朝时期

① 器型

中国原始瓷器萌芽于商代。商代原始青瓷的问世是中国陶瓷发展史上的重要里程碑。汉代随着青铜工艺的衰落，瓷器的生产和工艺进一步发展，结束了原始瓷阶段。三国两晋南北朝时期，制瓷业发展到较为成熟的阶段，这一时期陶瓷制品成为人们生活中主要应用的器皿。

南北朝时期的青瓷具有较高的工艺水平和艺术价值，是陶瓷史上具有时代性意义的重要创造。这一时期瓷器的新器型不断出现，比较有特色的器型有盘口壶、鸡头壶、莲花尊、扁壶、灯台、虎子、魂瓶等（图3-001～图3-008）。

盘口壶是一种腹部圆形，肩部有系，口沿部呈盘形的器皿（图3-001）。

鸡头壶又称天鸡壶，因壶嘴处做成鸡头状而得名，是魏晋南北朝时期出现的一种具有时代特色的陶瓷器型（图3-002）。

莲花尊的上部塑下垂的莲瓣，下部塑向上的莲瓣，故又称仰覆莲花尊，形态端庄而清雅秀丽（图3-003）。

扁壶是受游牧民族皮制饮水壶造型影响而设计的陶瓷器型，出现在北方，体现了南北朝时不同民族文化的交流融合（图3-004）。

瓷制灯具装饰简洁，形态生动。常见的有莲花形灯，还有的以瓷质动物造型作为灯身，如羊、熊、辟邪等，造型丰富多变，别致而又美观实用（图3-005、图3-006）。

虎子是古人用的溺器，背有提梁，圆腹，下有四足，前端似张口的虎首，器身做成老虎的身躯状，因其形如虎，故得名。东汉时出现，在六朝时的南方地区流行（图3-007）。

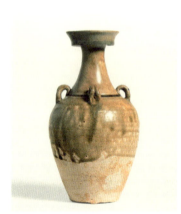
3-001 六朝盘口壶

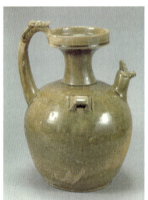
3-002 鸡头壶

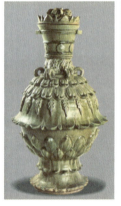
3-003 南朝越窑青瓷莲花尊

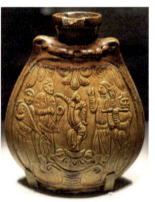
3-004 北齐黄釉乐舞图扁壶

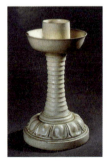
3-005 莲瓣灯台

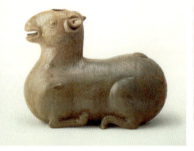
3-006 羊形灯

3-007 虎子

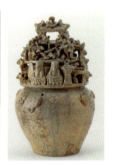
3-008 魂瓶

魂瓶是一种明器，在汉代、三国、两晋的墓葬里常有出土，又称为谷仓罐，里面贮有粮食，装饰多用堆贴浮塑，塑造楼阁建筑、动物、人物等，形态逼真，装饰细节繁复（图3-008）。

② **装饰纹样与技法**

魏晋南北朝时期陶瓷的装饰纹样主要有莲花纹、忍冬纹、联珠纹、网格纹、菱形纹、波浪纹，还有朱雀、辟邪、铺首、神仙、佛像等装饰纹样。莲花纹和忍冬纹是这一时期最流行的陶瓷装饰，反映了佛教对中国装饰艺术的深刻影响。装饰技法有压印、刻花、堆贴、塑造、雕镂等。有以线条为主的装饰，也有将立体形与平面纹样结合的装饰，多姿多彩。瓷器的釉色以青瓷为主，也有彩釉装饰，一般是用褐色釉作点彩装饰。

浙江地区还出现了黑釉瓷器的烧制，以德清窑为代表，器皿造型与青瓷造型基本一样（图3-009）。黑釉的出现，丰富了瓷釉的色彩，是这一时期瓷器装饰的进步。

（2）唐代

① **器型**

唐代瓷器的制作工艺与装饰更为丰富，瓷器的品种与造型新颖多样，其精细程度远远超越前代，在发展中形成了"南青北白"两大瓷窑系统。南方地区主要烧制青瓷，以浙江越窑为代表；北方地区主要烧制白瓷，以河北邢窑为代表。

② **装饰纹样与技法**

唐代瓷器装饰手法有划、刻、堆贴和镂空纹饰，以划花为多，常见纹饰是花鸟人物等，线条流畅简洁，纤细生动，唐代瓷器的许多装饰其手法与风格体现出中西文化交流融合的影响。

故宫博物院收藏的一件唐代青瓷凤首瓶（图3-010），其器型受来自西域的外来器物造型的影响，壶盖塑成凤首形，执柄塑成龙形，壶身上装饰繁密，有联珠纹、覆莲纹、忍冬纹、葡萄纹、宝相花纹等。壶腹上部有用小联珠纹围绕的六幅人物舞蹈图，图中人物的相貌、着装和舞姿都带有西域胡风。装饰工艺是用堆贴浮塑法在器物上塑出图案，模仿金银器上锤揲而成的立体图案效果，显得华丽高贵。

除了青瓷、白瓷（图3-011）之外，唐代还有以民间瓷窑长沙窑瓷器为代表的"釉下彩瓷"。长沙窑瓷胎细密坚致，釉彩润泽，以青色为主，也有蓝、绿、酱、褐、黄等颜色。装饰品种极为丰富，有釉下彩斑、釉下彩绘、印花、贴花、刻划、镂空雕刻等，为瓷器装饰开辟了新的途径（图3-012）。

③ **唐三彩**

唐代出现了一种独特的陶器工艺——唐三彩。唐三彩是一种低温铅釉的彩釉陶器，釉色包括黄、绿、褐、蓝、黑、白等，而以黄、绿、褐三彩为主，所以称为唐三彩。唐三彩是唐代陶瓷装饰的典范，也是中国古代陶艺史上独树一帜的珍品。

唐三彩的器型可分为俑和器物两大类。俑类又可分为人物和动物，其中尤以人物俑、马、骆驼的塑工精细，姿态万千，形神兼备（图3-013）。器物类包括水器、酒器、饮食器、文具等（图3-014）。

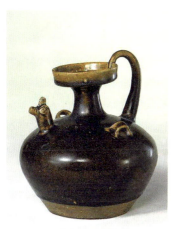

3-009　东晋德清窑黑釉鸡首壶

3-010　唐青釉凤首瓶

3-011　唐白釉双龙瓶

3-012　唐长沙窑执壶

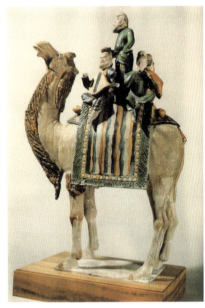

3-013 唐三彩骆驼载乐俑　　3-014 唐三彩盘　　3-015 唐三彩镇墓兽

唐三彩从唐初开始出现，其间经历了从初创走向成熟时期、高峰时期和衰退时期三个历史阶段，其生产集中在长安（西窑）和洛阳（东窑），主要作为随葬品即明器出产（图3-015）。唐三彩最大的装饰特色是色彩和烧制工艺的运用与完美结合，工艺美的装饰特征在唐三彩装饰中表现得格外明显。

因唐三彩釉料中含有大量的铅，铅可以降低釉料的熔解温度，在窑炉里各种金属呈色剂熔于铅釉中并向四周扩散和流动，黄、绿、褐等多种颜色互相浸润交融，釉面滋润光亮，并形成绚丽多彩、斑驳淋漓的釉彩效果，类似染缬工艺，烘托出富有浪漫色彩的盛唐气氛。

（3）宋代

① 器型

宋代瓷器形制丰富多样，器型除了具有实用功能外，还能反映当时社会的美学审美特征和文化内涵，宋瓷的总体风格含蓄优雅，重器型，无过多装饰。宋代瓷器的瓶、罐、碗等多是以拉坯的制作工艺作成，器物轮廓线的把握决定整体形态的圆润、转折、挺拔等不同变化，赋予立体造型不同的视觉效果和审美风格。宋瓷从功能方面分饮食类瓷器、生活类瓷器、陈设类瓷器和礼制瓷器等。

② 装饰纹样与技法

宋代是中国瓷器发展的鼎盛时期，形成了举世闻名的五大名窑，即定窑、汝窑、官窑、哥窑、钧窑。除此之外，还有磁州窑、吉州窑、景德镇窑等。

定窑属于民窑，位于河北曲阳，主要生产白瓷，装饰纹样为花果禽鸟等。装饰手法有画花、刻花、印花、剔花（图3-016）。

汝窑位于河南临汝，是宋代北方的第一个著名青瓷窑，重器物造型而不重纹饰（图3-017）。

官窑和汝窑一样，以釉色为美，没有过多纹饰，器型多仿古青铜器的造型（图3-018）。官窑和汝窑专烧宫廷用瓷，以粉青色为代表。

哥窑的窑址在浙江省龙泉县，是在唐代越窑青瓷传统下发展起来的，并在南宋时达到工艺和艺术上的高峰，主要生产陈设用瓷。传说当时烧制瓷器的高手章生一和章生二两兄弟在此建窑制瓷，后人称之为"哥窑"与"弟窑"。主要装饰特征是釉面有裂纹（开片），即烧制后釉面自然形成的裂纹纹理构成了天然的装饰美（图3-019）。

钧窑位于河南禹县，装饰特点最突出的表现是釉色，有的在天蓝色釉或月白色釉上呈现出大小不一、形状各异的玫瑰紫色或海棠红色，有的交织着蓝、灰、褐、黄等颜色的斑点或丝缕，变化多端，美不胜收（图3-020）。

磁州窑位于河北彭城，是宋代具有突出成就的民间风格窑系，运用黑白对比的装饰手法，风格豪放、简练（图3-021）。大多在白釉上画出黑色花纹

3-016 定窑孩儿枕
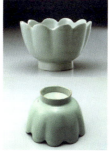
3-017 汝窑瓷器
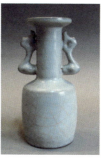
3-018 官窑瓷器
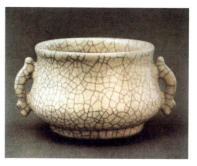
3-019 哥窑开片瓷器

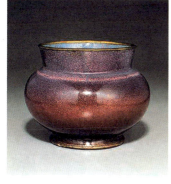
3-020 钧窑瓷器
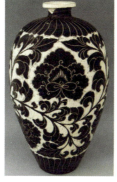
3-021 磁州窑瓷器
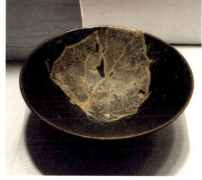
3-022 吉州窑瓷器
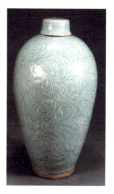
3-023 景德镇影青瓷器

或黑釉上画褐色花纹，用笔流畅潇洒，有写意画的风格。还有一种雕釉，在瓷胎上施白、黑釉，刻去花纹以外的空间，纹样以花卉纹居多，也有动物图案，有的瓷器还题有民间流行的诗句和民间谚语，别有意趣。

吉州窑位于江西吉安，生产青瓷、白瓷、黑瓷、彩瓷、绿釉瓷等。最有特色的是在瓷胎上贴树叶、剪纸作为装饰。吉州窑烧制的黑瓷釉色上形成各种斑点纹理，装饰趣味独特。有的细密，称为"兔毫"，有的圆润，称为"油滴"或"玳瑁斑"。是吉州窑瓷器中的名贵瓷种（图3-022）。

景德镇窑位于江西，宋代主要烧造青白瓷，也叫"影青"或"隐青"，指釉色介于青白二色之间。胎质细密，釉色透明光亮。装饰的方法主要是刻花和印花，图案内容以花卉为主（图3-023）。

（4）元代
① 器型

元代是宋代和明代两个陶瓷生产和工艺高峰之间的过渡时期。宋、金时期的磁州窑、钧窑、景德镇窑、龙泉窑都在生产和发展。特别是景德镇窑，在元代后期出现了青花、釉里红等新的工艺，为瓷器装饰增添了新风格。元代青花瓷器的器型较大，造型雄壮浑厚。常见的器型有梅瓶、玉壶春瓶、蒜头瓶、执壶、盖罐、大碗、大盘等。

② 装饰纹样与技法

青花瓷从元代中期开始流行，在元代后期工艺成熟。青花是一种釉下彩，用含有钴盐类金属元素的色料在瓷胎表面描绘纹饰，绘完后施透明釉，在高温下烧制而成。青花装饰在釉面上以线刻或堆贴装饰的手法，把绘画的笔法和色彩与陶瓷装饰结合起来，青花瓷花纹为深浅浓淡不同的蓝色，看来并不觉得单调，显得清秀隽逸。纹样描绘粗细有致，或寥寥数笔，或工细严谨，都各具魅力。纹样多为缠枝菊花、莲花、牡丹，花卉之间穿插云凤、云龙、海水江牙（图3-024）。另外，文学、历史和戏剧中的人物故事也大量出现在青花瓷器上作为装饰（图3-025）。

装饰纹样在器物上的布局以"满"为特点，用条带型分出一层层装饰空间，花纹满填，纹饰层次很多，但繁而不乱。另外，元青花纹样构图中还经常出现如意云头形的开光，将纹饰画在开光之中，形成突出醒目的装饰重点，具有鲜明的装饰效果。元代青花瓷器中的杰作色白致密，青花颜色浓艳鲜

亮，虽然只有蓝白两色，但蓝色中的浓淡过渡形成的层次丰富了色彩的表现力，兼具质朴浑厚和清新雅致的效果。

元代另一种具有代表性的瓷器装饰手法是釉里红。用含有铜元素的色料绘制图案，烧成后，花纹在釉里呈现红色，是名贵的陶瓷品种。釉里红通常呈鲜艳的红色调，有的在红色的周围晕散为浅红色调，层次丰富多样。

元代还有把青花和釉里红两种釉下彩同时装饰在一件器物上的工艺，称为"青花釉里红"。清雅的蓝色与热烈的红色形成鲜明的对比，视觉冲击力极强。青花釉里红因为烧制难度极大，因此存世较少，是陶瓷装饰的珍品（图3-026）。

元代时景德镇烧成了蓝釉瓷器，也是这一时期具有特色的陶瓷装饰。扬州博物馆收藏有一件元代蓝釉梅瓶中的精品，深蓝的釉色沉着浑厚，衬托着洁白的主体花纹，白色龙身浅刻出龙鳞等细节，质朴而不失精致（图3-027）。

（5）明清
① **器型**

明代瓷器中典型的器型包括玉壶春瓶、梅瓶、执壶、高足杯，这些器物在元代的造型基础上进行了一定的变化。永乐、宣德年间比较有特色的瓷器造型有小巧玲珑的压手杯、壶、小壶等，另有带异域风格的双耳扁瓶、双耳折方瓶、天球瓶等。成化年间小型器占多数，如著名的斗彩鸡缸杯、"天"字盖罐等。正德年间较大型的洗、尊、花插等开始多见。嘉靖、万历年间有大型花瓶、大龙缸的烧造。

清代瓷器主要器型按用途可分若干类，每类的器型都极其丰富。日常使用类瓷器有盘、碗、杯、碟、盅、壶、瓶、罐、洗、缸、插屏、枕、烛台

3-024 元青花莲池鱼纹盘

3-025 元青花人物纹梅瓶

3-026 元青花釉里红开光镂花盖罐

3-027 元蓝釉龙纹梅瓶

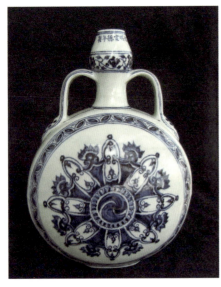
3-028 明青花瓷器

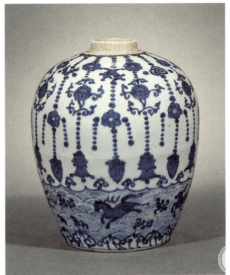
3-029 明青花瓷器

3-030 明成化斗彩鸡缸杯

3-031 明五彩瓷器

等；陈设玩赏类瓷器有花瓶、花尊、花觚、插屏、花盆、花托、鼻烟壶、瓜果、动物像生瓷，各类仿工艺品瓷、瓷雕、瓷塑等；文具娱乐用具类瓷器有砚、水盂、印泥盒、笔筒、笔架、墨床、棋具、蟋蟀罐等。另外，还有各种仿古礼器、祭祀用具以及宗教所用各式法器。

清代官窑瓷器造型流行模仿前代的古器，有仿商、周朝青铜器式样，也有仿宋、明瓷器造型的。民窑瓷器有部分仿古瓷，但大多式样具有清代独特的风格。

② **装饰纹样与技法**

明代的陶瓷工艺装饰主要是青花、彩瓷两大类，而青花成为陶瓷装饰的主流。景德镇的瓷器以青花为主，不同时期有不同的特点：洪武时期的青花色泽偏暗，纹饰布局趋向疏朗，多留空白地；宣德时期青花胎釉精细，器型多样，青色浓艳，纹饰优美；成化时期的青花胎体轻薄，釉色洁白，青色淡雅；嘉庆时期的青花蓝中泛紫，色彩艳丽浓重（图3-028、图3-029）。

明代的彩瓷也有飞速发展，特别是永乐、宣德时期之后，彩瓷盛行。彩瓷中最具代表性的是成化斗彩，色彩鲜艳，纹样风格疏雅。斗彩瓷器一般都十分精巧名贵，如举世闻名的成化斗彩鸡缸杯等（图3-030）。嘉靖、万历时期出现的五彩是另一种代表性的彩瓷。五彩彩色浓重，以红、绿、黄三色为主，装饰效果极其华丽（图3-031）。

清代景德镇仍是陶瓷烧造中心，并继承了明代的传统，在技术、工艺、装饰上又有很多创新。康熙、雍正、乾隆时期为清代三朝盛世，瓷器的产量和艺术水准更是达到了又一个高峰。青花瓷在清代仍是瓷器中的主要产品，青花渲染层次增多，更富变化，以山水花鸟、人物故事为主。康熙时期还烧制红釉瓷器，器身通体红色，颜色艳丽而沉稳，又有浓淡冷暖之别（图3-032）。雍正时期的粉彩瓷器最有成就，色调柔和淡雅，温润明快，笔法精细工整，又称"软彩"；花纹以花鸟为主，纹饰多偏重图案化，略显刻板（图3-033）。乾隆初期作品精巧秀丽，后期追求奇巧。珐琅彩是重要品种，画法精细，华美艳丽，具有宫廷气息；纹样富丽繁密，细致精巧，多为吉祥图案（图3-034）。

③ **紫砂陶**

明清两代最具特色的陶器是紫砂陶。制陶原料为紫砂泥，色泽紫红，因而得名。器物主要为各式茶具，也有仿生的杯、盘、碟、文具等（图3-035）。其中，江苏宜兴紫砂陶茶具是紫砂陶装饰艺术的精品。

紫砂茶具主要以造型取胜，式样繁多、塑形精巧，有将自然界中的瓜果花木、虫鱼鸟兽等自然形象加以简化概括，结合实用而变形的造型，如梅桩壶、莲子壶、葵花壶、柿子壶、竹形壶等；有简洁优美的几何造型，如各式方形壶、圆形壶、直筒壶等；还有模仿青铜器、汉简、玉器、秦汉瓦当等造型的茶具，形态质朴、优雅，古趣盎然（图3-036）。

明清紫砂陶制品的色泽及肌理效果，充分显示了紫砂陶土的材质美感。色泽古朴沉稳，色相变

3-032　清郎红瓷器

3-033　清粉彩瓷器

3-034　清珐琅彩瓷器

3-035　紫砂陶杯

3-036　紫砂陶壶

化微妙,有海棠红、朱砂红、墨绿、黛黑等多种色泽,因此陶体不挂釉,充分显示陶泥本色美,具有质朴、典雅的风格。紫砂陶的装饰追求简洁素雅的风格,运用局部装饰和浅刻、堆贴的手法,不喧宾夺主,装饰纹样与整体的造型美和材质美协调一致,常以金石书画、诗词对联、名家手迹为饰,融书、画、诗、印之意境美于一身。

3.1.2 国外陶瓷艺术简述

（1）古希腊制陶工艺

① 克里特岛陶器

制陶工艺是古希腊重要的手工艺,早在爱琴文明发源时期,克里特岛的居民就能够制作出风格独特且工艺精美的陶器。克里特岛陶器按出现的时间和造型纹样风格分为早期的维西尼亚样式和巅峰时期的卡马雷斯样式,以及稍后出现的海景与植物样式。

维西尼亚陶器典型器形为长嘴陶壶,一般是在暗色地上装饰亮色花纹,以几何抽象纹样为主（图3-037）,常见的纹样种类有三角纹、菱形纹、折线纹、漩涡纹、波浪纹等。

卡马雷斯陶器的造型非常丰富,有单耳长嘴陶壶、高杯、水罐、钵、瓶等（图3-038）。纹样常见的有涡卷纹、羽毛纹、波浪纹等,突出装饰纹样的活泼动感。海景与植物纹样的出现极大丰富了克里特岛陶器的装饰内容和装饰趣味,这些装饰题材来自于自然和生活,生机勃勃,优美动人,并有质朴无华的风味。如典型的章鱼纹陶器,章鱼图案写实中夸张了形态的特点,章鱼的动态和细节都描绘得准确入微而又简练潇洒,富有极强的艺术感染力（图3-039）。这一时期描绘的植物纹样有莲花纹、芦苇纹、百合纹、橄榄纹等,也都是工匠观察自然界花草植物提炼概括出其美感,演变为精练美丽的装饰纹样（图3-040、图3-041）。

3-037　克里特岛几何纹陶壶

3-038　克里特岛陶器的造型

3-039　克里特岛章鱼纹陶器

3-040　克里特岛植物纹陶器

3-041　克里特岛植物纹陶器

② **几何纹样陶器**

几何纹样陶器出现于公元前9—前8世纪，也就是古希腊历史上的"荷马时期"。这类陶器盛行于雅典阿提卡地区。常见的器形包括双耳瓶、大口钵、双把手杯，最特别的是一种殉葬用的体积巨大的陶瓶，用于盛放献给死者的祭酒。几何纹样主题和风格上突出一种庄重和肃穆的感觉，用平行水平线将器物表面分隔成多层条带状，条带各层布满装饰纹样，有平行线、三角线、交叉线、曲线、回纹、锯齿纹、同心圆、菱形纹、棋盘格纹、万字纹等抽象几何纹，还有高度几何化概括的人物纹、动物纹、车船纹。这些纹样以简练几何化的形态表现战争、航海、狩猎等场景，装饰形式感极强（图3-042、图3-043）。

③ **东方纹样陶器**

东方纹样陶器出现于公元前7世纪前后。这一时期，古希腊人与古埃及、亚述、叙利亚等地的贸易非常频繁。这些国家的工艺美术品对古希腊陶器的装饰题材与装饰风格产生了巨大的影响。相对于古希腊，这些古国的地理位置在东方，因此，受到这些国家装饰风格影响的新的古希腊陶器，被称为东方纹样陶器。典型吸收外来文化的纹样题材包括一些怪兽，如狮身人面、狮身鹫首、人首鸟身，还有雄狮、公牛等动物纹样。植物纹样最流行的是莲花和棕榈树。

东方纹样陶器以出产于科林斯和阿提卡两地的最为出色，纹样布局较满，华丽精致，充满异域风情（图3-044）。

④ **黑绘纹样陶器**

黑绘纹样陶器盛行于公元前6—前5世纪，这一时期古希腊的陶工艺进入了繁盛期。最重要的陶器生产地点是雅典的阿提卡半岛。

黑绘纹样陶器的装饰方法是在红褐色陶胎上，用黑色绘出主体图案形象的平面化剪影，再将剪影内部的细节结构和装饰纹样用线刻或白色线条描绘出来。由于底色是浅色，而图案形象是暗色的，因此叫作黑绘（图3-045）。

黑绘陶器的装饰题材多为古希腊神话故事、

3-042　古希腊几何纹样陶器　3-043　古希腊几何纹样陶器细部　　　　　　　　　　　　　　　3-044　古希腊东方纹样陶器

3-045　古希腊黑绘纹样陶器　3-046　古希腊黑绘纹样陶器细部　　　　　　　　　　　　　　　3-047　古希腊黑绘纹样陶器 阿喀琉斯与埃阿斯掷骰子

历史人物等。人物剪影轮廓虽然平面化，但姿态生动，比例准确，加上内部细线刻画的结构，用简约的手法塑造出精准的形象。整体黑白反差对比鲜明，刻线的锐利流畅与黑色剪影形成的大色块整体感，使纹样风格有质朴刚劲之美（图3-046）。

制作黑绘陶器的著名工匠埃塞基亚斯的作品，表现特洛伊之战中希腊英雄形象的《阿喀琉斯与埃阿斯掷骰子》双耳瓶，代表了黑绘陶器艺术水平，是一件精品之作（图3-047）。

⑤ 红绘纹样陶器

黑绘在兴盛期过后逐渐被一种新的装饰表现手法——红绘所取代。红绘纹样陶器的主题内容与黑绘纹样陶器是一致的，表现神话人物居多，也有表现日常生活场景的画面。

红绘纹样的黑白关系与黑绘正好相反，是把主体图案以外的背景底色涂成黑色，图案部分是陶土的红褐色（图3-048）。

红绘纹样陶器能够更好地体现绘画技巧，装饰造型细节更加丰富，线条的美感也体现得更为淋漓尽致。因为是用笔勾勒白描线条，线的质感可以柔和纤细，也可以奔放流畅，能够细致入微地表现所描绘对象的质感、结构，刻画人物的神情等，构图也可以更加复杂丰满（图3-049）。装饰工艺技法是在陶胎上上一层白色化妆土，然后在白底上用棕红、褐色、灰色等颜料进行彩绘，线条显示出轻盈洒脱的艺术魅力（图3-050）。

（2）波斯制陶工艺

① 古波斯时期陶器

公元前5000—前4000年左右，古波斯的苏萨地区陶艺水平就非常发达，代表作品有现藏于卢浮宫的《山羊纹彩绘陶杯》（图3-051），其装饰纹样充分运用了概括、夸张、变形的装饰手法，艺术感染力极强。陶瓶主体装饰纹样为山羊形象，身体概括为两个三角形相连的几何形，并夸大了一对羊角，动物的特征表现得简练而鲜明。羊角下形成的圆形空间里描绘的高度概括的圆形里一排折线，表现的是落日下的一行飞鸟。主体纹样的上方条带形边饰中，画几只追逐飞奔的狗，身体拉得长长的，运用夸张变形的手法把飞奔的动态表现得淋漓尽致。口沿部分是一圈同向排列、整齐有序的长颈水禽。作品把装饰的形式美感等诸多法则运用得恰如其分，既注意了纹样本身的造型美感，也注意到与器形各部分适当结合的装饰手法，是一件非常精彩的陶艺装饰典范作品。

② 前波斯时期陶器

前波斯时期的埃兰王国、米提亚王国的陶艺制品粗犷豪放，出现了用动物造型作为陶器局部装饰，或是整个器型都做成动物形状，但同时又是一件实用品。这些动物形象的陶器也同样有着夸张概括的装饰趣味（图3-052）。这个时期还出现了一种长嘴陶壶，口部细长的造型在视觉上新颖独特，但更多地是为了实现准确倾倒液体的实用功能（图3-053）。

③ 波斯帝国统治时期陶器

波斯帝国统治时期，由于金属器皿的发达，陶艺制品相对削减，这一时期出现的釉陶是陶器的新品种，主要运用堆塑、贴花、刻花、压印等手法对器物进行装饰，装饰的重点往往集中于器物颈部、肩部、器耳和把手等部位（图3-054）。

3-048　古希腊红绘纹样陶器

3-049　古希腊红绘纹样陶器

3-050　古希腊彩绘纹样陶器

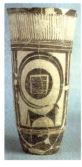

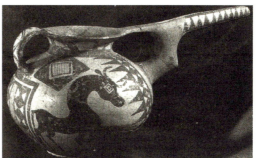
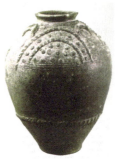

3-051 山羊纹彩绘陶杯　　3-052 山羊形注水器　　3-053 长嘴陶壶　　3-054 绿釉壶

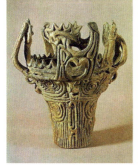

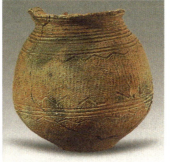
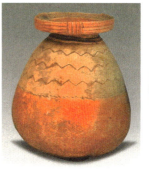

3-055 绳纹陶器　　3-056 绳纹陶偶　　3-057 弥生陶器-波折纹罐　　3-058 弥生陶器-朱彩壶　　3-059 弥生陶器-人面陶瓶

（3）日本制陶工艺

① 原始绳纹陶器

日本的陶艺早在大约公元前12000—前7000年就已经出现，当时尚处于母系氏族社会。日本的原始居民制作的陶器以用类似绳子盘曲而成的纹样作为陶器装饰为突出特色，因此这一时期的日本原始文化被称为"绳纹文化"。绳纹装饰的出现和流行被认为是原始先民的自然崇拜，绳纹的原型是蛇，原始人类将这种动物作为崇拜对象，反映在陶器上形成了独特而神秘的装饰纹样。绳纹陶器以手工捏捏盘筑而成，烧成温度较低，素烧不施釉色，也无彩绘图案。早期的绳纹陶器表面的纹样是直接用绳子缠绕勒出，或用尖利工具刻画或用贝壳表面的粗糙肌理压印出来的，器形和纹样都非常简单质朴。

绳纹文化中后期的陶器造型变得丰富许多，特别是在器物上半部口沿处，做成似翻涌的波浪、燃烧的火焰般的曲线形，花纹纹样用陶土直接塑出立体的如绳索盘卷的凹凸效果，视觉效果突出强烈，浑朴中有一种神秘奇诡的艺术魅力（图3-055）。

绳纹文化晚期的作品则归于简洁朴素，装饰不再繁缛，器物实用性强。绳纹时代的陶艺作品除了器皿以外，还有绳纹陶偶，这些陶偶形态高度简练夸张，概括成几何形的形体，密布于陶偶上刻画出的螺旋纹和平行线纹仍是其装饰的主要特点（图3-056）。

② 弥生式陶器

弥生式陶器大约于公元前3世纪出现，因这类陶器最早发现于日本东京附近的弥生町而得名。

弥生式陶器的制作已经开始使用慢轮技术。器物造型有瓶、瓮、壶、钵等，形状渐趋规整，装饰手法依然是以刻画压印的肌理状线条几何纹样为主（图3-057）。

弥生式陶器延续了晚期绳纹陶器质朴简洁的风格，除了刻纹装饰以外，还出现了朱彩装饰，日本称为丹涂，用红色颜料在器物上涂饰和描绘图案（图3-058）。此时绳纹陶偶已经消失，但有些陶器局部装饰有人形。如弥生文化中期的一件人面陶瓶（图3-059），器物口部为人头像装饰，用泥贴塑出简单的口鼻眼耳，风格粗犷。这种器皿一般为墓葬中的殉葬品，或是用于盛放骨灰，有守护灵魂的含义。

③ 古坟时代陶器

古坟时代，日本贵族崇尚修造高大的土台陵墓，陵墓前方后圆，周围排列着用来陪葬的素烧陶器，叫作埴轮，起到守护墓室，驱邪避恶的作用。埴轮按照形态主要分为圆筒形埴轮、物品象形埴轮、人物形与动物形埴轮三大类。早期埴轮为简单的圆筒形，也有上面呈类似牵牛花状的喇叭口。

象形埴轮模仿房屋、盔甲、盾牌、船等日常生活用品，意为供死者灵魂继续居住与享用（图3-060）。

人物和动物的埴轮造型丰富，形态夸张，虽然制作手法原始稚拙，但却有一种天真朴实的美感，并无陪葬品的肃穆森严，反而带有民间陶土玩具一般的亲切可爱趣味（图3-061、图3-062）。

④ 桃山时代陶器

日本陶瓷艺术的发展过程中，很长一段时期受到中国陶瓷艺术的深刻影响。到了日本桃山时代，社会的变革和政治的统一使得日本的文化艺术迎来了一个大发展的时期，手工艺中的陶瓷在这一时期需求量增大，装饰风格也形成了真正的日本民族风格。

这一时期日本陶艺围绕着流行于上层社会的"茶事"。生产茶具，风格上追求返璞归真的质朴清新和清淡空悠的禅宗意境，形态简洁朴拙，釉色虽不奢华但富于自由变化，这些具有个性和独特高雅品位的陶艺作品形成了日本独有的"茶陶文化"（图3-063）。

日本岐阜县的美浓是桃山时代日本陶艺的中心，生产的代表作品有天目碗、黄濑户、濑户黑、志野陶、织部陶等，志野茶碗粗豪自然，织部陶在器型、纹样、色彩上不拘一格，装饰趣味突出（图3-064、图3-065）。除美浓茶陶之外，伊贺、信乐、唐津、乐烧、萩烧等陶艺也非常有名，各具特色。

⑤ 江户时代陶器

日本的瓷器制作在江户时代才真正发展成熟起来。在日本有田一带，人们发现了可以烧造瓷器的瓷土，从而形成了日本瓷器的有田烧，其中又包括伊万里烧、柿右卫门烧、锅岛烧等。此外还有北海道的九谷烧、鹿儿岛的萨摩烧、京都的京烧等。

日本的瓷器装饰风格兼受中国和朝鲜的影响，工艺有青花和彩绘（图3-066、图3-067）。纹样虽借鉴中国传统题材与造型元素、色彩搭配，但也善于把日本传统工艺美术特点和审美情趣融入其中，形成了自己的特色，即纹样细腻又不失自然意趣，色彩华丽中带有雅致。

略晚的"京烧"更是出现了一些工于画技的陶瓷大师，将绘画技法带入陶瓷装饰的设计，使得日本京烧陶瓷作品典雅大方，更具有深厚的文化内

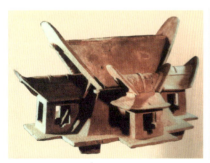
3-060　房屋埴轮

3-061　武士埴轮

3-062　马形埴轮

3-063　备前茶陶

3-064　志野茶碗

3-065　织部手钵

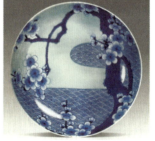
3-066　日本青花瓷

3-067　日本彩绘瓷

涵，达到审美性和文化性的完美结合，实用性和欣赏性的二者兼得。

（4）拉丁美洲制陶工艺
① 墨西哥地区陶器

古代拉丁美洲的各个地区都很早就出现了陶艺制作。在墨西哥地区，陶艺的发展可依照出现的先后大体分为早、中、晚三个阶段。

早期的奥尔梅克文化是中美洲印第安文明的开端，这一时期陶艺主要表现各种神灵和动物的形象，造型奇异，手法稚拙（图3-068）。

中期的特奥蒂瓦坎文明时期，陶艺非常繁荣，这时已有专门的陶艺作坊，陶器制作以手制为主，也有部分模制，制作的器皿有瓶、壶、罐等，还有人像陶偶。有些制品用彩绘进行装饰。此时的陶艺制品已有较为复杂的装饰造型，如祭祀用焚香炉（图3-069），整体造型规整，上半部运用堆塑和雕刻的手法塑造出神灵的形象，左右对称的构图庄重威严，充满宗教的神秘感。

后期的阿兹特克文明的陶艺在形式和工艺上更进一步，造型更为丰富多样，想象力极其丰富。制品中不仅有普通的壶、罐、钵、瓶、碗等器皿，更出现了将人物或动物形态与实用器皿相结合的制品。这种结合非常巧妙，装饰性与实用性相得益彰。如一件人形器皿（图3-070），将一个蹲距的人物与罐子形相融合，罐子前方人头前伸微抬，面部表情塑造得细致入微，似在沉思又似惊疑，人物下垂的大腹正好形成罐体，肩部和两手塑造在罐子的两侧。整体造型既新奇又生动自然。

阿兹特克陶器还采用彩绘或刻划的技法在器物表面添加丰富的纹样装饰，一般陶器本身呈现橙红

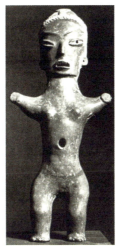

3-068　陶像　奥尔梅克文明　　　3-069　祭祀用焚香炉　特奥蒂瓦坎文明

色或黄褐色，用深红褐色或黑色描绘流畅的纹样，有简洁富于节奏的抽象几何纹，也有经过高度概括夸张的自然界动植物纹样。器物还进行精心打磨，表面处理得光亮润泽，更显精致（图3-071）。

② 玛雅地区陶器

玛雅地区的玛雅文明被誉为"美洲的希腊"，当时文化艺术非常繁盛，陶艺成就最为突出。玛雅人擅长绘画，壁画艺术也很出色，在陶器装饰上，也充分展示了高超的绘画技法。玛雅陶器的造型一般比较简洁，多为直筒状的瓶子，也有陶盘、陶罐、陶钵、陶碗等。其中一种装饰手法是彩绘纹样，在器物底色上用流畅的线条和明快的色彩绘制图案，善于表现人物众多、情节丰富的神话故事。器物上端和下沿往往装饰几何纹样边饰，如同画面的边框。常用的色彩为黑、白、红、褐、黄，画面呈现暖色调。表现人物一般为侧面像，姿态生动，

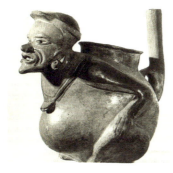

3-070　人形陶罐　阿兹特克文明　　3-071　千足虫花纹碗　阿兹特克文明　　3-072　彩绘陶瓶　玛雅文化　　3-073　彩绘武士像陶罐　玛雅文化

3-074　彩绘陶盘　玛雅文化　　3-075　浮雕陶瓶 玛雅文化　　3-076　兽面纹镫形陶壶　查文文化　　3-077　彩陶纹样　莫奇卡文化

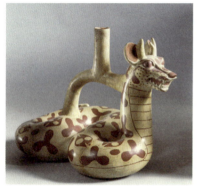

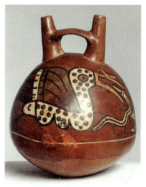

3-078　动物形陶器　莫奇卡文化　　3-079　人物形陶器 莫奇卡文化　　3-080　彩绘陶壶　纳兹卡文化　　3-081　彩绘陶器 蒂亚瓦纳科文化

形象特点突出，衣服、头饰等细节都刻画得非常具体（图3-072～图3-074）。

玛雅陶器的另外一种装饰手法是浮雕，在器壁上用阳刻的手法，剔去图案之外的地子，使图案浮凸出来。纹样一般满布器身，用块面表现大的形体，用细线刻画细部装饰，风格与同时期的玛雅石雕非常类似（图3-075）。

③ 安第斯地区陶器

安第斯地区的陶艺类型丰富，风格各异。秘鲁中部的查文文化陶器擅长利用陶土的可塑性，将雕塑手法与制作陶器紧密结合，运用雕刻、钻孔、模印等技术对陶器进行装饰，虽然是陶制器皿，但其装饰细腻，造型独特，宛如陶塑艺术品。

查文陶器中最有特色的类型是一种形如马镫状的陶壶（图3-076），满布神秘的半人半兽纹饰，主题纹样以美洲虎特征为主，结合人面、鹰、蛇等形象特点组合出想象奇异的造型，狰狞威严，有一种类似中国古代青铜艺术的"狞厉之美"。

秘鲁北部沿海的莫奇卡文化陶器在延续了查文陶器一些造型风格的基础上，又有新的创造。镫形壶仍然是主要的器形，但莫奇卡陶器更多采用彩绘图案装饰而不是浮雕纹饰，纹样多表现神话、宗教、战争等题材，将动物与人的特征结合进行拟人化，充满想象力的形象带给人神秘感和震慑力（图3-077）。在器物造型方面，将器物塑造成写实形态是一大特点，如人形、动物、瓜果等形态，都能够巧妙地与器皿造型结合起来，使得器物有了更生动的外观，具备更强的欣赏价值（图3-078）。特别是人物肖像塑型陶壶，头像的塑造写实传神，显示出高超的造型功力和陶艺烧造技术（图3-079）。

秘鲁南部沿海的纳兹卡文化陶器纹样不强调写实，而是进行平面化和图案化的高度概括，重视装饰的色彩效果，用红、黑、白、灰等多种颜色绘制陶器上的纹样，装饰效果明快，富有节奏韵律感（图3-080）。

散布在秘鲁、玻利维亚、厄瓜多尔、智利、阿根廷等地的蒂亚瓦纳科文化陶器，纹样抽象，几何感突出，色彩对比强烈（图3-081）。

印加帝国统一秘鲁地区之后，文化艺术进一步发展，反映在陶器工艺上，表现为更倾向实用性，

装饰简练而制作精良，器物造型规整，有丰富多样的日用制品器形，多运用几何纹样进行装饰，花纹规矩整齐，装饰效果含蓄雅致（图3-082）。

（5）非洲制陶工艺

① 诺克陶塑

非洲的诺克文明时代大约在公元前500—200年之间，其艺术作品以陶塑人物头像最引人瞩目。诺克陶塑用赤红色陶土捏塑而成，人物造型洗练夸张，特征鲜明（图3-083、图3-084）。头部在全身比例中显得较大，五官用程式化手法塑造，两道弯眉，倒三角形的眼睛，瞳孔部分挖成深坑，塌鼻，鼻翼宽大，嘴唇厚实，下唇突出。形象特征有非洲黑人的鲜明特点，在基于现实特征的表现上进行适度而准确的夸张变形。陶像的头发以及身上的饰物有比较精细的刻画，细细的线条排列整齐有序。诺克陶塑虽然手法简练朴拙，但并不粗糙。

② 伊费陶塑

大约在公元7—11世纪之间，约鲁巴人在尼日利亚建立了伊费王国。伊费王国统治时期，经济发达，文化艺术包括手工艺都非常繁荣。伊费的赤陶头像是当时重要的艺术品之一（图3-085）。这时的赤陶头像比起诺克时期风格上有了很大的改变，采用的是高度的写实手法，准确地塑造和表现对象的外貌和精神气质。塑像大小不等，有的只有几厘米，有的与真人头部大小相当，塑造和烧制技术都达到了完美的程度。

（6）欧洲制陶工艺

① 文艺复兴时期陶器

欧洲文艺复兴时期，因新兴的市民阶层对于价廉物美的日用器皿有广泛的需求，陶艺得到振兴。由于陶器制品面向世俗大众，因此装饰风格具有浓郁的生活气息，装饰题材和样式异彩纷呈。

意大利是文艺复兴时期欧洲制陶业的中心，拥有许多著名的陶艺产地和陶艺名家。其中一位颇具盛名的制陶匠人是乌尔比诺的尼古拉·佩里帕里奥，他和家族成员制作的陶器装饰风格写实，擅长将乌尔比诺画派以及文艺复兴时期著名画家拉斐尔作品的绘画内容和画风引入陶器装饰。陶器上多描绘神话故事、宗教故事、历史故事等，故而被称为"故事画样式"的装饰风格（图3-086）。其装饰图案场面复杂宏伟，人物造型写实生动，色彩明快艳丽，整体陶器造型大气豪华。这一风格的陶艺制品深受当时意大利王公贵族喜爱，对整个欧洲的陶艺装饰都有很大的影响（图3-087）。另一种称为"肖像样式"装饰风格，陶盘中央描绘人物肖像，一般为侧面像。人像周围装饰有饰带，上面写着祝词意义的文字。盘子边沿以一圈花草果实构成的边饰图案作为装点（图3-088）。这种盘子是专门用于纪念和祝贺订婚、结婚、生子等生活中重要事情，只用于陈设观赏和收藏，而非实用品。这种纪念品用途的陶艺制品在文艺复兴时期也非常流行。

意大利著名的"马略卡陶器"在产生之初受到西班牙的伊斯兰人制作的锡釉彩陶器影响，这种彩陶在14—15世纪经西班牙马略卡半岛大量出口到意

3-082 尖底陶坛 印加文化

3-083 赤陶头像 诺克文化

3-084 赤陶头像 诺克文化

3-085 赤陶头像 伊费文化

3-086 圣经故事陶盘-文艺复兴时期

3-087 陶水钵-文艺复兴时期

3-088 露西娅陶盘-文艺复兴时期

3-089 田园风格陶盘-文艺复兴时期

3-090 中国风青花瓷杯 荷兰 德尔夫特

3-091 花鸟纹青花釉陶砖 荷兰 德尔夫特

大利，因此而得名。意大利的陶艺工匠吸收这种陶器的制作工艺和装饰风格，并将其进一步发展，形成了自己的特色。到16世纪，意大利的"马略卡陶器"影响到法国，推动了法国制陶业的进步。

法国陶艺在发展过程中也逐渐创造出新的风格，具有代表性的是法国陶艺家波尔拉尔·帕利希的"田园风格"装饰。他所制作的陶器重点展现自然界的动植物，表现逼真的自然野趣。如一件椭圆形陶盘，中间用高浮雕的表现手法，塑造出形象立体、栩栩如生的蛇、蛙、昆虫、鱼类等动物，并用繁密的植物枝叶作为衬底。表现手法细腻真实，色彩丰富。虽然题材上显得有些怪异特别，也不具有实用性，但独特的装饰艺术风格使该作品独树一帜（图3-089）。

② **中国风陶器**

17世纪，优雅精致的中国瓷器通过商贸大量传入了欧洲。欧洲各国王公贵族对中国瓷器非常喜爱和迷恋，以拥有收藏中国瓷器作为财富和地位的评判标准。同时欧洲的陶瓷制作也纷纷效仿中国瓷器风格。荷兰的德尔夫特制作的陶瓷就具有浓郁中国风的典型特色。

德尔夫特陶器的装饰纹样大量表现了中国的花鸟、山水、亭台楼阁、龙凤和人物等，陶器整体造型上保留了欧洲器皿的特点，因此形成了东方元素与西方元素混合的特殊装饰趣味（图3-090）。工艺上，模仿中国的青花、五彩瓷器以及日本的柿右卫门、伊万里彩瓷。除了制作陶制器皿之外，德尔夫特还烧制用于室内壁面装饰设计的陶制釉面砖，可以用许多砖块镶出丰富繁丽的装饰画，装饰效果赏心悦目（图3-091）。

到18世纪，欧洲才真正烧制出第一件瓷器，由德国萨克森国王支持建立起迈森瓷厂，从此欧洲可以自产瓷器，打破了只能由东方进口的局面。18世纪欧洲著名的产瓷地点有德国的迈森窑、法国的赛夫勒窑等。迈森窑瓷器纹样起初依旧是模仿中国瓷器纹样的题材与造型，但色彩运用非常鲜明艳丽，对比强烈（图3-092）。后来发展出表现欧洲风情主题的瓷器装饰，如类似油画、版画效果的瓷器图

案。迈森窑著名的陶瓷艺术家赫罗尔特是当时瓷器彩绘的名家，而另一位德国雕塑家坎德勒则致力于瓷塑的创作，以立体人物、动物等形象制作的瓷质装饰品从而风靡欧洲（图3-093）。

法国的赛夫勒窑由法王路易十五皇家建立并赞助，其作品主要展现当时法国宫廷流行的华丽高贵、优雅柔媚的装饰风格。造型突出洛可可式的流线形，呈现轻盈而纤柔的特征。装饰上彩绘精美，常用瑰丽的天蓝色釉与金色相配，富丽堂皇，被称为"国王蓝"（图3-094）。国王的宠姬蓬巴杜夫人推行了一种她所喜爱的玫瑰色釉，这种釉彩更是尽显洛可可装饰风格中艳丽妩媚的女性审美特质（图3-095）。

③ 新古典主义时期陶器

从18世纪末开始，装饰风格都从奢华艳丽的洛可可风格向端庄古雅的新古典主义风格转变。但最能代表新古典主义风格的是英国韦奇伍德设计和生产的陶瓷制品。韦奇伍德在工艺上发明了介于陶器和瓷器之间的炻器，其质地和色泽都接近瓷器的品质，并能够用这种工艺模仿石雕、玻璃、玉石的效果，大大丰富了陶瓷装饰的表现力。

韦奇伍德制作的炻器分为黑色炻器和碧玉炻器两大类，前者通体黑色，制作出的器皿如玄武岩石雕的质感。后者为双色炻器，以深色亚光釉彩为地，上面装饰白色浮雕纹样，题材常表现古希腊罗马神话故事，以写实的人物造型为主，作品风格庄重，典雅大方（图3-096）。韦奇伍德还试制成功了一种乳白色炻器，被当时的英国王后赏识，成为王室御用的"女王炻器"（图3-097）。他为俄国叶卡捷琳娜女王生产的1套3000件的精美餐具，更是当时陶瓷界的惊人杰出之作。

3-092 迈森窑瓷器 德国

3-093 迈森窑瓷塑 德国

3-094 赛夫勒窑蓝釉瓷器 法国

3-095 赛夫勒窑玫瑰釉瓷器 法国

3-096 碧玉炻器 韦奇伍德 英国

3-097 女王炻器 韦奇伍德 英国

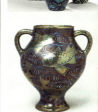

3-098 威廉·德·摩根设计的陶瓷 英国

④ 装饰风格时期陶器

新古典主义风格流行之后，英国的"艺术与手工艺运动"广泛影响了欧洲装饰艺术的各个领域。在陶瓷装饰方面，威廉·德·摩根是这一时期著名的陶瓷艺术家。他的成就一方面是在陶瓷工艺上恢复和发展了文艺复兴时期流行的锡釉彩绘陶器，另一方面是吸收了中世纪和东方元素，并结合当时英国流行的唯美主义艺术风格，创造了独具一格的陶瓷装饰纹饰。这些纹饰无论是植物、动物、人物，都呈现出奇异丰富的想象力和突出的装饰形式美感。纹饰多用优美的曲线，线条流畅，形象活跃灵动而又井然有序。构图繁密，造型夸张。色彩上用色不多但效果突出，和谐中又有层次对比。有的图案仅采用单色表现，因图案本身造型丰富而不显单调，反而呈现出繁丽之感，颇具异域情调以及复古风情（图3-098）。

3.2 陶瓷工艺的材料、工具、设备

3.2.1 材料

（1）黏土

黏土的主要成分是氧化硅和氧化铝，自然生成的黏土中最重要的是瓷土（高岭土或高白泥）。瓷土的特点是纯净洁白，但由于颗粒比较大导致可塑性不太好。常用的黏土有瓷土、陶土（黄陶泥、红陶泥等）（图3-099）。黏土一般在干燥和高温燃烧的过程中都会收缩，燃烧温度越高收缩越多，一般收缩率为15%~17%（图3-100）。

瓷土通常烧制温度为1250~1300℃，如果坯体壁薄的话可以透光。缺点是可塑性差、易碎，对于初学者操作来说有一定难度。陶土在生活中常见，价格比较便宜，通常烧制温度为1000~1180℃，不透光但是透气，如果当盛放器皿使用最好在表面挂釉。

彩色黏土指的是往白色黏土里添加某一特定量的金属氧化物而制成的黏土，一般市面上提供配好色的彩色黏土。

（2）釉料

釉料是一种熔化在陶瓷表面的类似玻璃化的物质，釉料层可以使陶瓷器皿外表美观，还能提高陶瓷制品的机械强度和热稳定性。釉料呈液体状态，上釉时水分很容易被素坯吸收，然后呈干粉状态。在高温烧制时，釉料高温熔化形成玻璃态薄层涂覆于素坯表面（图3-101）。

釉料的获取途径有两种：一种是从供货商手里购买的商用釉料；另一种是利用原材料自制釉料。商用釉料的优点是颜色和纹理全面、烧制上安全可靠，缺点是成本比较昂贵、无须大量存储；自制釉

3-099 瓷土、陶土

3-100 黏土收缩前后对比

3-101 釉料烧成前后对比

料的优点是烧制效果具有更大的试验空间、经济实惠，缺点是整个烧制试验过程中损坏率可能比较高，造成浪费。

釉料的种类有很多，有亮光或亚光、透明或不透明、粗糙或光滑、有色或无色等。制作陶瓷所使用到的常见釉料有颜色釉、开片釉、透明釉、亚光釉、豹纹釉、泡泡釉等。

3.2.2 工具

（1）陶艺工具

陶艺工具种类丰富多样，一部分工具可以从五金店或陶瓷供应商采购，另一部分工具可以利用已有的工具自行改造和制作。

① **基本工具**

陶艺刀：有狭长的刀刃，易于切割湿泥（图3-102）。

陶艺笔针：常用于在坯体表面刻画、测量泥土厚度、标注水平线或戳孔。

木骨架刀：适用于塑造旋转台上的坯体造型，光滑器物表面，形状多样适应不同需求。

金属刮刀片：形状各异，有圆形、三角形、方形等，有些有锯齿边缘的可以修刮粗糙表面肌理（图3-103）。

切割丝（割泥线）：通常长度为45cm左右，两端有木质手柄锁扣。无论手工制作还是机器拉坯制作或炼泥等，都需要借助切割丝来操作，使用率最高（图3-104）。

钢锯弓：常用于切割泥板（图3-105）。

海绵：海绵在陶艺制作中使用频率较高，以选用合成海绵居多（合成海绵不会在坯体表面留下痕迹）。海绵的作用包括：清洗脏泥板、吸掉拉坯里面多余的水分、装饰泥坯纹理（图3-106）。

刮刀（铲刀）：一般应用于铲除做模过程中溅落干燥的石膏或泥料。

钻洞工具：尺寸大小不一，常用于修坯。

转刀：这些工具多用于转盘上修坯的底部（图3-107）。

旋转台（转盘）：多用于修坯或泥塑时使用，旋转时方便从各个角度观察和调整坯体（图3-108）。

木勺、木铲：多用于坯体的拍打、抹平、纹理制作。

木质泥塑工具：一般陶瓷厂家会提供每套8～10个不同形状的泥塑工具，但是使用频率较高的只是其中的2～3种（图3-109）。

擀泥杖：粗细不一，直径最大约5cm。越长的擀泥杖越好用。其表面不能涂漆，否则会粘泥料，影响使用效果（图3-110）。

喷水壶：陶泥制作中使用频率最高的小工具，

3-102 陶艺刀

3-103 金属刮刀片

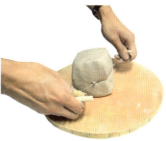
3-104 切割丝

3-105 钢锯弓

3-106 海绵

3-107 转刀

3-108 旋转台

3-109 木质泥塑工具

主要用于给泥料喷水,以达到保湿和润滑的作用(图3-111)。

毛笔:用于泥料衔接位置补水;用毛笔进行釉上彩绘、釉下彩绘的绘制(图3-112)。

② **拉坯辅助工具**

卡尺:在拉坯时用卡尺测量坯体开口、底座和盖子。

尖头工具:除去拉坯时物体口部多余的泥料,整理坯体造型。

木棍海绵:固定在木棍上的海绵,吸掉高坯底部多余的水分。

③ **修坯辅助工具**

修坯刀:在泥坯干燥后使用修坯刀,不同刀头修饰的细节和部位不同,一般需要配合拉坯机使用(图3-113)。

石膏圆筒:在修坯时固定泥坯和拉坯机转盘。

④ **模具制作工具**

金属塑形工具:雕刻和塑造石膏的形状。

尺子:制作时用来测量长度、宽度、高度等尺寸。

车刀:用于在车床上车模型。

肥皂水:翻模时用来分离泥料和石膏的润滑剂。

砂纸:根据具体需要用不同目数的砂纸,打磨模型使形状顺滑(图3-114)。

圆规、铅笔、电子称等。

⑤ **注浆成型工具**

裁切工具(泥塑刀或刀片):裁切掉新翻模泥坯上多余的模缝线。

捆绑胶带:各种粗细大小型号胶带,捆模时使用(图3-115)。

⑥ **装饰类工具**

毛刷、牙刷:一般用于制造坯体粗糙的刮痕,增大坯体之间衔接部位的摩擦力,适当使用可以增加喷溅等装饰效果。

印花工具:常见印花工具材质多为石膏、木材、塑料等材料制成(图3-116)。

挤泥器:顶端由各种形状的孔组成,可挤压出各种形状的泥条,用作泥条盘筑法的材料(图3-117)。

(2)**施釉工具**

小容器:用于釉料测试、盛放釉料粉末的容器。

封闭的塑料桶:用于存放釉料,需做好密封性

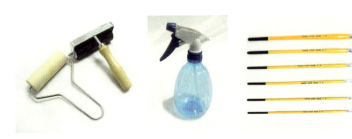

3-110 擀泥杖　　3-111 喷水壶　　3-112 毛笔　　3-113 修坯刀

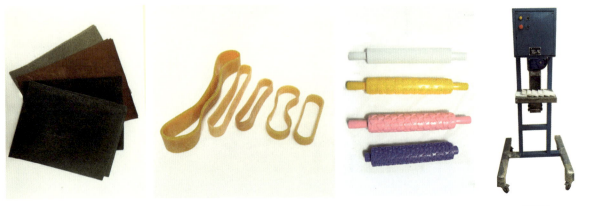

3-114 砂纸　　3-115 捆绑胶带　　3-116 印花工具　　3-117 挤泥器

（图3-118）。

筛子：一般常用80～120目，过滤釉料里面的杂质和颗粒（图3-119）。

刷子：用于涂抹釉料和搅拌釉料（图3-120）。

手动搅拌器：用于手工搅拌，使釉料均匀。

搅拌机：用于搅拌大量的泥浆或者釉料（图3-121）。

密闭水帘式施釉机：内置抽风和排水系统，喷釉速度可调，确保环境无污染。

气泵：用来衔接喷枪，保持喷釉颗粒覆盖均匀（图3-122）。

手持式喷枪：不同型号的喷枪可有不同气压的调节，适用于陶瓷表面大范围喷釉使用（图3-123）。

球磨机：陶瓷罐子里配有小陶瓷球，用于加工釉料和增强颜色。通电后，随着罐子的匀速滚动，球体在内部打磨釉料（图3-124）。

3.2.3 设备

（1）拉坯机

① 脚动拉坯机

最传统的手工拉坯机器，通常是用木架做成。使用者踢动底部的圆盘来进行拉坯，踢得越重转得越快。优点在于不用电，价格低廉，缺点是耗费大量人工体力，操作不便。

② 踏板拉坯机

这种拉坯机与传统的脚动拉坯机一样都是人工操作，不同点在于机器底座配有一个前后可拉动的齿轮踏板，与脚动拉坯机比较而言，提高了转速，更为省力。

③ 电动拉坯机

电动拉坯机与传统手工拉坯机相比，减少了拉坯操作者的体能负担，但需要操作者更强的控制力。这种机器的设计目的是为了制作大批量器皿（图3-125）。

3-118 封闭的塑料桶

3-119 筛子

3-120 刷子

3-121 搅拌机

3-122 气泵

3-123 手持式喷枪

3-124 球磨机

（2）窑炉

一般烧制陶瓷的窑具有耐火砖、棚板、支柱、各种耐火垫、马脚、拖板、窑车材料等。

① 电窑炉

电窑炉是20世纪取代煤烧的一种清洁的新产品，通过加热电炉丝的方式来烧制陶瓷制品。电窑的优点是操作性强、性价比高，主要分前开门和上开门两种形式。前开门式电窑优点是便于装卸、隔热效果好（图3-126），上开门式电窑优点是方便烧制小型陶艺作品，不适用于大型作品烧制。

② 车载窑炉

车载窑炉是电窑炉的一种，底部安装滑轮，装卸和散热更为方便，特别适用于烧制大型或易碎的作品。

③ 隧道窑炉

隧道窑炉长度可达50～70m，它由预热区、烧制区、冷却区三个区域构成。烧制区温度最高。小车装载器皿以缓慢速度移动，通过三个区域完成烧制。这种小车以首尾交替的方式进出窑，既经济又多产，十分高效。

④ 燃气窑炉

气窑比电窑能够更好、更稳定地控制窑炉中的气温，气窑可以烧制氧化、中性、还原气温，烧制周期更快，并且燃气是一种清洁燃料。气窑配合自动化系统进行操控，烧窑效率更高效。

⑤ 龙窑

龙窑是一种柴烧的阶梯式窑炉，一般建在斜坡上，窑室很长，烟囱在上面，这种斜坡建造形式形成良好的通风效果，同时温度上升也更快。但是，这种窑炉的缺点是变数太大、耗费强大体力、烧制时间不稳定等。

⑥ 馒头窑

馒头窑是多腔窑炉，龙窑则是单腔窑炉。馒头窑的优点是烧制效率高、加热快、节省燃料。

⑦ 悬拱形窑炉

悬拱形窑炉一般适用于室外，悬拱结构一般无须额外支撑，这种结构能承受住烧制的压力和张力。

3-125　电动拉坯机

3-126　电窑炉

⑧ 罩式窑

罩式窑是电窑的一种，这种窑最大特点是底座与窑身是分离式结构，可从窑炉底部上升或者下降。特点是适用于乐烧，取出烧好的作品非常方便。

⑨ 乐烧窑

乐烧窑一般窑炉空间不大，内部由一个隔热的烧制腔室和一个燃气喷嘴开口组成，中小型的空间搭配燃气的燃烧，升温速度快，烧成后需用钳子取出烧制完成产品。

⑩ 坑烧

坑烧是指在地面上挖出大概1m宽、半米深的坑，坑底部摆好煤、稻草、木屑等。烧制的过程中可产生氧化和还原反应，这种烧制方法可以实现烧制黏土、素烧，并可打造独特的陶瓷器皿表面效果。

3.3 陶瓷工艺的基本操作

3.3.1 准备工作

（1）备泥料

在黏土使用之前需要用练泥机或者手工准备好足够量的黏土，准备好的黏土应该充分搅匀，使颗粒自由打散才不会造成黏土收缩、弯曲和裂开的现象。练泥机的原理是通过旋转轴的刀片进行搅拌黏土，工作时机器内的空间会形成真空环境，将黏土里的气泡抽空，可以代替手工，大大提高效率。

干燥的黏土可以回收重新利用，避免材料浪费。回收的黏土干实后，用锤子将其敲成小碎块，并用水浸泡，浸泡一天后将泥浆放置在石膏板上吸收多余的水分，此时可以用手揉泥或放进练泥机搅拌出气泡，直到可重新使用为止。

（2）揉泥

揉泥是做陶艺工作之前的准备工作，在这一步骤中，如果泥土没处理好，将会影响后续作品的质量。如果泥土中的气泡除不干净，气泡会使泥土在烧制过程中爆炸。同时，揉捏泥土会使泥土中的水分均匀分布，对制作泥坯很有利。

① 堆叠式揉摔法

剥掉包裹在泥土外面的塑料膜，用钢锯弓或切割丝切割下适当的泥量。使泥土竖着向下倾，呈45度斜角；同时取出切割线，从泥土的对角线方向的前端向自己一方水平切割，使泥土上下分离。近距离观察切割泥土的表面是否出现气泡，用力向下摔打切割好的单独泥块，并赶出气泡。重复练习，直到熟练。把摔好的两块泥上下堆叠一起，同时把连接处的边缘用手抹平，并用手不断滚动泥块。重复以上步骤最少10次、最多50次，要确保泥土表面看不到气泡为止并均匀地粘接好，表面没有旋涡状即做到了泥巴揉捏完成（图3-127）。

② 羊角式揉泥法（牛头式揉泥法）

用手把切割好的新泥巴修成圆球形，将两只手放在泥土的左右两侧。两个手掌用同样的力道向下和向前推（挤压）泥土，使双手中间部分泥巴突起。朝自己的方向搓动泥土，旋转泥土呈直角，然后手稍稍向前推动，不断重复这个过程直到泥土完全融合。通过切割泥土来观察泥土里面的紧凑程度。初学者常常掌握不好力度和形状，此时可以把双手放在两侧时不时地拍打泥土来调整形状（图3-128）。

③ 菊花式揉泥法（螺旋式揉泥法）

菊花式揉泥法相对于前两种揉泥法更难掌握，比较适用大量泥土的制作。如果操作不当，容易往泥土中带入多余的空气，效果适得其反。平时练习这个技法应该选择中份量的泥土，不要揉太大的泥土。取出一块泥土并用双手将其修正调整为圆球形，将双手放在球形泥土的两侧，身体向前倾斜，右手用力将泥土向下揉压并向前不断滚动，同时左手扶住泥土不动。整个过程让身体的上半身来参与，不能让腰部来辅助。随着双手的配合和不断的压转，泥土会出现挤压的褶皱效果，慢慢就会形成菊花或螺旋形状。揉泥的过程中，双手始终在泥土的顶角上，左手按逆时针的方向揉转泥土，右手不断揉压并向前滚动，始终确保泥土在手中呈顺时针方向旋转。直到泥土完全贴合并无多余的气泡，这时可以结束揉泥的过程。调整好泥土的形状，放置大约15min就可以使用（图3-129）。

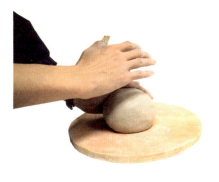

3-127　堆叠式揉摔法

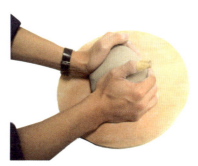

3-128　羊角式揉泥法

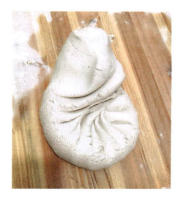

3-129　菊花式揉泥法

3.3.2 手工制作

（1）泥条盘筑法

泥条盘筑法是最原始的陶瓷制作手法，适用于初学者。这种方法可以制作从器皿到雕塑等各种类别的作品。其优点在于可保留手工的味道和作品的独特性，作品具有质朴粗犷的特点。

泥条盘筑法一般分为两种。第一种是将泥条顺时针或者逆时针从下向上盘起，层层涂水加固，保留自然的盘筑痕迹；第二种是将泥条从下向上盘旋成型，制作的过程中用工具不断拍打加固，最后把泥条拼接的部位抹平并不留痕迹（图3-130）。

这种方法需要足够的耐心和对细节把控的能力，如果器皿造型大则需要外力辅助。提前用手或压泥机搓出大量的泥条，用塑料袋或塑料膜包好泥巴防止变干。尽量控制所有泥条为一样的粗细，这样才能使器皿壁部厚度均匀。适当可以借助吹风机或热风枪吹向结构不稳定或松垮的部位，切勿过干，只要能够支撑起来器皿的造型即可。

（2）泥豆堆叠法

泥豆堆叠法简单易操作。将泥豆顺时针或者逆时针从下向上盘起，层层涂水加固，制作的过程中用工具不断拍打加固，最后把衔接的部位抹平并不留痕迹（图3-131）。

此方法的操作要点为：提前用手或压泥机制作大量的泥豆，用塑料袋或塑料膜包好泥巴防止变干。尽量控制所有泥豆同样大小，这样才能使器皿壁部厚度均匀。

（3）泥板拼接法

运用泥板拼接方法可以制作从器皿到雕塑等各类作品，将泥板顺时针或者逆时针从各个方向拼接，层和层之间衔接缝隙涂水加固（图3-132）。

此方法的操作要点为：提前用手制作泥板，用塑料袋或塑料膜包好泥巴防止变干。尽量控制所有泥板衔接缝隙保持等大，才能使器皿壁部厚度均匀。

3.3.3 拉坯制作

（1）制作工序

① 找中心

找中心是拉坯工艺中至关重要的环节，如果中心找不准，那么后续的所有工序都会受到影响。开启拉坯机前，将泥料固定在转盘的中心，同时把泥巴塑成圆锥形，随着拉坯机的转动，双手不断控制左右护泥的位置，不断提泥和下压，直到泥巴不再左右晃动即可。

② 开口（开泥）

左手大拇指在转动的泥块的中心处往下压，右手扶着左手上面保持稳定支点，同时左手随着泥巴中心的开口不断将泥块拉向自己，使泥巴中间呈"O"形。

③ 提泥

左手放入拉坯容器的内侧底部，同时右手放在容器的外壁底部，双手互相辅助并同时匀速向上提泥，这时拉坯容器口部会变大。然后，再将双手放在泥坯的外侧底部缓慢地把泥巴往上捧，缩小并控制口部的大小。最后，再进一步提泥，调整泥坯壁部的薄厚程度。

④ 拉坯成型

匀速重复开口和提泥的工序，全部过程要确保泥坯始终处于转盘的中心位置，直到塑造出想要的

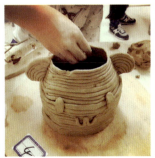

3-130　泥条盘筑

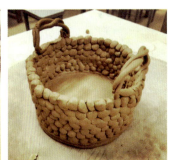

3-131　泥豆堆叠

3-132　泥板拼接

坯体造型为止。然后，把拉坯成型的坯体从拉坯机上取下来放在通风良好的地方自然干燥。

⑤ **修坯（利坯）**

拉坯成型的坯体不是最终完成的版本，需要借助修坯工具来调整坯体的细节与造型。重点修整坯体的足底、口沿、纹理、薄厚程度等。

（2）常见问题和解决方法

① **泥坯开裂**

坯体一旦受到外力的干扰就会开裂，开裂是制作陶瓷中最常见的问题，成因多样而且十分复杂。通常是泥坯的一些缺陷或者局部受力过重导致的，往往裂缝末端最宽的部位可能是开裂的起始点。干燥不均匀也是导致坯体开裂的原因之一，不能让坯体受外力风去强行吹干，所以在泥坯干燥的过程中要放慢干燥速度。设计不合理也是导致泥坯开裂的一个原因，如底厚壁薄、器皿造型不够饱满浑圆、泥料选择不够细腻等。

② **边缘开裂**

坯体边缘开裂的原因有很多，例如，泥坯干燥速度太快；泥坯边缘的口沿太薄，承受不了太多外力；泥料使用次数过多或者泥料中附加填充物过量，特别是在拉坯机上反复使用的泥巴；给坯体本身薄厚差距过大的结合部位施釉时，容易造成较薄的部位太湿，这些部位在干燥时容易受外力拉扯；黏土含量较少的泥坯，例如低温白陶泥或者瓷泥，由于本身强度太低，在吸水的过程中产生的拉力导致的裂缝，一般泥坯时候看不出来，往往素烧之后效果才会显露；修坯时泥坯太干，强度很弱，容易开裂。一般修坯时需要借助湿润的海绵进行坯体补水，能够有效预防坯体开裂。

③ **外表面开裂**

拉坯过程中或者结束后，如果泥坯底部内侧保留大量的水，泥坯干燥后就会形成"S"形裂缝。最有效的解决方法是在拉坯过程中，用比较干燥的海绵及时擦干泥坯里面底部多余的水分。当拉坯体底部的裂缝上宽下窄时，这说明坯体底部的黏土粒子取向不规则，也说明因为加水过量导致的，用手在拉坯过程中往底部施力就可以避免这种现象。当坯体底部出现的裂缝上窄下宽的时候，在正式拉坯之前先把泥巴放在拉坯机上多压一压就会有效地避免发生这种问题。

④ **曲翘**

曲翘现象在陶艺制作的不同阶段中都会经常出现。坯体在干燥过程中收缩不均匀和烧制过程中收缩不均匀均会发生坯体曲翘这种现象。

要解决这一问题需要注意以下方面：

a.确保坯体干燥速度均匀，放慢干燥速度。最好将坯体摆放在支架上，确保坯体底部与背部干燥速度一致。

b.当坯体本身比较重，需要在坯体和垫板之间铺一些砂子或报纸，这样可以让坯体更易收缩。

c.特别注意坯体较厚和较薄的部位，因为这两种位置最容易出现问题。解决办法就是缓慢干燥和烧制。

d.黏结坯体零部件时要确定零部件和泥坯本身收缩率要相同，否则很容易出现曲翘开裂的现象。

e.陶瓷本身的设计十分重要，完美的烧制得益于用心的设计。有的时候设计陶瓷物件的结构时适当允许其在烧成过程中有一定的弯曲幅度，这样二力抵消之后物体结构就不会变形。

f.泥巴中含砂量越多泥坯烧制越不容易变形，也可以添加熟料或者细砂来降低泥巴的细腻度，同时也能有效的降低曲翘程度。

g.装窑的过程也十分讲究，需要最合适的支撑物。比如，同样大小的盘子在素烧的时候可以叠放一起，同样大小的杯子可以一正一反扣着摆放，熔点比较低的素坯可以单独摆放等，避免重力变形。

h.针对不同泥巴坯体定做不同的支撑物（同样的泥土制作具备同样的收缩率），用来防止坯体曲翘。但是，支撑物与坯体衔接位置需要涂抹一层铝粉防止烧制粘连，还需要在支撑物下面垫一块可以收缩的垫板，三者同步收缩相对位置就会固定。

i.采用电窑烧制时候需要注意摆放的位置，一般情况下距离电炉丝越近烧制的温度会更高，收缩率更大一些，所以一般坯体摆放在电窑的中间，这样可受热均匀防止变形。

j.坯体烧制过程中，如果升温太快容易引发坯体变形和曲翘，一定要均匀受热和合理控制升温时间，较厚的坯体需要更长的烧制时间。

3.3.4 表面装饰

（1）彩绘

① 釉下彩（以青花为例）

青花是釉下彩绘中最典型的工艺。青花颜料的主要成分为钴土矿。常用的青花工具有勾线笔、毛笔、中锋、调色盘、料碟、桃胶水等（图3-133）。

青花工艺流程：

设计图案稿子要根据不同坯体的器形变化来设计，然后在坯体上面用铅笔或者淡墨水来起稿。采用透明的拷贝纸或者硫酸纸把设计好的稿子拓印在坯上，然后再描图起稿。

把调好的青花颜料放进调色盘或者小碟中，时刻保持颜料湿润，一般含水量控制在50%左右，稠度处于适当的状态，用勾线笔勾线，运笔要稳，用力均匀，保持线条流畅。

作水分为头浓、正浓、二浓、正淡、影淡五种色阶。头浓含水约80%，正浓含水约85%，二浓含水约90%，正淡含水约95%，影淡含水约96%。

分水绘画前要把瓷胎表面的灰尘吹净，然后用搅拌工具把分水料底部充分搅动，根据画面不同颜色深浅来决定选择哪种色阶的分水料来绘画。绘画时，如果笔头上的料水多，则下笔动作要迅速些，否则容易出现跑水的现象；如果笔头上的料水少，则下笔要动作缓慢些，否则毛笔容易触碰坯体影响烧成效果。运笔要根据水流速度顺着水头一气呵成，落笔要轻，更不能停滞或者来回添补，以免烧完留下不均匀的痕迹。

绘好的青花图案一定要认真检查，在喷釉前查缺补漏。一般常说的青花瓷指的是坯体表面覆盖一层透明釉后再入窑进行1250℃烧制，出窑既是青花蓝色。但是常见的青花料也可以根据不同的设计来达到不同颜色效果，如果坯体上的青花颜料没有覆盖透明釉而烧窑的话，最终经过1250℃电窑出来的样品会是偏黑色的图案；如果上无光白釉的话，烧制出来的效果是偏紫色图案。

② 釉上彩

釉上彩主要指在高温烧成的白色瓷或者单色釉瓷釉表面上进行彩绘陶瓷装饰的一种工艺，釉上彩绘颜料指的是低温陶瓷颜料，经过600~900℃的中低温烧制而成。常见的釉上彩种类有古彩、粉彩、新彩。本书主要以粉彩和新彩的绘制方法来介绍釉上彩绘的绘画工艺流程和注意事项。

粉彩是一种含砷的玻璃白白色颜料。因其色彩粉润、线条柔美，所以又叫软彩。粉彩绘画技法多样，包括平涂、渲染、没骨、洗、点等。

粉彩常用工具有调色剂和画笔，笔一般分为画笔、填笔、矾红笔、麻毛水笔等。常用颜料有矾红、朱明料、胭脂红、玻璃白、翡翠、粉绿、广翠等（图3-134）。

画笔最好选用野兔毛，毛质比较硬且有弹性，选择笔锋尖细为最佳，适合画点和线，适合粉彩油性颜料；填笔一般选择羊毫居多，笔号大、中、小准备三支，毛质松软，适合粉彩水性颜料；矾红笔一般选择羊毫居多，仅填矾红专用毛笔。调色剂一般有乳香油、樟脑油、松香油等。

3-133　釉下彩绘工具

3-134　粉彩工具

粉彩的工艺流程有严格的规定。在起稿之前先要对瓷器进行清洗，在器物上进行纹样装饰设计时一定要结合器物实际形状，构图注意节奏和均衡、主次和协调关系。一般起稿先用淡墨并再修改，然后再用浓墨定稿。用水把吸水性较强的宣纸或者毛边纸弄湿，贴在另一个等大的瓷器上做成同样的弧面纸模，再覆盖在已设计的图样上把定稿的图样翻拍下来，就成了底图。

调颜料的时候在颜料干粉粉末中加入乳香油，用小铲子不断研磨颜料，直到铲子平放在颜料表面上能被粘住，则说明调料研磨比较到位，方便绘画使用。

打料指的是往画笔上添颜料，使调好的釉料均匀的含在笔肚里，而不是用笔尖蘸料。打笔指的是画图案的时候颜料不够流畅需要随时弹笔，根据所需的料来掌握打笔的力度。

描绘纹样之前先清洗瓷器表面，画之前要理解画面构图、色彩、层次关系等，熟练掌握粉彩中人物、花鸟、山水、图案等题材绘制方法。

粉彩填色表现手法丰富，填色前一定要用雪白粉擦去画面表面的灰尘。填色分为平填法和接填法两种。平填法指把调好的颜料均匀地填在图案轮廓中，颜料保持薄厚适中，否则影响烧成效果；接填法指用两种或者多种色彩的颜料均匀、自然地拼接起来并且保持颜料薄厚一致，尽量不留痕迹、充分混合，形成自然的渐变效果。

洗染有油洗和水洗两种方法，油洗一般用于洋红、广翠等颜色；水洗一般用于净黄、净苦绿等颜色。油洗法和水洗法都要求画面能达到均匀工整，洗染完画面要有变化、浓淡、统一的效果。

（2）上釉

① **喷釉**（图3-135）

喷釉方法在现代陶艺施釉中比较常见，主要特点是釉粒呈雾状均匀地散落在坯体表面，效果比较稳定，特别适合于大件坯体。坯体晾干后放在木板上，再放在喷釉机中间的旋转盘上。将喷枪里面的容器装满搅拌均匀的釉料，然后把喷枪和气泵连接。准备喷釉前用手按压几下喷枪，检查喷枪是否达到标准压力。启动喷釉机按钮让转盘匀速旋转，或者用一只手缓慢旋转底盘，另一只手拿着喷枪并控制喷枪头到坯体的距离为15～20cm进行喷釉，如果距离太近釉料会不断流下。不断旋转底盘并顺着坯体侧面对角线的方式来喷釉，时刻观察并确保釉层薄厚均匀。喷釉的时候一定要控制好喷釉的厚度和次数，可以用细小的针进行薄厚测试。

② **浸釉**（图3-136）

浸釉一般用施釉夹夹住器物进入釉料之中，施釉夹大小各异，适用于不同大小体积的坯体，有人不太适应施釉夹也可以直接用手拿坯体来完成。浸釉时，可以把整个器皿浸泡在釉里，也可以根据方案有选择性地浸泡某部分。然后处理干净器皿上多余的釉料，等釉料被吸收干后再转过来放回桌子上。

③ **浇釉**（图3-137）

浇釉一般按照先里后外的次序进行，将釉料倒入坯体内部并快速倒出釉料，倒出时不断旋转器皿确保

3-135　喷釉

3-136　浸釉

3-137 浇釉

釉料能完整覆盖坯体内壁。倒出釉料同时保持坯体倒置的动作，擦掉坯体边缘溅出多余的釉料。然后在坯体外表面浇釉，将坯体倒置并倾倒釉料，让釉料流淌并覆盖所有外表面为止，最后擦掉多余或者过厚的釉料即可。需要注意的是，一般浇釉坯体里面后要稍等再给外面浇釉，因为坯体内侧刚吸收釉料时会变得比较湿润，会影响外面釉料的效果。

④ 刷釉

刷釉这种上釉方法在陶艺中比较少用，刷釉用于特殊的艺术效果处理方面居多，也可以用多种釉料混合覆盖的方法来达到想要的效果。

（3）常见问题和解决方法

① 釉料开裂

当釉料的收缩率大于泥坯的收缩率时会出现开裂的现象，统称釉料开裂。有时釉料的开裂呈现出特殊艺术效果，如宋代哥窑瓷器就是利用釉料的裂纹作为装饰。具备玻璃化特征的瓷器坯体也会出现开裂现象。解决釉料开裂的办法是提高泥坯的收缩率或者降低釉料的收缩率，确保泥坯和釉料收缩率是一致的。

釉料层越厚，釉面出现开裂的可能性就越大，一般浸釉法比喷釉法更容易导致烧成的坯体釉面开裂，采用喷釉法能有效避免开裂现象。因为釉料颗粒渗透进坯体表面不会太深，喷釉釉层质地松软和拥有大量的气孔，这样坯体中挥发的坯体更能有效顺利地排出去。

如果想让釉料开裂效果更明显，可以用墨汁或者其他有色剂填充并摩擦裂纹以达到突出的效果，也可以把器皿放入盛满糖浆的锅中加热，通过糖浆中的元素和裂纹发生炭化反应达到突出开裂效果。

② 釉下彩浑浊

釉下彩颜料中含有钙元素，这种釉下彩与含有硼砂成分的釉料搭配使用会生成硼酸钙结晶，导致釉下彩浑浊现象。针对这一问题的解决办法是往釉下彩或者釉料中添加些铝元素，当烧成温度达到最高值后快速降温，就能有效解决色彩浑浊的现象。

另一种情况是釉下彩颜料在燃烧时候挥发大量气体，并且在釉料层的下面凝结成气泡排不出去，导致浑浊现象。这种情形下的解决办法是在施釉高温烧制前，先将画好的釉下彩等装饰纹样的坯体先素烧一遍（硬化烧成法），然后再喷釉烧高温，适当延长保温烧成时间，或者提高烧成温度，给气体排出预留充足的时间。

③ 釉下彩装饰纹样模糊、流淌

要避免釉下彩纹样模糊，需施釉时尽量薄一些，一般均匀施釉2~3遍即可。适当降低烧成温度以便减少釉料的流动性。缩短高温烧成时间，或者干脆不采取保温烧成。铅釉的流动性比无铅釉料的流动性大，可以使用无铅釉料代替。但是铅釉颜色要靓丽一些，所以这种方法要根据具体情况决定是否采用。

3.3.5 烧制

（1）装窑

装窑这一步在陶艺工艺中至关重要，合理的装窑对坯体烧成质量和窑炉寿命维护至关重要。每次装窑前都要做窑炉和窑具的准备和检查工作，比如：及时清理上一窑烧制留下的坯体残渣和灰尘、检查并用凿子或砂轮清理每层硼板上面的残留釉滴、更换有裂痕的硼板、检查电炉丝是否有损坏等。在每个硼板上涂上一层氧化铝粉，这些方法可以防止加热滴落的釉料带来损害，延长使用寿命。放置每一层硼板前要在四个角摆放立柱作为支撑，最下层的硼板要与底层炉丝保持不少于3cm的距离，保证良好的通风，延长电炉丝的使用寿命。继续在每一层立柱或马脚上轻轻放置硼板，确保硼板

与电窑内部之间的距离最少为2cm。一般小作品应该放入窑炉下面，然后是中等大小的作品，最后把大坯体往上面放，直到窑炉装满为止。

（2）素烧

素烧的设定温度一般为800℃左右，同时升温过程要缓慢稳定，主要为排出泥土中的水分并防止坯体炸裂。为了保持泥坯的透气性，一般素烧温度设置应低于釉烧温度，素烧时间一般为5～6h。在进行素烧的过程中，同样的坯体可以叠放或者放在其他作品之中，这样可有效减少窑炉空间浪费，提高烧制成功率。

（3）釉烧

一般高温釉烧分为4个阶段：①从泥坯到素烧；②从素烧到高温釉烧（先氧化后还原）；③恒温；④冷却。

在温度从起始温度20℃升温到120℃时为排出水分烘烤阶段；升温到200℃时泥坯开始分解有机物，同时在电窑顶部通风口用塞子塞住；升温到600℃左右的时候，石英开始转化、水分能够逐渐彻底排空，这个过程比较缓慢。

当素坯上釉完装入电窑中温度升高到100℃时，烘干作品和釉料中的水分；升温到800℃时釉料开始融化；当窑内温度达到1000℃的时候，开始发生氧化反应，有机物氧化、坯体上的碳元素烧尽、碳酸盐分解；当温度处于1000～1250℃时，坯体形成液相，晶体长大，坯体瓷化均匀，三氧化二铁还原。

当釉烧达到最高温之后，窑内温度在降温之前处于恒温状态，这种恒温的状态会让窑内温度更加均匀、坯体和釉料烧制充分融合。之后温度开始缓慢降低，一般电窑冷却散热需要1～2天，直到冷却凝固状态晶型转变。

（4）常见问题和解决方法

① 釉料高温起泡、鼓包膨胀

烧成温度过高会使烧融的釉料沸腾并产生大量气泡，注意施釉坯休要避免紧挨热源、适当远离喷火口，合理控制窑位距离。也可以通过降低釉料粘稠度的方法来排除大量气泡。

烧成温度不能升温过急，由于重力的作用，上釉的坯体顶部的釉料中的气泡容易排除，反而底部的气泡排除相对困难较慢。适当延长保温时间或放慢升温速度都能起到预防气泡的作用。

坯体内部或多或少含有一定湿气，与坯体中残留的碳元素发生反应导致坯体内部出现黑心、膨胀，务必确保坯体烧制前彻底干燥，或者放慢烧成速度避免膨胀。

气窑比电窑通风性好，坯体中产生的气体更容易排出，所以电窑更容易出现膨胀现象，解决办法是应当放慢烧成速度。

施釉坯体比不施釉坯体更容易出现膨胀现象，一般来说膨胀问题可以通过降低烧成温度和烧成速度来避免。

喷釉的坯体一般相比浸釉的坯体在烧成的过程中出现膨胀和起泡的可能性较小，因为喷釉的一瞬间已经干燥了很多，水分残留得较少。

② 釉料高温缩釉

釉料收缩过度导致釉料剥落或者因产生的压力压碎泥坯，缩釉的原因是制备釉料的过程中，釉料被过度研磨。但是，更多是因为在施釉或者烧成阶段处理不当。

③ 釉料烧成颜色改变

坯体表面上的釉层厚度不一致导致颜色深浅不一，最好采用喷釉法给坯体喷釉，因为喷釉法与浸釉法相比，前者釉层厚度更均匀一些，烧成颜色不会差异太大。

素烧坯各个部位的孔洞数量不一致，较薄的部位或者坯体距离窑炉发热装置过近的部位。

窑炉中施釉坯体距离发热装置过近会导致局部烧焦，坯体内部的颜色与坯体外部的颜色会出现差异。解决办法是放慢烧成速度、尽量远离窑炉中的发热装置。

当坯体本身各个部位薄厚不均时，在施釉过程中坯体会出现吸水量有偏差的现象发生。同时，泥坯里的铁元素也会导致釉料颜色的改变，体现在烧成的色调和肌理方面。

有些釉料对光线特别敏感。在出窑的过程中，距离窑门较近的坯体受光较多，距离窑门较远的坯体受光较少，同样的釉料在不同部位呈现不同色调。

④ 釉下彩收缩龟裂

导致此类现象的原因很多，比如：喷釉前未给釉下彩补水导致釉下彩和釉料结合太紧，釉下彩

中添加了过量的中介物在烧成的过程中释放大量气体等。针对这一问题的解决办法是在烧制时控制窑温，在升温低于500℃之前缓慢升温。

⑤ 釉下彩褪色

釉下彩褪色的原因大多是由于装饰层太厚所导致，一次性烧成的坯体也特别容易出现釉下彩褪色的问题。对于一次性成型的坯体来说，当坯体达到半干的程度时用毛笔往坯体上画纹样相对容易，这个时候装饰的颜料不要涂抹太厚；对于素烧坯来说，先将素坯在水中浸泡一段时间再画，防止釉下彩褪色。

⑥ 色调、色相发生改变

釉料中的气泡会降低颜色的透明度，导致颜色难以显现。可以提高烧成温度和时间，降低釉料黏稠度的方法来解决上述问题；不同烧成温度会产生不同的色调。比如：红色、粉色会在烧成温度升高的过程中逐渐消失，因为此类颜色中含有易挥发的元素；釉下彩绘画过薄时容易出现褪色或色相改变，如褐色会变成灰色。

与釉下彩相比，釉上彩问题较少。主要因为釉上彩的颜料之上没有釉料覆盖，而且釉上彩温度比釉下彩温度低很多。大部分原因是烧制温度过高或过低所致，烧制温度过高和过低会让色调发生变化，烧制温度过高会让釉上彩颜色发黑或者烧没。重复再烧一次可以让釉上彩恢复原来的色调。

⑦ 釉上彩皱缩

釉上彩皱缩现象大部分因为烧成速度比较快、烧成方法不对、窑炉内部通风差。釉上彩中少量添加中介物、放慢烧成速度、适当开窑炉上面的通风口直到烧成的最后阶段，以便营造出良好的通风环境，即可解决这一问题。

第 4 章 染织装饰艺术设计与工艺

本章课件

4.1 中外染织艺术简述

4.1.1 中国染织艺术简述

（1）商周时期

① 织造

商代的甲骨文出现了蚕、桑、丝、帛等文字，还有涉及丝织工艺的文字如丝、纺、缫等。这都说明当时丝织业有一定的普及和发展。商周时期的丝织工艺服务对象主要是统治阶级，蚕、蚕丝以及丝织制品均是奴隶主贵族非常重视并专享的珍贵之物。故宫博物院收藏有一件商代玉戈，上面保存了织有雷纹的织物"绮"的印痕（图4-001）。瑞典远东古物博物馆收藏有一件中国商代青铜钺，上有回纹绮印痕（图4-002）。河南安阳殷墟妇好墓也出土过粘在青铜器上的织物印痕遗存，这些文物可以看作是现存世界上最古老的丝织实物。商代丝织物在品种上已经出现绮、纱、缣、纨、罗等（图4-003）。

周代时蚕桑的种植、家蚕的饲养变得更加普遍，丝织业较前代也更繁盛。这种情形在《诗经》中有所反映。诗经中的《大雅》《豳风》《秦风》

4-001　商玉戈上的雷纹绮

4-002　商青铜钺上的回纹绮

4-003　商云雷纹绢

4-004　战国织物

4-005　战国六边形织成锦

4-006　战国田猎纹锦

《卫风》中均出现过有关桑、蚕及丝织的诗句。从考古发掘的文物来看，西周时出现了彩丝提花的重经织物"经锦"。

战国时期，织锦技艺有了很大发展。在湖北随县和江陵、湖南长沙等地的楚墓中都曾发现战国织锦的实物。战国时期的丝织物纹饰从商周时期的以几何纹为主发展为几何纹和动物纹的组合。一般以菱形、棋格形等规则几何图形作为图案纹样排列的骨架，再把充满神秘奇幻色彩的动物纹样填充到几何形骨格中，排列规整的构图与古拙神秘的鸟兽形象形成统一的风格，类似于当时的青铜器装饰。单纯运用几何纹样作为图案的丝织物在战国时期也大量存在，其中比较有特色的是一种呈散点式排列的小型几何纹样，构图疏朗活泼，装饰效果非常突出。战国时期的丝织物在色彩的运用上也比商周时更加丰富。从出土文物可见，常见的战国丝织物色彩有朱红、绛红、赭红、金黄、浅黄、深绿、浅绿、深褐、茄紫等色彩（图4-004～图4-006）。

② **染色**

商周时期，织物染色技术不断提高。宫廷手工作坊中设有专职的官吏"染人""掌染草"来管理染色生产。染出的颜色不断增加。当时的植物染料主要用蓝草（蓼蓝）染蓝色，茜草染红色，紫草染紫色，栀子染黄色。《诗经》里提到织物颜色的诗句，就有"绿衣黄里""青青子衿""载玄载黄"等。

春秋时代，染坊大批出现，蓝草的种植已很普遍，矿物染料仍在使用，有朱砂、赭石、石黄、铅丹等，还运用天然铜矿石制成染料用来染蓝色和绿色。周代的染色方法中，有一次染、多次染、套染等技巧。通过多次染的方法，可以使一种红色由浅变深，出现三种不同的色调。套染则是用红、黄、蓝三原色互相混合，染出多种丰富的颜色。这说明当时的染色工艺已经较为成熟。

这一时期，中国传统文化所崇尚的红、青、黄、白、黑五色学说形成了固定的中国色彩美学体系，在传统织物装饰的用色上，也主要围绕着五色展开。"画缋之事杂五色。"用画缋进行装饰的织物也很流行。画缋不同于一般的绢本绘画，它的功能主要是用来装饰织物，即采用手绘的方法，将颜料涂绘在织物上，描绘出花纹图案。由于费工费时，有些颜料又珍贵难得，因此手绘织物和服装只在王族贵族中流行，并且代表着阶级地位。

（2）秦汉

① **织造**

秦汉时期，普通百姓以麻织物作为日常衣料。织造得质地柔软细腻的上乘麻布，对原料的要求很高，且加工也很复杂，供达官贵人享用。毛织工艺在这一时期也发展到相当成熟的阶段。在新疆民丰尼雅遗址出土了东汉时期的毛织品，有人兽葡萄纹双层平纹罽、龟甲四瓣花纹罽、毛织带、蓝色斜褐、色罽等，新疆罗布楼兰故城汉墓出土了彩色毛毯残片，有艳丽如新的红、黄、蓝、黑四色。墓中还出土了极为精美的石榴花卷草纹罽以及绯毛残片（图4-007、图4-008）。秦汉时期的棉织工艺发源于西南边陲地区，居住在海南岛的少数民族用植物纤维织的织物作成衣服，如苎麻、木棉等纤维的织品。云南哀牢山和澜沧江一带的少数民族也擅长棉纺织，织出的布称为"白叠布"。

中国古代丝织业发展到汉代达到第一个高峰。汉代中国丝织品不仅在中原地区流通，还通过著名的"丝绸之路"，远销中亚、西亚和非洲、欧洲，这些丝织品受到各国的普遍欢迎，同时通过精美的

4-007　东汉龟甲四瓣花毛织物

4-008　东汉葡萄纹毛织物残片

4-009　江苏铜山县洪楼汉墓出土的纺织画像石

4-010　汉长寿明光锦

4-011　汉登高明望四海锦　　4-012　汉鸟兽纹锦

4-013　汉印花敷彩纱

丝织品这一载体，将中华文明传播到世界各地。汉代丝织业的繁盛被当时盛行的画像石艺术真实而生动地记录了下来，在山东、江苏、安徽、四川等地的汉墓中，都出土了以纺织为题材的画像砖石，画面上均有织机的形象（图4-009）。工具的改进大大提高了丝织的效率，工艺技术的发展促进了丝织纹样的艺术性、欣赏性的提高。因此，汉代的丝织纹饰在题材的丰富、组织的复杂、颜色的多样、造型的生动具体等方面都达到了前代未有的艺术水平。在河北满城西汉中山靖王刘胜墓、湖南马王堆汉墓等较大墓葬以及丝绸之路沿线重要遗址中，都出土了西汉时期的丝织物，反映了这一时期丝织业的蓬勃发展。从图案造型上来看，云气、鸟兽形态古拙、简洁生动，具有汉画像石形象的风格。从构图上来看，从汉锦中可以汲取两类构图法则的优点，一类是以流畅自由盘旋的云气纹形成骨架，其间点缀散点式的动物、禽鸟、文字而形成的四方连续构图，显得气韵生动；另一类是在规则对称的菱形骨架中安排对鸟、对兽纹，显得庄重大方。从色彩上来看，汉锦的色彩用色不多，沉厚古朴，多为褐、暗红、暗绿、深蓝，再点缀小面积的白、蓝、金黄（图4-010～图4-012）。

② 印染

秦汉时印染手工艺已臻成熟。秦汉时朝廷设有"平准令"这一官职，主管官营染色手工业的炼染生产，使用的颜料有矿物颜料，也有植物染料，并已掌握了浸染、涂染、套染和媒染的一整套染色技术方法。当时染色工艺主要有两种：一种是织成面料后染色，如绢、罗、纱、绮等；另一种是先染好纱线再用彩色线织造面料，如锦。

汉代的印花技术已采用镂空版和手工彩绘相结合的工艺。采用花版在织物上印制花纹的工艺称为印花工艺。而印花敷彩则用凸纹版印制一部分形象，然后用毛笔彩绘细节，线条优美流畅，花纹细腻生动（图4-013）。

蜡染古称"蜡缬"。它是用蜂蜡、虫蜡、松蜡或树胶在织物上描画花纹，然后在染料缸中浸染，有蜡的地方染不上颜色，叫作"蜡防"；染色后将蜡煮化洗掉，叫作"脱蜡"，最终显现出被蜡保护而产生的美丽的白色花纹。在秦汉时期，我国西南少数民族聚居区的人民就已经熟练掌握了蜡染工艺技术。新疆民丰县尼雅遗址出土的东汉蓝白蜡染印

花棉布是目前发现的最早的蜡染。组织结构复杂而新颖，特别是一角上的半身裸女图案，姿态神情生动，手捧盛满葡萄的角形容器，肌肤丰腴，眼波流转，人物形象具有浓厚的西域风格。印制清晰，精巧细致（图4-014）。

（3）魏晋南北朝

① 织造

魏晋南北朝时期，社会动荡，政权分裂割据，战乱频繁，纺织业也受到严重破坏。但地处长江中下游的蜀地受到战火波及相对较少，人民的生产生活也相对稳定。因此，在三国和魏晋南北朝时期，蜀锦生产有很大发展。蜀锦是指汉代至三国时期蜀郡（今四川成都）所织造的锦，与云锦、宋锦、壮锦一起被誉为中国四大名锦。丝织图案在组织形式上发生了一些变化。在图案题材内容方面，魏晋南北朝时期的织锦图案还是以动物纹样为主，与几何纹样和规矩的图案骨架相结合，但是在对外交流和民族融合的时代背景下，丝织物纹样内容受到佛教文化和古波斯文化的影响，出现了大象、狮子等带有典型外来文化特征的图案题材。

② 印染

魏晋南北朝时期，佛教文化的渗透也同样反映在刺绣工艺上。在南北朝时期出现了大量刺绣佛像，因为当时将刺绣佛像敬奉给佛教寺院的风气非常盛行。同时，除了实用的服装与面料以刺绣做装饰之外，以观赏为主的刺绣工艺开始兴起。刺绣的题材除鸟兽花草外，还出现了人物、山川、星辰等，在刺绣的风格上，写实的刺绣增多，开始运用两三色渐浓渐淡的绣线呈现出晕染效果。东晋到北朝的绣品大多出土于甘肃敦煌和新疆地区（图4-015）。

汉代织物图案中飘逸流畅的云气纹骨架变成了更几何化、更有规律的波状骨架，如方格兽纹锦，方形彩色格子骨架中排列着狮子、牛、大象等动物，严谨规整的骨格与充满异域色彩的图案形成鲜明的对比，呈现出一种崭新的风格（图4-016）。新疆阿斯塔那墓出土的北朝树纹锦，树的形象采用左右对称式排列，各组树纹上下之间缀以菱形点，显现出色彩搭配的层次变化，既规则而又不显得呆板，树纹采用红色的彩条经线显现，有鲜明华丽的色彩效果（图4-017）。

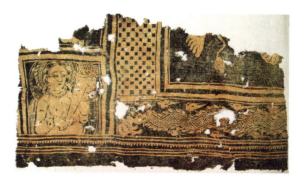

4-014　汉蜡染

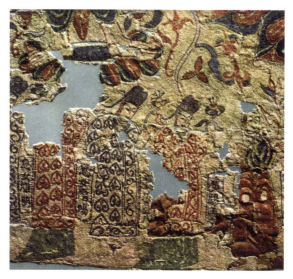

4-015　北魏供养人像刺绣

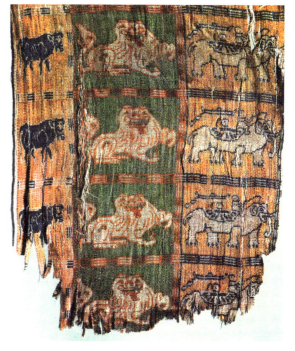

4-016　北朝方格兽纹锦

（4）隋唐
① 织造

隋唐丝织工艺十分发达，官方设有织染署专门管理生产，丝织分工非常细致。

唐代丝织品的品种繁多，其中以织锦最为著名，后世一般称为"唐锦"。唐锦将汉魏六朝一直沿用的经线起花传统织法变为用纬线起花的织法，所以后世又称唐锦为"纬锦"。纬锦能呈现非常复杂的装饰花纹和丰富的色彩效果。唐代丝织物的图案极其多样。祥禽瑞兽纹样更加丰富，除了传统的龙、凤、虎、鹿等，还有具有西方色彩的狮子、翼马、野猪、孔雀等，并出现了更具生活色彩的牛、羊、马、鸡、鸭、雁、雀、鸳鸯等纹样。充满生活气息的花鸟植物纹样占了更大比重，主要有莲花、牡丹、石榴、葡萄、卷草、宝相花、花树、团花等。此外还有人物狩猎纹、吉祥文字、各种几何纹等，不胜枚举（图4-018）。这些纹样中有很多是中西文化交流而产生的创新纹样，如来自西方的联珠纹、忍冬纹、葡萄纹等颇为盛行。唐代织物图案的构图变化多端，以其中最富特色的几种为例，一种为联珠纹的构图，以圆形珠圈环绕主纹，各个圆形之间的菱形空隙填以四出花叶，珠圈周围两两相连处有时也以花叶纹装饰。珠圈内的主纹往往是适合于圆形或对称式的禽兽、人物（图4-019）。另一种是对称式构图，即史载窦师纶所创"陵阳公样"，两两对称的对羊、对鹿、对凤等，中间有花树图案分隔（图4-020）。唐锦中还有一种特别的图案构图方式是团窠式，即根据面料幅宽设计大小不同的团花，多为等距排列的宝相花，或是以卷草环绕为圆形骨架，中饰凤鸟、夔龙或其他动物（图4-021）。此外还有散点式构图，几何纹构图，以及几种构图方式的结合。

唐代的毛织物设计、制作、生产、工艺也很发达，主要产于北方。毛织物从纹样内容上分类主要有几何纹、小花纹、团花纹、宝相花。几何纹中又有三角纹、方格纹、锁子甲纹、连珠纹等。

② 印染

唐代蜡缬（蜡染）、绞缬（扎染）、夹缬的印染工艺都很成熟。日本正仓院保存的树木象羊蜡染屏风，主体纹样简练生动，造型饱满，配景细致（图4-022）。绞缬工艺相当流行和普遍，装饰艺术特色在于花纹自然、色彩朦胧、变化丰富、生动别致，除了做室内陈设的屏风之外，也是当时贵族妇女喜爱的服饰面料（图4-023）。

夹缬在古代手工印染织物中独具特色。是将两块表面平整且刻有能互相吻合的阴刻纹样的木板夹住织物进行染色。染色时，木板的表面夹紧织物，染液无法渗透上染；而阴刻成沟状的凹进部分则可流通染液，打开夹板后，便呈现出精致的图案。夹缬盛行于唐代，如新疆吐鲁番唐墓中的夹缬织物和日本正仓院珍藏的唐代夹缬品"草木对鹿夹缬屏风""花树双鸟纹夹缬絁"等都是夹缬印染织物的代表（图4-024）。

唐代的碱剂印花工艺，是用碱作为拔染剂在生丝罗上印花，使着碱处溶去丝胶变成白色以显花。还有一种方法是用镂空纸板雕刻出花版，用胶粉浆作为防染剂印花，刷色再脱掉胶浆以显花。新疆吐鲁番阿斯塔那唐墓曾出土唐代狩猎纹绿色染缬纱、新疆吐鲁番阿斯塔那唐墓曾出土鸳鸯染缬纱、骑士狩猎印花纱等织物均是珍贵的唐代印花织物精品（图4-025）。

（5）宋代
① 织造

宋代的丝织工艺在唐代基础上进一步发展，又有自己的时代特色。宋代推崇宋儒理学，文治天下，艺术风气倾向文雅、细腻、优美与严谨。这也影响到工艺美术中的丝织工艺。宋代的丝织锦缎工艺主要是满足宫廷中的服装服饰、书画装帧、玩赏品与礼品的包装等使用需要，由此形成了一种具有独特风格的锦缎——宋锦。宋锦图案构图严谨规整，一般以几何形为骨架，内填花草植物纹样，或八宝、暗八仙等（图4-026）。

除织锦外，轻薄飘逸的丝罗在宋代也特别流行（图4-027）。从丝织品题材上来看，宋代丝织物的图案主要以花鸟为表现对象，这与同一时期花鸟画的兴盛有着极为密切的关系，并且图案的风格在装饰中带有写实的表现，花草图案中以折枝花居多，风格自然生动，但又不限于逼真的自然描摹，在组织和造型方法上充满装饰的意趣。所选择的植物一般具有中国传统儒家文化所认同的美好或吉祥的寓意，如牡丹、芙蓉、山茶、月季、海棠、竹、梅花、萱草等，这些植物是宋代丝织物上最为多见的纹样。宋代丝织物，一改唐代鲜明华丽、对比强烈的色彩，经常

4-017　北朝树纹锦　　4-018　唐狩猎纹锦　　4-019　唐联珠对马纹锦

4-020　唐花树对羊锦　　4-021　唐对鹿团花绸

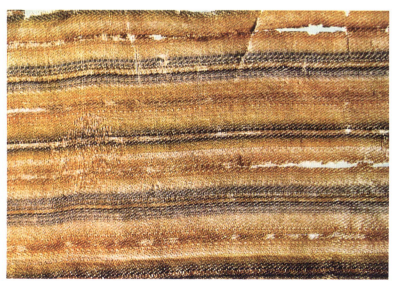

4-022　唐印染羊树屏风 象树屏风（局部）　　4-023　唐晕裥提花锦

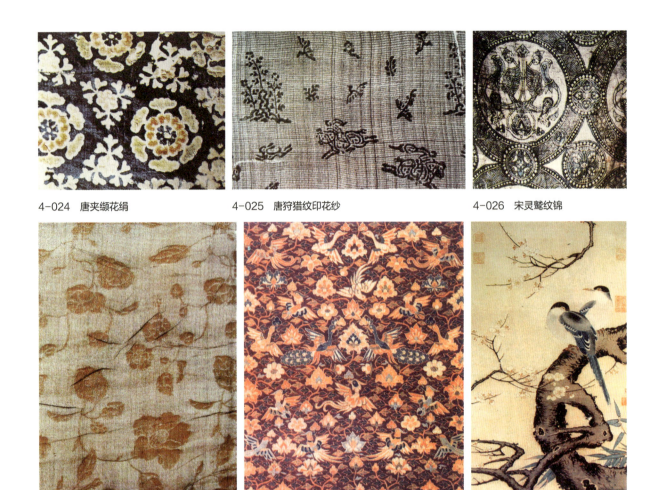

4-024 唐夹缬花绢　　　　4-025 唐狩猎纹印花纱　　　　4-026 宋灵鹫纹锦

4-027 宋山茶花罗　　　　4-028 宋缂丝面料　　　　4-029 宋缂丝画卷

运用茶色、褐色、棕色、藕色等间色或复色，搭配上白色，形成清雅柔和的色彩气氛。

缂丝是中国特有的高级丝织品，也称"刻丝"。其制作工艺最具特色，采用的是"通经断纬"的织法，在织造时，以各种彩色丝制成纬线，沿图案花纹需要与经线交织，纬线不贯穿全幅，而经线则贯穿织品（图4-028）。这种丝织可仿花鸟山水绘画，纹样逼真细腻（图4-029）。

② 印染

宋代的染缬工艺有进一步发展，在唐代盛行木版夹缬的基础上，宋代出现了镂空纸版、白浆防染的蓝印花布和彩印花布。这种印染品在宋代叫作"药斑布"。用石灰与豆粉混合制成的稠浆，通过漏版刮印于棉布上，暴晒干透后将布料投入靛缸浸染，干后再以刀刮去灰粉而显现花纹，于是"青白成文"。另有用毛刷蘸水色通过漏版在布帛上刷印五彩花纹的方法，称为"刷印花"，就是后来的彩印花布。由于镂刻花版的工艺特点，蓝印花布和彩印花布的图案都以点、线构成，通过点线的疏密、大小组合，形成既有具象的形体而又概括化、平面化的图案，图案内容大多为日常生活中的花鸟、动物；也有大量神话人物、祥禽瑞兽、吉祥寓意的图案。整体装饰风格朴实清新，淳朴自然，具有浓郁的乡土气息。从宋代开始，成本低廉、工艺简单的蓝印花布在中原大量盛行，蜡染则在内地减少，而在西南的少数民族地区代代传承，至今不衰。

（6）元代

① 织造

元代丝织工艺"织金锦"盛行。织金锦本为波斯特产，元代蒙文中称为"纳石失"，是波斯语"Nasich"的译音，指以金缕或金箔切成的金丝作纬线织制的锦。制作金线有片金和捻金两种技术，片金是先将黄金打成金箔，用纸或动物皮作背衬，

再切割成细如丝线的金丝，用作织锦中的纬线；捻金则是将片金缠绕在一根芯线之外即成圆形立体的金线。织金锦的用金方法有两种：部分加金和全部加金。元代的蒙古贵族不仅用华丽的纳石失金锦制作服装，就连日常生活中的帷幕、被褥、椅垫等很多都用纳石失制作，奢华到了极点。织金锦的艺术特色在于色彩效果的金碧辉煌。由于是用金线作为纬线，花纹部分显示为金色，非常华丽夺目（图4-030、图4-031）。

元代丝织物的图案中，窠状纹样很有特色。根据窠状图案外形的区别，命名为团窠、玛瑙窠、方胜窠（柿蒂窠）、樗蒲窠（梭窠）、滴珠窠（珠焰窠）、如意窠等。团窠形状类似带瓣的团花；玛瑙窠为三出的窠状；方胜窠又称柿蒂窠或四出尖窠，外形大体呈方形因而得名；樗蒲窠又称梭窠，如梭形两头尖，中间宽；滴珠窠又称珠焰窠，形状如火珠；如意窠形为如意云肩状。另外，散点小花纹、几何纹、莲花纹等都是元代典型的丝织品图案。

毛织工艺在元代得到特殊发展，这与元代统治者——蒙古游牧民族的生活起居和生活需要有紧密的联系。元代毛织物的品种有地毯、床褥、马鞍、鞋帽等。其中花毯、花毡产量颇高。

元代棉织业的兴起是元代纺织工艺的重大成就。松江乌泥泾（今上海市）的黄道婆是元代棉纺织革新家、技术家，她流落崖州（今海南省）三十年，从黎人那里学习了纺织技术。她用错纱、配色、综线、挈花等工艺技术，织出有名的乌泥泾被，织成的棉布都有精美的图案，深受人们喜爱。松江一带棉纺织作坊很快发展至千余家，成为当时江南的棉纺织业中心。

② **刺绣**

元代统治阶级生活奢侈，对日常穿戴的刺绣品需求量很大。在元大都人匠总管府设有绣局，专门为王侯百官绣制服饰。元朝在全国各地也广设绣局和罗局，从民间索取刺绣贡品。元代统治者信奉喇嘛教，刺绣除了作一般的服饰点缀外，更多的被用于制作佛像、经卷、幡幢、僧帽，带有浓厚的宗教色彩，装饰效果也很强烈（图4-032）。

（7）明清
① **织造**

明代锦缎主要的生产地在南京和苏州。苏州生产的织锦，在纹样题材和风格上多模仿宋代锦缎，故名为"宋锦"，宋锦质地较为轻薄，色彩搭配淡雅柔和。而南京生产的织锦风格截然不同，锦缎质地厚实，花纹硕大，色彩鲜艳夺目，对比强烈，美如天上的云霞，故此被称为"云锦"。云锦按其织造特点和艺术特色的不同，主要分为妆花、库锦、库缎三类。图案内容一类是吉祥寓意纹样，如以谐音"福"的蝙蝠构成的"五福捧寿""福自天来""福在眼前"等；以牡丹为主题的图案象征富贵；以石榴为主题的图案象征多子；以桃为主题的图案象征长寿等。另一类是带有浓郁宫廷色彩，反映皇家威仪的图案，如龙、凤、麒麟、海水、江崖、万寿等内容。云锦图案的组织形式也非常多样，有单独纹样、二方连续、四方连续，也有将不同图案组织形式与构图综合运用的情形。因此在图案构图上生动活泼又富于变化。云锦面料的底色多为大红色或深绿色，在统一的整体色调中用五彩丝线织成图案，还经常配以大量的金线或银线，配色

4-030　元灵鹫纹织金锦　　4-031　元团龙团凤龟背地织金锦　　　　　4-032　元刺绣夹衫

上追求华丽与高贵的效果，运用的色彩非常鲜明，但又能够将强烈对比的颜色协调统一，井然有序，绚丽多彩（图4-033、图4-034）。

清代的丝织工艺在明代成就的基础上发展得更加成熟。"江南三织造"（江宁、苏州、杭州）是清代丝织业的三个中心。丝织种类比前代更加丰富。南京云锦在清代依然是丝织工艺中的代表品类。相比明代，清代的南京云锦所采用的织造工艺更加丰富多样，效果也更加细致精美（图4-035～图4-037）。

明清毛织物的成就主要体现在地毯工艺上。各个著名产地的地毯都具有鲜明的地方特色，如北京地毯、新疆地毯、宁夏地毯、西藏地毯等。故宫博物院收藏了若干产自北京、甘肃、青海、内蒙古、西藏、新疆等地的地毯，均是当时各地进献的贡品，花纹精致，整体风格庄重华丽（图4-038、图4-039）。

② 印染

明清两代，印染手工艺更加发达。最有特点的就是蓝印花布和彩印花布，是由宋代的药斑布发展而来，在南方和北方都流传很广。清代《长州府志》中记载"以灰粉渗矾涂作花样，然后随作者意图加染颜色，晒干后刮去灰粉，则白色花纹灿然出现，称为刮印花。或用木板刻花卉人物鸟兽等形，蒙于布上，用各种染色搓抹处理后，华彩如绘，称为刷印法。"民间手工印染花布的纹样要适应镂空花版刮浆印制的工艺需要，所以用小点和细线构成图案，质朴清新，装饰感独特。图案为民间百姓喜闻乐见的吉祥纹样，如花卉、鸟雀、蝴蝶、凤穿牡丹，狮子滚绣球等，也有一些戏曲故事中的人物图案，具有浓郁的生活气息和乡土风味（图4-040～图4-042）。

4.1.2 国外染织艺术简述

（1）古波斯

古波斯萨珊王朝丝织品最具特色的纹样是联珠纹，纹样以圆形为单位，用小圆珠纹样串联起来的边饰包围在圆形周围一圈，圆形内部多为动物图案，有单独一个适合圆形空间的动物，但更多的是左右对称式的成双成对的动物形象。动物多为身生两翼的神兽，在中国被称为"天马""天鹿"等，也有牛、狮子等动物形象。织物的色彩以红、深蓝、黄、绿为主，色彩搭配对比鲜明，有豪华富丽之感（图4-043）。也有一些以黄褐色调为主的单色织物，织造纹样清晰，细节线条一丝不苟，造型饱满，充满力度（图4-044）。波斯织锦上的联珠纹样造型与色彩特点，在丝绸之路沿线也多有发现。流行于中国隋唐时期的联珠纹应是受到了古波斯织物装饰的影响。

除织锦之外，波斯地毯纹样精致，构图严谨，花纹丰富，织造精良，也是波斯织物装饰中的重要品类。波斯地毯的花纹包括各类花草植物和动物等。除了运用丝毛材质之外，宫廷中还会在华丽的织毯中织入金线、银线，装饰各色宝石，极尽奢华。这种繁缛富丽的地毯风格流传后世，影响到整个伊斯兰地区的织毯风格，以至于今天还把这种风格流派的织毯都称为"波斯地毯"（图4-045、图4-046）。

（2）日本

日本的织物装饰在初期受到很多来自中国以及朝鲜的影响，日本的染织工艺学习中国织物的纹样风格，进入日本的大量朝鲜织工给日本带来了成熟的染织技术，这两方面的因素促成了日本织物装饰的发展。目前可见的日本织物遗存，最早的是飞鸟、奈良时代的作品，收藏于正仓院和法隆寺，多为残片。这一时期与中国唐代的时间相当，这些织物的纹样装饰风格也带有浓郁的"唐风"，多是对中国染织纹样的模仿。

平安时代的日本织物装饰逐渐形成了自己本民族的风格特色，被称为从"唐风"过渡到"和风"。"和风"图案不再模仿中国唐代图案的富丽饱满，而是追求一种简练、淡雅的情趣。图案花形较小，构图通常作散点式排列，内容多为自然清新的花鸟草虫。

到了镰仓时代，日本社会武士阶层崛起，武士出身的贵族喜欢用家徽作为织物纹样，形成了当时特有的一种纹样题材和装饰风格。室町时代是中国审美思想和生活方式广泛影响日本上层社会的时期，中国文化的浸润使日本染织艺术进入了一个新的阶段。在室町时代的晚期，又称为桃山时代，日本的传统服装"和服"的样式定型。专门结合和服样式而进行的织物装饰纹样设计以及工艺的应

第 4 章　染织装饰艺术设计与工艺　061

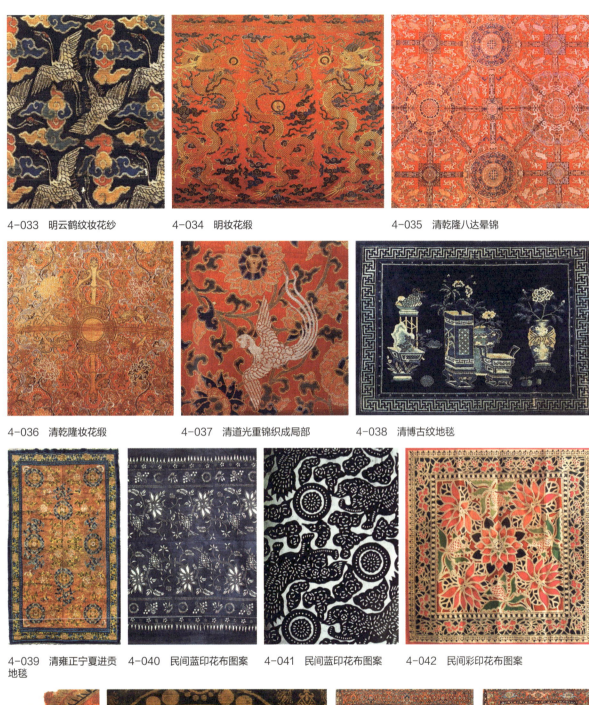

4-033　明云鹤纹妆花纱　　　　4-034　明妆花缎　　　　　　　4-035　清乾隆八达晕锦

4-036　清乾隆妆花缎　　　　　4-037　清道光重锦织成局部　　4-038　清博古纹地毯

4-039　清雍正宁夏进贡
　　　　地毯

4-040　民间蓝印花布图案　　　4-041　民间蓝印花布图案　　　4-042　民间彩印花布图案

4-043　萨珊王朝　　　　　　　4-044　萨珊波斯织锦　　　　　4-045　古波斯风格地毯纹样　　4-046　古波斯风格地毯
　　　　波斯织锦　　纹样

用使得这一时期日本染织艺术呈现出崭新的面貌，如绞缬、刺绣、手绘、褶箔、纱金、唐织、厚板、金襕等工艺都广泛使用。除了日常用的服饰面料装饰以外，当时盛行的日本古典歌舞剧"能"剧表演的需要，造就了织物装饰用于舞台表演服装，形成一种金碧辉煌、色彩绚烂的效果。

江户时代日本和服的装饰更加多样、自由、灵活，风格上进一步强化优雅清丽的和风，织物纹样造型概括性强，大方简洁而不失细节变化，其图案表现手法还借鉴绘画、漆器、书法等其他艺术的元素和韵味，使织物装饰具有更多的艺术气息和文化内涵。江户时代的印染工艺"友禅染"是这一时期的创新，在丝绸面料上用胶质描绘纹样，然后染色，最后除掉胶质，这种工艺绘画性强，表现纹样装饰的造型和色彩都非常细腻自然，精致优美，充分体现了日本民族装饰审美的特色（图4-047、图4-048）。

（3）拉丁美洲

古代拉丁美洲织物装饰较为发达且遗存较多的是安第斯山区。这里的古代印第安居民擅长用棉纱和羊驼毛制作织物。这些织物不仅为满足生活的需要，也是宗教情感的表达，还是象征着身份地位等级和财富的标志。织物一方面用作日常穿用的服装；另一方面还大量用于丧葬和祭祀场合。

古代拉丁美洲织物上的纹样具有传达宗教神谕的作用，也有一定巫术的含义，因此选用特殊的题材表达象征意义。很多织物上出现当时人们崇拜的神灵和被神化的动物形象，如美洲虎、双头蛇、鹰、盛装的雨神、仪式中的巫师等纹样（图4-049、图4-050）。从题材内容来看，动物纹样占了绝大多数比重，这与他们的宗教信仰倾向于动物崇拜有关。在创造动物形象的纹样时，他们擅长通过想象把不同动物的局部特征与人的形象相结合，创作出奇特诡异的造型，突出宗教崇拜的神秘感（图4-051）。相形之下，表现植物的纹样比较少见，这与安第斯山区居民居住在高原沙漠地区和生活中观察植物的机会少于接触动物的机会有关。织物纹样中也有大量几何图案，这些几何图案也包含着巫术象征意义，如三角纹、阶梯纹、锯齿纹、万字纹、十字纹、连环纹、格子纹等。这些纹样经常处理成黑白明暗对比反转的效果，象征着昼夜交替、生死循环、灵魂再生复活等含义。

从装饰形式美感来分析，由于织造工艺特点，纹样大多概括简练，有抽象几何化的风格。原本写实的动物形象也被高度简化为接近几何图形的完全平面化纹样，但还保留着动物最典型的特征，体现出对装饰手法的娴熟运用。织物纹样的构图组织形式多种多样，有构图较满的，以单独图案形式布局整个画面，一般是用于宗教祭祀场合的挂毯等；大多织物构图为散点排列，花纹单元有规律地散布，多用于服饰面料；也有一些二方连续式构图的纹样，以及以方格为骨架，在其中填充花纹的构图形式。织物色彩多运用橘红色、黄色、褐色、奶油色以及羊毛本色等，色调醇厚而和谐悦目。

古代拉丁美洲织物织造工艺多种多样，有平纹织花、双面织花、斜纹织花等。织物种类有纱罗、织锦、毛毯等。装饰手法除了织造花纹以外，还运用刺绣、彩绘、贴补、印染、扎染、羽毛点缀、缨穗等多种多样的装饰技法（图4-052）。帕拉卡斯文化、纳斯卡文化、基穆文化以及印加帝国时期，都有大量特色鲜明、制作精美的染织品（图4-053）。

（4）欧洲

欧洲中世纪时期，拜占庭帝国是织物的生产中心。作为基督教帝国，物质生活和精神领域无不渗透着基督教教义，目的是彰显宗教神学至高无上的地位。拜占庭帝国的丝绸织物大多为教堂里的装饰和宗教仪式所用，此外就是用作皇帝和神职人员的服装服饰。织物的装饰风格尽显豪华，金碧辉煌，富丽堂皇。

拜占庭艺术是多元文化融合的产物，包含了萨珊波斯、古希腊、古罗马、古埃及、古代中国、各种民族文化艺术风格的元素。这一特点在织物装饰上反映得也非常明显。织物纹样常采用来自萨珊波斯的狮子狩猎纹，以及罗马帝国象征帝王权威的鹰鹫、孔雀纹。其中鹫纹后来成为拜占庭帝国皇帝的象征而备受尊崇，在织物中被大量采用（图4-054）。基督教圣经故事中的形象常常与来自波斯帝国的联珠纹构图相结合，创造出中世纪具有宗教文化含义的织物装饰纹样（图4-055）。由于拜占庭帝国丝织生产技术高超，可以织出非常复杂的图案，因此对人物、动物、植物等都可以自由表现。花纹布局饱满严密，细节丰富，显得特别精

4-047 日本织物纹样　　4-048 日本友禅染纹样

4-049 南美美洲虎图案织物　　4-050 南美双头蛇挂毯

4-051 南美神像图案刺绣　　4-052 南美扎染织物　　4-053 南美帕拉卡斯文化人物纹贯头衣

致。色彩常采用金线和紫线织造，色调华丽而又沉稳庄严。

除织物之外，欧洲中世纪的壁毯装饰特色鲜明。起初壁毯的图案题材以基督教宗教故事为主，多张挂于教堂。后来逐渐涉及世俗生活主题，如表现贵族生活、战争、劳动、古代神话故事、历史文学故事、自然界的动植物以及想象中的奇幻动物等。这些主题丰富的壁毯不仅仅供教会使用，还是当时王公贵族和巨商富贾普遍用于宫殿宅邸的装饰品。

中世纪哥特风格流行时期，织物生产中心集中在意大利，以意大利北部城市卢卡为代表。13世纪，中国的丝绸工艺和丝绸纹样对西方的织物装饰产生深刻的影响，意大利各城市的纺织工厂都生产东方情调图案的纺织品，题材包括中国的龙、凤、麒麟，印度的独角兽、狮子、孔雀等，但在造型上进行了符合西方人审美理解认知的改变，产生了中西合璧的装饰风格。基督教题材的图案在这一时期应用更为广泛，宣扬教义的圣经故事题材被设计成织物纹样，大量在教堂、神职人员及信徒中使用。哥特时期的壁毯设计和工艺有了进一步发展，有很多表现基督教宗教内容主题的作品。另一种中世纪非常流行的壁毯装饰主题是"贵妇与独角兽"，又称为"五种感官的壁毯"。这种壁毯的定制是为作订婚礼物，壁毯主题与爱情和婚姻有关，画面用形象借喻的手法表现人的视觉、听觉、嗅觉、触觉、味觉这五种感觉，五幅画面连续，最后还配上一幅贵妇人挑选珠宝的画面。这一题材的壁毯无论是从艺术表现力、制作工艺、主题与功能的结合等方面，都体现了中世纪织物装饰的高超水平（图4-056）。

文艺复兴时期欧洲的纺织业中心仍在意大利。文艺复兴带来科技的发展，生产关系新的萌芽，对人本主义的推崇，对世俗生活的重视。这些社会政

4-054　拜占庭织物 鹰鸶纹

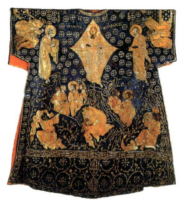

4-055　拜占庭织物 圣经题材纹样

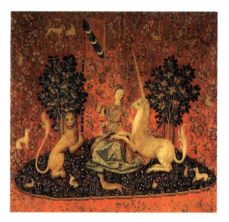

4-056　中世纪壁毯-贵妇与独角兽

4-057　文艺复兴时期石榴纹天鹅绒面料

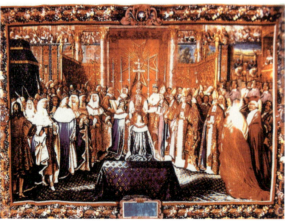

4-058　壁毯-路易十四加冕典礼

4-059　《王妃之光》

治、经济、文化因素推动了纺织业的兴盛繁荣。织物装饰更多地体现了生活气息和实用性。花纹图案不再反映宗教气息和东方神秘象征，而更重视图案装饰的视觉形式美感，强调纯粹的装饰效果。文艺复兴时期的织物面料图案最流行用纵向波浪形规则骨架排列花型，石榴形花纹深受喜爱。花纹造型左右对称，饱满雍容。常用于织造天鹅绒、金丝绒等面料，有单色、多色，还有的织入金银丝线，非常华贵富丽（图4-057）。文艺复兴时期的壁毯完全以写实风格的绘画作品为织造稿本，许多著名画家都曾经参与壁毯画稿设计，因此作品倾向于写实逼真，缺少装饰形式美的趣味。

17世纪，法国的纺织业代意大利纺织业而起，成为新的欧洲纺织业中心。里昂、巴黎、图尔是法国的三大纺织品生产地。在法王路易十四统治时期，由于国王爱好奢华，织物装饰流行繁丽的纹样，耀眼夺目的色彩，充分表现豪华富丽的"巴洛克"风格。织物面料纹样为了配合这种服装流行风格，也大量采用自然花卉、花环、贝壳、卷草枝叶作为装饰主题，还有一些充满奇异想象的神异动物形象，中国古典园林中的亭台楼阁等内容也用于织物纹样。纹样的构图饱满、层次繁复。造型上多采用流动夸张的曲线形，构成充满动感的纹样。

除了服装面料之外，壁毯的装饰也达到了一个新的高度。作品风格写实，具有高度的艺术欣赏价值。壁毯的题材表现古典神话、历史故事、宗教题材，也有自然界的风景花草，无不惟妙惟肖，精美细致，织造工艺也极尽精湛（图4-058）。

这一时期的织物装饰还包括风靡欧洲各地的手工编织与刺绣花边，意大利、法国、比利时、英国都有花边生产。花边有梭织、手编、针绣等工艺技法，在精细的几何网眼底纹上浮凸出主体花草纹样，镂空与浮雕感互相呼应，层次既微妙又丰富。纹样布局均匀细密，手工精致，尽显优雅华丽之美，用作服装的装饰，深受当时追求奢华高雅风潮的贵族阶层喜爱。

18世纪，洛可可织物装饰风格最突出的特点为女性化的华丽和柔媚。此时的织物装饰纹样大量采用花卉为题材。花卉纹样风格写实，形态和色彩接近自然。有时以花束的样式设计成织物图案，流畅纤柔的枝蔓，艳丽雅致的花朵，配以缠绕其上的绶带，呈现轻松华美的风格（图4-059）。此外，这一时期的欧洲，对来自神秘东方的中国、日本的艺术与工艺极其推崇。织物纹样装饰也大量采用东方特别是中国题材，如中国的山水与花鸟绘画、庭院园林、服装人物、器物，都被融入到欧洲的装饰纹样设计之中，在丝绸纹样上大量出现。在巴洛克风格时期就已流行的织物花边的工艺和纹样，在洛可可风格时期更是达到登峰造极的程度，纹样的华美细腻更胜前代。

19世纪，欧洲进入工业革命时代，社会政治和生产力的变革对装饰艺术造成很大的影响。英国的"艺术与手工艺运动"代表人物威廉·莫里斯将理论转化为实践。设计制作各种生活用品和装饰品。莫里斯的织物装饰图案设计一方面师法自然，表现内容取材于自然界的花草植物、飞禽走兽，体现自然界充满蓬勃生气和变化多端的美感，另一方面继承传统，推崇中世纪哥特式纹样，用古朴严谨的传统图案风格，洗去巴洛克、洛可可时代贵族气和繁缛妖艳的铅华。因此，莫里斯设计的织物以严谨、优美、高雅、怀旧的风格成为当时人们喜爱的产品，并对后世的织物装饰设计也产生了巨大的影响（图4-060、图4-061）。"艺术与手工艺运动"兴起之际，还形成了一种基于唯美主义的设计风格，强调设计中的审美和艺术性，创造了高雅和新颖的装饰风格。这种风格也体现于当时的织物装饰设计，被称为新艺术染织纹样。新艺术风格之后，演化出"装饰艺术"流派，装饰艺术风格的织物纹样更加博采众长，并接受现代派美术的新思潮，织物的纹样从写实向抽象转化，几何纹样的设计、简洁的风格逐渐成为欧洲现代织物装饰的大趋势。

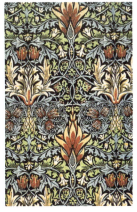 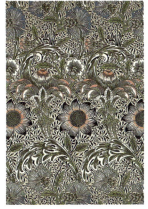

4-060 莫里斯织物纹样设计　4-061 莫里斯织物纹样设计

4.2 扎染工艺

4.2.1 扎染工艺的材料和工具

（1）面料

棉织、麻织、真丝、化纤等面料都适用于扎染染色。但是棉织面料效果最好，其优点是价格低廉、吸湿性和透湿性好、透气性好、染色简便。缺点是固色差、容易脱色。棉织面料种类繁多、颜色各异，有原色棉布、染色棉布、府绸、毛蓝布、花棉布、色织棉布、平纹棉布、斜纹棉布、缎纹布等。

扎染工艺一般选用纯棉织物、麻织物、棉麻混纺等薄型面料为主，人造丝织物、人造棉等也都是扎染工艺常用的布料，特别是真丝类布料，手感柔软、光泽好，能得到较好的扎染艺术效果（图4-062）。

① 原色棉布

没有经过漂白和印染加工处理的天然棉布称为原色棉布，根据棉纱的粗细程度分为市布、粗布、细布。原色棉布特点是布面平整、厚实、耐用、缩水率大，一般应用于单布、衬衫衣料等（图4-063）。

② 府绸

府绸是山东省传统手工艺品之一。最早是指山东省历城、蓬莱等地在封建贵族或官吏府上织制的织物，其手感和外观类似于丝绸，故称府绸。府绸常用原料有纯棉、涤棉等。其质地细滑柔软富有光泽，穿着挺括舒适。府绸的经纱密度是纬纱密度的2倍左右，布面上经纱露出面积多于纬纱，其凸起部分在布面外观形成明显的菱形颗粒，加之其所用纱支密度较高，因此布面纹路清晰、颗粒饱满、光洁紧密。但缺点是用其缝制的服装易出现纵向裂纹，这是因为府绸经、纬密度相差很大，经、纬纱间强度不平衡，造成经向强度大于纬向强度近一倍的结果。根据纺纱工艺的不同，府绸分为普梳府绸和精梳府绸。以织造花色分，有隐条隐格府绸、缎条缎格府绸、提花府绸、彩条彩格府绸、闪色府绸等。以本色府绸坯布印染加工情况分，又有漂白府绸、杂色府绸和印花府绸等（图4-064）。

③ 毛蓝布

毛蓝布在染色后布面保留一层绒毛。毛蓝布一般以靛蓝染料染色为主，染色牢度比较好，一般做外衣比较多。毛蓝布又分为毛蓝粗布、毛蓝细布等（图4-065）。

④ 染色棉布

染色棉布根据不同色彩可分为素色布、漂白布、印花布。素色布指单一颜色的棉织物，一般经丝光处理后匹染，如士林蓝、凡拉明蓝等各种什色布。漂白布指由原色坯布经过漂白处理而得到的洁白外观的棉织物，它又可分为丝光布和本光布两种。丝光布表面平整光泽好，手感滑爽；本光布表面光泽暗淡，手感粗糙。一般用来制作内衣、床单等。印花布是由纱支较低的白坯布经印花加工而成，有丝光和本光两类。这类布根据印花方式不同，其外观效果不同，多为正面色泽鲜艳，反面较暗淡。适合制作妇女、儿童服装（图4-066）。

（2）染料

① 染料与布料关系

扎染所用的每种染料对应的布料也有所不同，如直接染料对应的布料是纯棉、纯麻、真丝、纯毛等；酸性染料对应的布料是真丝、纯毛、锦纶、皮革等。直接染料色谱全，染色方法相对便宜简单一些，所以应用在课堂教学中比较多，但是存在水洗牢度和日晒牢度较差等缺点（图4-067）。

② 天然染料优势

用植物中提取出的染料进行染色叫草木染，草木染的染料是天然染料。常用的草木染染料有红色、紫色、靛蓝等。天然染料实际应用大多为媒染染料，直接染料中以姜黄为代表，还原染料以靛蓝染料最为著名。靛蓝中的主要染料来自板蓝根、艾

4-062 布料

蒿等天然植物的靛蓝溶液，其中以板蓝根为主。以前染布的板蓝根都是山上野生的，后来由于用量大了，改为人工种植，每年三四月间将蓝草收割下来放入水中泡出颜色，注入木制的大染缸里，再添加一些工业碱就可以用来染布。古代的扎染法有米染、面染、豆染等。天然染料的优点是无毒无害且具备一定的保健作用（图4-068）。

（3）扎染工具

扎染常用工具包括染锅、电磁炉、水盆、针线、熨烫机器等。

为了使颜色层次变化丰富，在染色的时候要采用高温加热染料染色，所以对于染锅的配备不可缺少。染锅的大小取决于所染布料的多少，染锅染完布料之后不能用于其他用途。一般可以找废旧的面盆、不锈钢盆等，同时配备电炉或者电磁炉等用来加热（图4-069）。

扎染用的针是稍长一点的棉线针，具体情况根据布料的薄厚程度来选择。一般来说，布料纹理比较细和薄的话，可选用细小的棉线针；若布料纹理比较粗和厚的话，可选用粗长的棉线针。扎染使用的线质地要结实、牢固，一般使用白色线。常用的线的种类有全棉线、细蜡线、涤纶线等。线的粗细可以根据花型和布料决定，花形大、布料厚一般选择粗线，花形小、布料薄一般选择细线。捆扎的时候最好采用丙纶线，因为这种线有不同粗细，也可以捆扎防染不同部位，不易上色、方便拆线（图4-070）。

此外，还可以准备些不同大小和厚度的塑料袋、橡皮机、木条等工具。塑料袋一般用来防染包扎用，橡皮筋用来捆扎使用，木条可以用来夹板染色等。

水池（水盆）主要用来浸泡已经扎好或洗涤刚染好的布料，最好尺寸较大用来盛放大量的布料，同时还要准备水用来浸泡和洗色（图4-071）。

锋利的小剪刀用来拆开染好的布料上的捆绑线，尽量避免布料的破坏（图4-072）。

手工扎染的最后一道工序是用挂烫机烫平扎染后褶皱的布团，使布料平整（图4-073）。

4.2.2 扎染工艺的基本操作

（1）制作工序

① 图形设计（图4-074）

一般课堂扎染作品尺寸60cm×60cm或90cm×90cm，太小或者太大对于完成进度都会有一定的影响。在纸上绘制设计图稿比较方便，细节部分可以尽情去描绘，但是在布面上最终实现点、线、面等造型

4-063　原色棉布

4-064　府绸

4-065　毛蓝布

4-066　染色棉布

4-067　化学染料

4-068　天然染料

4-069　染锅

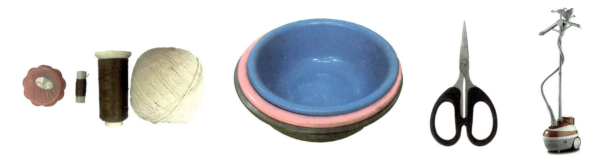

4-070 针线　　　　　　4-071 水盆　　　　　　4-072 剪刀　　　　4-073 挂烫机

一般采用针缝和捆扎的技法，不易将纸上描绘出来的形象表现得绝对准确到位，所以设计的时候尽量避免图案过于繁琐、复杂。要考虑好点、线、面元素的搭配组合，让设计图适合工艺特点。

② **捆绑扎缝**（图4-075）

扎染是用针线缝缀或者绳子扎结的技法，使染液不能渗入布料被扎的部分，从而达到防染的目的。线扎得越紧，防染的效果越好，如果有意识地放松扎线，使染液部分渗入便可营造出深浅不同层次的过渡色，丰富其自然效果。针缝主要为表现图案中的线条轮廓，线条可有主次、轻重、粗细的区别，对于块面的表现则需要运用抽、捆、拉等方式。制作以大块面表现的图案采用捆扎的方式，并且牢牢捆住，被包裹的图案是不会被染上染料，从而形成不同图案。捆绑扎缝只是扎染前的准备工作，工序有些复杂、讲究，所以要认真对待。

③ **冷水浸泡**（图4-076）

将捆绑扎缝好的布料放入冷水中浸泡约10min，这样织物能够更好地吸收水分和染料，如果织物面积较大的话浸泡约需15min，面积小的可以适当缩短时间。

④ **高温（低温）染色**（图4-077）

把捆扎后的棉织布料放入染锅内，浸泡冷染或加温煮染，用工具不停地搅拌，这样染料能更好地被吸收、布上的色彩分布更加均匀。想使染料色彩较深的话，煮的时间也应该加长，因为深色染料是需要长时间加热才能使染料分子完全分解。深色染料煮染时间需30～45min，浅色染料煮染时间需20～30min。在课堂上采用直接染料染棉布料时，起染温度大约为40℃，加热煮染大约1h。过一定时间后捞出晾干，然后再将布料放入染缸浸染，如此反复几次，颜色会随着浸染一次而加深一层。扎了线的部分形成自然好看的图案，缝绞时针脚和手法不同形成程度效果也不一样，带有一定的随意性，因此染出的作品具有手工的唯一性和偶然性。

⑤ **冷水冷却**（图4-078）

煮完后的染织布料需放入冷水中洗色，完全漂洗清洁后进行阴干。切勿在阳光下暴晒或者用高温工具烘干，否则染色的牢固度和饱和度会降低。

⑥ **拆线和烫熨、晾干**（图4-079、图4-080）

完成洗色步骤后，使用小型的手工剪刀进行拆线工作，拆线时一定要认真仔细，不要拆坏布料而影响美观。

拆完线后的布料多少有些褶皱，显得不平整，熨烫时要把熨烫机调制中低温，会将布料作品熨烫平整，最后统一将布料挂置晾干即可。

（2）主要技法

① **捆扎法**（图4-081）

捆扎法是将布料按照预先的设计，将织物揪起一点顺成长条，或经过折叠处理后用棉线或者麻绳进行捆扎。捆扎法中的圆形扎法是将需要扎染的布料用手揪起，然后用棉线或者麻绳进行捆绑扎紧，扎出的花纹可以是同样的大小，也可以有大小变化，一般这种技法用来制作窗帘和裙子设计比较多。捆扎法中的折叠技法是扎染技法中最常用的技巧，对折后的布料捆扎染色后成为对称的单独纹样，一反一正多次折叠后可染出二方连续的图案纹样。

② **缝绞法**（图4-082）

缝绞法是用穿针引线的方法来缝绞扎染布料以便防染，这是一种应用普遍的扎染技法。由于针法不同，形成的效果也不同，所以可充分体现设计者的创意想法。缝绞法中的平针缝绞法一般可形成线状纹样，用大针穿纯棉线沿着画好的图案在布料上

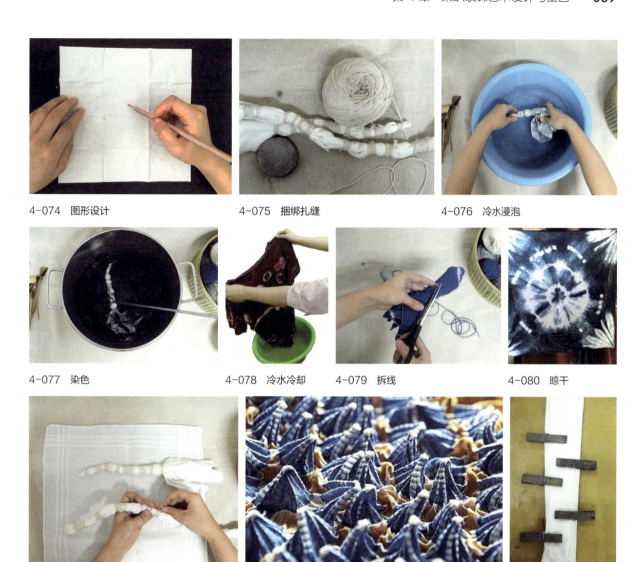

4-074 图形设计　　4-075 捆绑扎缝　　4-076 冷水浸泡

4-077 染色　　4-078 冷水冷却　　4-079 拆线　　4-080 晾干

4-081 捆扎法　　4-082 缝绞法　　4-083 夹扎法

面平缝后拉紧。缝绞法中的卷针缝绞法是利用针与布料的卷缝可得到斜线的点状纹样。将布料对折后用粉笔画出形状，捏起后卷缝后拉紧。

③ **夹扎法**（图4-083）

夹扎法是用木板或竹片、竹夹、竹棍等将折叠后的布料织物夹住，然后用绳子捆紧形成防染，夹板之间的布料产生的效果与折叠扎法相比，其效果更分明并有丰富的色晕，根据折叠层数以及夹住部分的设计可做出丰富多变的几何形连续图案。

④ **大理石花纹法**

将布料自由地做出皱折后捆紧和染色（重复多次），染色后产生由深到浅的颜色和肌理效果，类似大理石纹。

4.3 蜡染工艺

4.3.1 蜡染工艺的材料和工具

（1）面料

制作蜡染所用的织物面料以棉布为主，但不仅限于棉布，丝、毛、麻等皆可用来制作蜡染。棉布规格品种齐全，柔软防蛀耐高温，具有良好的透气性、吸湿性、染色性等，适宜于画蜡、染色、去蜡等工序，同时价格低廉，因此在蜡染工艺的初步教学中使用较多。

织物是蜡染中的承染物，不同种类的面料在制

作过程中会由于其自身的特点，呈现出不同的蜡染效果。棉织物制作的蜡染质朴清新、自然纯净，看似平淡却有着独特的魅力。丝织物有光泽、平滑、柔软又富有弹性，是较为高档的蜡染面料，艺术风格精致典雅。毛织物也叫作呢绒，平整光洁、手感柔软，制作蜡染具有厚重粗犷的效果。麻布也是蜡染常用的纺织面料，风格古拙淳朴（图4-084）。

（2）蜡材

蜡染是以蜡作为防染剂的纺织印染手工艺。用于制作蜡染的蜡材种类有很多，主要包括蜂蜡、石蜡、黑蜡、木蜡等，掌握不同蜡材的特性，是做好蜡染的关键。

蜂蜡属于动物性蜡，是由蜂群内适龄工蜂腹部的蜡腺分泌出来的一种脂肪性物质。蜂蜡具有黏性大、熔点高、不易碎裂等特点，适于描绘较为精细的图案纹样，是使用时间最久、使用范围最广的蜡材之一。除此之外，石蜡也是最为常用的蜡染防染剂之一，石蜡属于矿物性蜡，是一种从石油中提炼出来的矿物性合成化合物，黏性小，熔点低于蜂蜡，容易碎裂，使布面呈现出冰纹效果。石蜡和蜂蜡作为蜡染制作过程中的防染剂，也可混合使用，利用两种蜡材的不同特性，进行一定比例的调配，从而达到理想的画面效果。黑蜡是少数民族蜡染中较为常见的一种，一般是收集的褪蜡，经过多次反复使用，呈现出黑色，与白布色彩反差较大，使绘制图案更加清晰，褪蜡后无色彩残留。木蜡属于植物性蜡，稍有黏性，不易清净。使用任何蜡作为防染剂，都要充分了解其特性并进行合理运用，让绘出的画面精巧细致，趣味盎然（图4-085）。

（3）染料（图4-086）

传统蜡染彩色染料的获取多是就地取材，从蓼蓝、马蓝、菘蓝、木蓝等植物中提取蓝靛染料。蜡染的基本原理是在留白的地方涂抹蜡质，无论何种蜡，在高温状态下都会融化，因此用于蜡染的染料只能在低温下染色。蓝靛可以满足低温染色这一条件，所以靛蓝是传统印染工艺中应用最广泛也是最重要的一种植物染料。除此之外，从其他自然植物中提取的染料，如从栀子花、槐花等植物中萃取的黄色，从杨梅树皮、红花、茜草等植物中提取的红色，从紫草[1]植物中提取紫色，都需要在较高温度的热水中进行染色，但这一条件会导致蜡质的融化，故此很难染出理想效果。

随着工业社会的发展，在蜡染行业中，自然植物染料逐渐被化学染料所取代。化学染料价格相对低廉，色谱齐全，适宜低温染色且可操作性强。目前常用活性染料、直接染料、弱酸性染料等作为蜡染染料，其中直接染料适宜作为棉麻织物的染料，染出的色彩纯度、牢度都能达到最佳效果。弱酸性染料适用于真丝蜡染，操作方便，易于掌握。

（4）蜡染工具（图4-087）

在制作蜡染的过程中，画蜡是其中的关键步骤，画蜡的精细程度和手艺是否娴熟，与最终成品的效果息息相关。画蜡最常用的工具是特殊制作的蜡刀，由铜、铝等金属材质制成，毛笔蘸蜡容易冷却凝固，而铜、铝等材质易导热、保温久，更为适宜。蜡刀是由两片或者多片形状相同的铜薄片组成，其中一段固定于木柄上。铜薄片并不是完全重合，中间略空，刀口微开，易于蘸储蜡液，在进行

4-084 面料

4-085 蜂蜡

4-086 染料

4-087 蜡染工具

[1] 紫草属于多年生草本植物，其花紫根紫，可以染紫，故得名。紫草是一种古老的染料植物，其根部含乙酰紫草醌及紫草醌，用明矾媒染，可得到紫红色。

绘制时，蜡液会从铜片夹缝中平缓流出，描绘出均匀流畅的线条与图案。细小的图案多用单片或双片蜡刀进行描绘，而粗线条或者大面积的覆蜡工作多用铜片层数较多的蜡刀进行绘制。根据绘制图案的不同，蜡刀也有不同的规格，一般有半圆形、三角形、斧形等。蜡刀初次使用时，边缘未经打磨会刮擦织物或导致蜡液无法均匀流出，可用砂纸对边缘进行打磨，使其圆滑易于绘制。

制作蜡染的工具除绘制工具蜡刀外，还包括熔蜡容器、熔蜡炉、染料容器等。传统的熔蜡器皿中以瓷碗最为常见，熔蜡时，将蜡放入小瓷碗内，再将小瓷碗放入盛满木炭灰的火盆中，通过木炭灰的热传导使蜡融化。熔蜡时需要将蜡温控制在一定的温度内才能起到最好的防染效果，所以在现代蜡染工艺制作中，熔蜡工具的选择重在可控性和恒温性，如使用可调节或恒温的熔蜡炉和电熔蜡铜笔等。

4.3.2 蜡染工艺的基本操作

（1）制作工序

① 织物染前处理（布料处理）（图4-088）

传统蜡染多使用棉、麻等天然织物，这类织物上大多数都附有杂质，会影响点蜡与染色效果，无论是自制的土布还是机器生产的机织布，都不能直接使用，需要在蜡染前进行预处理。将准备好的布料放入草灰水中漂白煮练，清除表面上的杂质，使得布面干净平滑，易于点蜡与染色。

丝织物蜡染与棉、麻织物的染前处理则有所不同，需要在70℃的水温中浸泡冲洗真丝约30min，对其进行缩水处理。在浸泡的水中可加入3%的纯碱，用以去除丝织物中的杂质，使其更富光泽，手感滑润。

② 画稿（图案设计、构图）（图4-089）

蜡染图案的设计需要根据所作蜡染的实际用途进行设计，根据功能设计不同的图案。将画好的样稿用复写纸拷贝在布面上。经验丰富的民间蜡染艺术家可以根据布的经纬线直接用指甲对图案的大致轮廓进行描绘，之后根据经验以及心中所想直接绘制。

③ 熔蜡

在点蜡之前需要先进行熔蜡的处理，首先将蜡切成小块，按照所需比例进行配置，之后放入熔蜡容器中，使用电导热来控制温度，慢慢加热，直至蜡全部融化达到恒温状态，蜡液微微冒烟时就可以进行绘制。

④ 点蜡（绘蜡、画蜡）（图4-090）

点蜡也称绘蜡、画蜡，是整个蜡染过程中最重要的环节，操作相对复杂，需经一定练习方可掌握。点蜡的过程就是用蜡进行绘制画面中需要留白的图案部分，将其防护起来，防止染上色彩。点蜡时需保证蜡液每笔均能渗透到布料的背面，用力均匀，这一过程中，蜡液的温度是至关重要的。如蜡液温度过高，其流动速度就会过快，容易洇开破坏画面。蜡液过多凝固后就会堆积在布的表面如同浮雕的效果，这样浸染时难以染色。相反，若蜡的温度过低，蜡液难以渗入布料，浮于表面，会导致蜡的脱落。除蜡液的温度外，涂蜡的遍数也会对最终的染色效果产生一定的影响，可表现出不同的层次和空间立体效果。

⑤ 染色（浸染）（图4-091）

蜡染工艺以蜡作为防染剂，由于蜡的熔点较

4-088　染前处理

4-089　画稿

低，所以蜡染染色一般采用低温染色。将点蜡完成的布料放置到染液中进行浸泡染色，传统蜡染多使用蓝靛染料，浸泡时间一般为5~6天，可以运用浸染工艺获得不同的颜色。现代蜡染制作多采用化学染料，浸染时间由传统方法的几天缩短为几个小时，根据织物的特性选择不同的染料，不同的染料有着不同的固色方法。在染色的过程中，可对布面进行翻卷，外力的作用会导致表面的蜡碎裂，染液浸入蜡碎裂处，形成蜡染特有的"冰纹"。

⑥ 去蜡（脱蜡、褪蜡）（图4-092）

去蜡，是指在蜡染布浸染好后去除织物表面染料与蜡质的工序。首先将织物放入冷水中进行漂洗，洗去蜡染布面上的浮色，然后将其投入烧开的沸水中进行高温脱蜡。蜡遇高温融化，在这一过程中不断搅动蜡染布，使其表面的蜡质充分接触热水。当织物上的蜡全部脱离织物漂浮于水面上时，就完成了去蜡这一工序，最后放入清水中进行漂洗，置于阴凉通风处晾干。

（2）主要技法

① 复染

复染是一种运用同一色彩的染料重复多次进行叠加浸染的蜡染技法。使用这种技法可以使作品的色彩具有深浅变化的多重效果。例如，在制作一幅蜡染作品的过程中，若需要用单一染料表现出深浅不同的两种颜色，这时可以使用复染的技法：第一次浸染过后，在需要做浅的部分进行再次点蜡，点蜡完成后继续将织物放入染缸浸染，由此可以得到深浅不同的两种颜色。

② 套染

套染是使用两种或两种以上颜色的染料分先后两次进行染色，这是制作多色蜡染的主要染色技法。套染的原理是运用多种颜色的纯色染料进行重叠染色，从而实现作品的多套色，并在某些部分形成两种色彩叠加的中间色。其步骤是先用蜡封住第一次染色后形成的图案色彩的局部，再放入染缸进行二次染色，运用第二种颜色浸染。也可以先用蜡封住要染色的部分使之留白，然后将布染蓝。染蓝之后褪蜡，再在蓝底上进行彩色的套染或是局部纯色的点染。

③ 媒染

媒染是指在蜡染制作过程中进行的染着固色及发色处理。一般是通过某种物质媒介作为辅助，对不容易染在织物上的染料色素进行上色。利用这一技法不仅可以辅助染料上色，也可以使染料的颜色分化出更多样的色彩。除此之外，媒染技法还可以加固色彩的牢固度。例如，蓝草在经过温水浸泡后，它的茎叶会产生一种黄褐色的液体，将织物放入其中浸染并且充分吸收，以空气作为媒染剂，使得黄褐色的液体氧化生成蓝色素，这就是简单的媒染过程。

4-090 画蜡

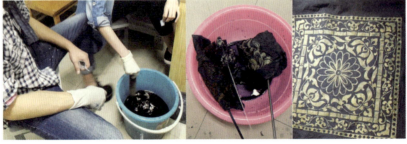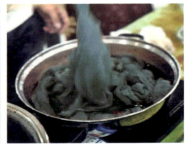

4-091 浸染　　　　　　　　　　　　　　　4-092 去蜡

4.4 手工编织工艺

4.4.1 手工编织工艺的材料和工具

（1）材料

现代手工编织材料多种多样，有传统编织常用的丝和毛等动物材料；有棉、麻、竹子、藤草、纸、麦秆、头发、羽毛、柳条等植物天然材料；也有大量的化学合成材料、各种综合软质材料等。这些材料都有各自的特点，如粗糙与柔细、坚硬与松软、暗淡与艳丽、吸光与反光等，呈现着材料本身不同的特征与质地。材料本身能够表达人类的情感，巧妙地将材料属性融入创作的过程中，可使传统手工编织艺术从视觉上引起人们的情感共鸣。

① **传统天然编织材料**（图4-093）

现代手工编织工艺中最常用的是动物毛纤维，它本身细软、富有弹性、强韧、耐磨等特点。羊毛是最为理想和常用的编织材料之一。绵羊毛和山羊毛呈波浪形卷曲，易于染色和编织。羊毛按颜色分为白色和天然色两种，白色羊毛的染色和固色性能比较好，使用酸性染料进行高温染色，其色彩丰富而不易褪色。

在现代手工编织的材料选择上，麻质编织材料得到越来越多人群的喜爱。其抗拉强度、抗腐蚀性、抗变形性较好，吸湿、干燥快速。麻纤维的主要物质是纤维素，其含量比棉低，耐酸碱性与棉差不多。

丝质编织材料一般分为桑蚕丝、柞蚕丝、绢丝3种。桑蚕丝主要以白色为主，光泽漂亮、质感柔软。桑蚕丝的耐酸碱性比羊毛弱，同时耐光性也比较差，日光照射容易变黄；柞蚕丝颜色较深呈淡褐色，有弹性好、光感强等特点。柞蚕丝耐酸碱性和耐光性要比桑蚕丝好，光照情况下损失较轻；绢丝是由特殊加工工艺加工而成的真丝产品，与前两者相比较具有光泽柔美、质感细柔的特性。丝质手工编织的作品给人富贵华丽的感觉。

棉质编织材料可以分为粗绒棉、细绒棉、长绒棉，都适用于手工编织。在编织中一般用粗细不同的棉线作经线，棉线股数越多织出的纹理与造型越精致规整，反之则肌理效果粗犷。不同棉线质地有较大区别。粗绒棉原产于非洲，弹性较强；细绒棉可根据不同品质纺出不同号数的棉纱；长绒棉断裂强度极大，适用于特种工业用纱。棉类材料的特点有强度高、柔韧性强、捻度高、拉力强、弹性好、耐高温与腐蚀、耐碱性以及绝缘性等。在现代手工编织作品中，棉线经常与其他材料混合使用。

纸类编织材料的种类很多，比如，牛皮纸、报纸、宣纸、特种纸等，不同的纸质代表不同的质感、视觉感受和艺术感受。纸类材料具有较强的可塑性，材料成本低廉，能够让艺术家在制作手工品的时候充分发挥想象力。

② **化学类编织材料**（图4-094）

化学类材料的运用与科技的发展密切相关，以各种高分子化合物为原料加工成人造合成的纤维，在很大程度上拓宽了传统编织材料的领域。化学类纤维材料具有耐热、阻燃、绝缘、防腐、保温等特点，而且大部分有柔润光滑的质地和艳丽的色彩。

化学类材料可分为人造纤维、合成纤维、半合成纤维、无机纤维。人造纤维以高分子化合物为原料，经过化学处理和机械加工而成；合成纤维是利用煤、石油、天然气等低分子化合物为原料，先制成单体再经过化学合成和机械加工而成；半合成纤维是以天然高分子化合物为骨架，通过与其他化学物质反应来改变组成成分，形成天然高分子的衍生物而制成；无机纤维以玻璃、金属等无机物为原料，通过热熔或压延的物理、化学方法制成的材料，如玻璃编织材料、金属编织材料等。目前，化学类编织材料使用在壁挂、软雕塑等空间作品比较多，常见的有以下7种：锦纶、涤纶、腈纶、丙纶、维纶、氯纶、氨纶。

锦纶在化学合成类编织材料中强度最高、耐碱不耐酸、拉力大、耐磨性好、吸湿性好、染色性能好，可用分散性染料、酸性染料等染色。缺点是耐热性和耐光性差、遇热收缩、被日光照射后会变黄和不结实等。

涤纶具有易洗速干、回弹性好、抗皱性好、耐热性高、定型性能优良等优点，织物经过定型后生成的平挺、蓬松状态或者褶皱等经多次洗涤久不变色。涤纶通过镀铝、添加颜色染料等工艺形成的金银线，颜色种类丰富，如五彩金银线、彩虹线、荧光线等。

腈纶又称奥纶，材质蓬松有卷曲，类似羊毛，有合成羊毛之称，又叫人造毛。腈纶的绝热性能好、不易老化、手感柔软、保暖性好、色彩种类繁多、热收缩性良好（热弹性）、耐光性良好，在手

4-093 毛线

4-094 化学类编织材料

4-095 织架

4-096 辅助工具

工编织壁毯中与羊毛混用。

丙纶具有强度高、弹性好、耐磨性较好、良好的阻燃性和绝缘性、耐酸碱性和耐化学试剂性能好等优势，丙纶常用来制作绳索和包装材料。

维纶在合成化学材料中吸收性最好、强度高、耐磨性好、耐有机酸和碱性强、耐腐蚀性好等，缺点是染色能力和效果较差、颜色不鲜艳、回弹性弱等。

氯纶有耐腐蚀、阻燃性好、难燃烧（离开火源后自行熄灭）、绝热、隔音效果好、耐日晒、电绝缘性能好等特点。

氨纶强度高于橡胶2~3倍，断裂伸长恢复率较高（恢复率可达90%）、耐光性良好、耐磨性和耐酸碱性优良、不易老化、染色性能较好，所以经常利用氯纶的回弹恢复性塑造空间，营造造型多变、简洁大气等空间氛围。

③ **综合软质材料**

传统材料由于种类单一，满足不了现代纤维艺术家的创作个性要求，艺术家们为了能更多地发挥自己的主观能动性，将思想观念更完整地进行表达，常运用综合软质材料进行创作，运用多样化的材料能创作出构思巧妙、形式更丰富多彩的编织艺术作品。在创作过程中，要想产生丰富的艺术语言，材料的选择必须走向综合多元化。

常见的综合软质材料有：毛毡、布匹、衣服、皮革、绳带、塑料、电线、胶片、磁带、皮筋等。

运用综合软质材料塑造的作品可以平面化也可以立体化，在一件作品中可以采用两种或多种不同材料、多种技法结合进行创作，运用新兴材料的同时，也不限制传统材料的使用，做到材料多样化、作品多元化。新材料与传统材料的结合除了可以展现不同的表现手法，还可以丰富材质美感和形式感。综合材料的使用代表着编织工艺的进步和不断创新。

（2）工具

① **手工编织设备**（图4-095）

手工编织设备包括大型的机梁和简易的小型木质编织架。机梁的框架尺寸适用于较大面积的编织，需要至少2名以上的编织工匠搭配编织；若编织作品尺寸在1m²以内，则可使用小型木质编织架，其操作简单、便于携带，适用于单人编织。

② **手工编织辅助工具**（图4-096）

手工编织的辅助工具种类较多，常用的有编织所用的压线板（长条挡板）、叉子、梳子、栽绒技法所用的金属压线耙子等，编织与修整时所用的梭子、刀子、镊子、钩针、剪刀等，制作小型木质编织架所用的锯、钳子、锤子等。

这些手工编织辅助工具在平常生活中比较常见，使用起来并不复杂，要多注意其在使用中的体会与感受。在使用工具的过程中也会不断发现新的使用技巧，工具的使用方法与编织作品的呈现效果密不可分。

4.4.2 手工编织工艺的基本操作

（1）制作工序

① **洗原色毛线**

将原色毛线以每0.5kg为单位进行分组，添加洗涤剂进行清洗，经过清洗后毛线质感会更加柔润、光泽感更强。

② **染毛线**（图4-097）

根据编织设计稿的色彩关系来调配不同的酸性染料，将需要染色的原色毛线按照不同颜色分类进行煮染，煮染后的毛线需进行自然干燥，不能暴晒，最后将干燥后的毛线进行整理打捆，按色块依次排开以待正式编织时使用。

③ **挂棉线（挂经线或牵经）**（图4-098）

在木框上下两端标记挂棉线的定位点（一般

框子上沿和下沿各有两排定位点，上下定位点要保持一致），用锤子将3～5cm的钉子敲进木框，留出钉子约一半长度，把纯棉线绳按照一定的缠挂方法挂在木框架的铁钉上，并在木框的两侧端点的钉子上系结扣，挂好的棉线要确保竖向整齐、垂直，切勿缠挂棉线时太紧或太松，经线的间距常为0.3～0.6cm。

④ **经线分层**（图4-099）

挂好经线后进行经线前后空间的划分，即将经线分成前后两排，用长木杆或约10cm厚的软质底板穿梭于前后经线之中，将经线分成奇数层和偶数层。

⑤ **锁人字纹底、拓图**（图4-100）

将编织的设计稿固定在线框后面，用记号笔或马克笔在正面的经线上拓稿勾线。

先用白棉线按照画面自下而上的顺序锁人字纹底边，反复3～4行人字纹即可。编织时将木板或木棒放在经线之间固定，这样能快速分辨奇偶线层，使编织的毛线在奇偶层经线中快速穿行。

⑥ **开始编织**（图4-101）

根据设计图稿用染好的毛线从下而上开始编织，用匹配的相应编织技法进行效果区分。

⑦ **修剪调整**（图4-102）

待手工编织作品完成后，用剪刀把所有编织的线头修剪和处理好，使编织的正反两面的图案效果相对统一。

（2）主要技法

① **平织技法（纬织法）**（图4-103）

平织技法是最常用的编织技法，大量运用在现代编织艺术的装饰作品中。其原理是在垂直的前后经线的间隔与横向交叉中穿行平织或斜织的方法，图案的图形和色彩依靠纬线的横向与竖向积累完成丰富多变的效果。传统编织壁毯工艺常与平织技法紧密相关，多用来表现壁毯的平面形态。

平织技法可细分为以下几种：

a.左右两种纬线平行垂直相接

两种颜色的毛线从左右两侧按照平织技法分别编织，两种颜色的线相遇交叉，然后各自返回原来的方向接着编织。最后就会在垂直连接的地方自下而上形成一条直线。

b.左右两种纬线平行非交叉相接

两种颜色的毛线按照平织技法分别编织，两种颜色的线在相遇处不交叉，然后各自返回原来的方向接着编织。手工编织的时候要确保左右两侧平行、速度一致，这样才能保证两侧的受力均匀。

c.左右两种纬线相互渐变相接

这种技法类似色彩构成中的渐变效果，让两种色彩的纬线在编织的过程中产生过渡自然的效果。

4-097 染线

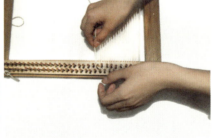
4-098 挂棉线

4-099 经线分层

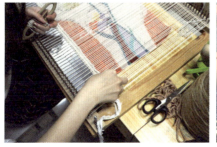
4-100 锁人字纹底、拓图

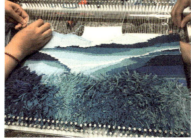
4-101 编织

4-102 修剪

两种颜色纬线开始从两端编织,当第一种纬线进入到第二种纬线的区域内一定程度面积时返回,如此重复多次即出现相互渗透渐变的效果。

d.两种颜色纬线上下水平相接

先用第一种颜色的纬线进行平织,织到标记的位置后立即换第二种颜色的纬线继续平织,确保其在经线与第一种颜色的纬线的换线位置相接。

② **经编法**(图4-104)

这种编织技法主要用于毛线在单经、双经或多根经线上进行缠绕,产生丰富的纹理效果。如人字纹、品字纹、井字纹、连珠纹等。

人字纹编织技法即用单股或者多股纬线在经线上下平行双锁构成类似"人"字"<"或">"形状。编织的时候用纬线在第一根经线上固定,从左往右缠绕再从经线的左侧塞入右侧,反复一个来回,自下而上重复排列,将纬线的线头藏在经线的后面,每绕一行打结一次,这样编织的效果结实牢固。在编织的过程中绕线可以松一些,可以根据编织效果在经线的股数跨度上和纬线粗细股数上做一些数量的变化,会产生不同的编织效果。单纬单经缠绕的人字纹纹理比较精细,多纬多经缠绕的人字纹纹理比较粗糙。

品字纹是多股纬线在多股经线上穿行缠绕并打结后形成"口"形,随着从下而上堆积的纬线编织慢慢形成"品"形。品字纹因纬线和经线的股数数量的变化而呈现不同疏密的视觉效果。

井字纹又叫双经益纬法,在藤、草编工艺中广泛应用。这种方法必须将经线牵紧,形成纬线平直的效果,井字形纹理才能清晰可见。选材时宜选用经纬材质相同、韧挺等材料为主,如棉麻等材料。

连珠纹的编织原理是多股合成的纬线从多股经线的后方绕到前方,编织的时候以一组顺时针和一组逆时针从左往右依次缠绕,纬线线头从缠绕后的左下方穿插交替形成点状图案,随着每行纬线的堆叠,自下而上排列形成珠形纹理。连珠纹可以在每一行的珠形间隔平织一行细纬线来凸显"珠"形凹凸肌理效果,使珠形特征更加明显。

③ **栽绒法**(图4-105)

栽绒技法的优点是毯背结实耐磨、毯面弹性强、结构牢固。常见的栽绒技法有"8"字形栽绒法、马蹄形栽绒法、缠绕打结技法等。

"8"字形栽绒法在手工编织工厂和大的作坊中最为普遍常用的方法,难度较小。编织方法是在第2根经线上绕过纬线,将纬线的一头绕过第2根经线的前面,并从第1根经线后面从右向左传出,拉紧纬线,用剪刀将纬线突出的地方剪至一定长度,即成为一个单独的"8"字结,编织完一排栽绒后用棉线平织技法走一遍,并用耙子和叉子拍紧加固。

马蹄形栽绒法与"8"字形编织方法有些类似,但是操作手法有所不同,即用纬线包住两个经线,然后将纬线两头从经线的中间空隙穿出,拉紧纬线并用剪刀将纬线剪至一定的要求长度,一般为5~8cm。编织完一排马蹄形栽绒技法后,再用白棉线平织走一遍,并用耙子或叉子拍紧加固。

④ **综合材料与工艺混合的技法**(图4-106)

随着现代社会艺术形式的多元融合,在手工编织艺术创作中,除了传统的编织技法外,新的创作不断涌现并且手法也越来越丰富。手工编织的创作应该不断尝试与其他工艺的结合,如捆绑、扎染、蜡染、刺绣、数码印刷、热转印、装置等工艺加入到手工编织艺术中,成为丰富其艺术表现力的因素。材料的多样化和多种工艺的综合,不仅丰富了传统技法,也增强了艺术表现力。

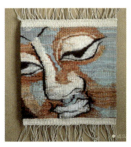

4-103　平织技法

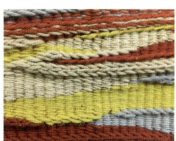

4-104　人字纹

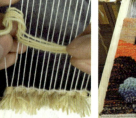

4-105　栽绒法

4-106　综合技法

第 5 章 金属装饰艺术设计与工艺

本章课件

5.1 中外金属艺术简述

5.1.1 中国金属艺术简述

（1）秦汉

① 铜器

秦王朝统一中国之后，国祚两世而亡。汉初统治者吸取亡秦的教训，休养生息，汉王朝逐渐成为充满蓬勃朝气的大一统封建王朝，国力十分强盛。汉代铜器以生活日用品为主，多使用鎏金和金银错工艺进行装饰。常见的日用铜器品种有铜灯、货币、带钩、铜镜、铜炉、贮贝器、铜鼓等。铜制的灯具在战国就已经出现，到汉代铜灯制作工艺达到鼎盛。此时铜灯的样式有盘形灯、虹吸灯、筒形灯、吊灯等。灯的造型往往做成各种动物形象，动物特征鲜明，与灯的结构和使用功能浑然一体，巧具匠心（图5-001）。虹吸灯更是别具特色，在灯体结构中设计了虹吸管，可以把油脂燃烧时产生的烟吸入中空的灯座之中，避免空气污染。如著名的河北满城汉墓出土的长信宫灯，巧妙地把宫女的长袖造型与虹吸结构相结合，是一件既具备功能性又具备艺术欣赏性，兼具实用和美观的杰作（图5-002）。有些灯的灯体还设计了有镂空菱格图案的可推拉灯罩，可调整光照的方向与强弱，让人惊叹于古代匠人的巧思（图5-003）。

铜炉也是汉代具有特色的金属工艺制品。汉代丝绸之路开通以后，从西域引进了多种名贵的香料，于是在宫廷和豪富之家开始流行用香薰居室和衣服的时尚。加之秦汉时期，神仙之说盛行，人们相信海上有蓬莱、瀛洲、方丈三仙山，上面居住着仙人，找到仙山就能长生不死。这种观念投射到铜炉的设计制作上，就产生了一种具有时代特色的"博山炉"（图5-004）。炉体类似于青铜器中的"豆"，炉盖精雕细镂，似层层叠叠的山峦，香料在炉中燃烧时，香烟缭绕，犹如仙云弥漫，"上似蓬莱，吐气委蛇，芳烟布绕，遥冲紫微。"颇有神仙意境，装饰之美与意趣之美都得到了充分的体现。

铜镜是古代人们日常生活用品，也是精美的工艺品。在新石器时代齐家文化遗址中，曾发现中国最古老的铜镜。直到商周时期，铜镜的造型和装饰都比较简单。春秋战国时期，铜镜的形制和装饰花纹、装饰手段开始丰富，有花叶镜、四山镜、云雷纹地花瓣镜、五山镜、六山镜、菱纹镜、禽兽纹镜、蟠螭纹镜、连弧纹镜、金银错纹镜、彩绘镜等。汉代出现了大量制作精美、纹样独特的铜镜，有铭文铜镜，其铭文都是吉祥语句，如家势富昌、宜子孙、大富贵、大吉祥等，此外还有日月镜、十二生辰镜、尚方御镜、辟邪镜、仙人镜、神人镜、宜官镜、蟠螭纹镜、蟠虺纹镜、章草纹镜、星云镜、云雷连弧纹镜、鸟兽纹规矩镜、重列式神兽镜、连弧纹铭文镜、重圈铭文镜、四乳禽兽纹镜、多乳禽兽纹镜、变形四叶镜、神兽镜、画像镜、龙虎纹镜、日光连弧镜、四乳神镜、七乳四神禽兽纹镜等，不可胜数（图5-005、图5-006）。

② 金银器

从汉代墓葬中出土的金银器，无论是数量，

5-001　西汉羊形灯

5-002　西汉长信宫灯

5-003　西汉牛形灯

5-004　西汉博山炉

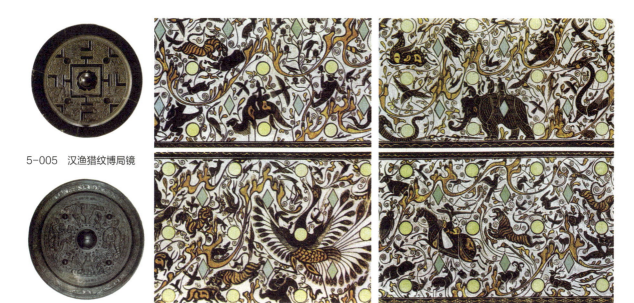

5-005　汉渔猎纹博局镜
5-006　汉吕氏龙虎纹镜
5-007　金银错狩猎铜车饰图案
5-008　金银错狩猎铜车饰图案

还是品种，抑或是制作工艺，都远远超过了先秦时期。总体上说，汉代金银器中最为常见的仍是饰品，金银器皿不多，金质容器更少见。河北定县汉墓出土的一件金银错狩猎铜车饰（图5-007、图5-008），是汉代金银装饰的代表作品。车饰长26.5cm，直径3.6cm，外型类似竹管，表面用凸起的轮节将车饰分为四段，用金银镶嵌出纹样。画面以自由奔放的山峦云气纹为骨格，分割构图，其间穿插各种姿态生动、高度概括又惟妙惟肖的动物与人物，如象、熊、虎、猴、狼、兔、马、羊、牛、野猪、青龙、朱雀及人物骑猎等，构图气魄宏大壮丽。形象互不遮挡，但大小疏密安排有序，细节精到，充分显示了装饰美感。四部分均嵌有圆形和菱形的绿松石，色彩上富丽华美。

（2）唐代
① 铜器

唐代是铜镜艺术发展的高峰时期。装饰风格打破了前代的严谨、整齐、规矩，出现了式样繁多的新造型，纹样更加自然生动，构成形式也灵活多变。在铜镜上也充分体现了盛唐自由、开放、活泼的艺术精神。在铜镜的造型上，除圆形、方形之外，外形模仿花瓣式的镜子最为流行，有菱花式、荷花式、葵花式等。纹样以花鸟瑞兽为主，造型生动、动态舒展、排列灵活，如对鸟镜、瑞花镜、盘龙镜、鸟兽葡萄纹镜等，此外还出现了月宫、仙人、山水等新颖的图案题材。与前代铜镜装饰"满""紧"的布局相比，唐镜纹样空间适当留白，视觉上更加舒适美观。装饰工艺也更加精湛，纹样浮凸，更具有立体感，纹饰华美，还运用金银平脱、镶嵌螺钿等工艺技巧，使铜镜装饰更加精致华丽（图5-009）。

② 金银器

唐代的金属工艺制品具有较高艺术价值和工艺特色。主要体现在金银器和铜镜这两类。中国古代金银器皿是在唐代兴盛起来，而金银器皿又代表了金属工艺的最高水平。唐代中西文化交流频繁，金银器的造型、纹饰、制作工艺上都吸收了萨珊波斯金银器的风格，并与本民族文化融合，形成了独立的民族化装饰风格。唐代金银器种类繁多，有日常生活器皿、宗教用具、装饰品等，以生活器皿最为多见，如高足杯、带把杯、折棱碗等，很多器型受到西方影响（图5-010）。唐代金银器的纹样丰富多彩，有人物、飞禽、走兽、花草、几何纹样等。工艺技术也极其复杂、精细。当时已广泛使用了锤击、浇铸、焊接、切削、抛光、铆、镀、錾刻、镂空等工艺。唐代金银器中有一件著名的"舞马衔杯纹银壶"，造型优美，制作精细，代表了当时金银器装饰工艺的高超水平。造型仿效皮囊的形态，上面有鎏金的提梁。提梁前有直立的小壶口，鎏金的盖部为倒扣的莲花瓣形，盖纽

5-009　唐代铜镜

5-010　唐莲瓣纹金碗

5-011　唐舞马衔杯纹银壶

5-012　唐鎏金银香薰球

5-013　宋鹦鹉纹铜镜

5-014　宋铜镜

5-015　宋铜镜

上系有一条细银链，连接提梁的后部。壶腹部两侧各装饰有一匹鎏金的骏马图像，前腿直立，后腿曲卧，口中衔着酒杯，正在翩翩起舞，结构准确，姿态生动。由于采用了锤凸的工艺，金色的形象凸起于银白的壶体表面，具有强烈的立体感，显得富丽堂皇（图5-011）。还有一件银制球形香薰炉也是唐代金银器中的珍品。香薰球通体用镂空工艺做卷草花纹，球身两半开合，球体内部又套着一个球形的焚香杯，部件之间用灵活的转轴连接，使得焚香杯在任何角度都保持水平，不会倾倒。这是一件工艺精湛，装饰华美，兼顾实用性和欣赏性的巧思意匠的工艺品（图5-012）。

（3）宋代
① 铜器

宋代的金属制品装饰主要包括铜器和金银器。宋代用铜制作各种日用品，包括杯、盘、壶、罐、盒、香炉等。装饰最有特色的当属铜镜。宋代铜镜除了前代的圆形、方形、葵花形、菱花形外，还出现了带柄镜、长方形、鸡心形、盾形、钟形、鼎形等多种样式。装饰纹样上增加了山水、小桥、楼台、八卦和神仙人物故事装饰题材。宋代铜镜镜身较薄，所以很少像唐镜那样做成浮雕式装饰花纹，而是在平面上雕刻花纹。纹样的构图形式常采用旋转对称式的格局，显得生动灵活（图5-013～图5-015）。

② 金银器

宋代由于商品经济的发展和城市生活的兴盛，金银器不仅是皇宫贵族使用的器皿，也大量进入了市井百姓的生活，并形成了商品化的特点。《东京梦华录》一书记载了北宋都城东京汴梁的风土人情，

5-016 宋金器

5-017 宋银器

5-018 南宋云南大理鎏金镶珠银金翅鸟

5-019 元如意纹金盘

5-020 元银镜架

5-021 元银槎杯

其中就提到当时的客栈中大量用金银器作为日常器皿的情形。从目前出土的宋代金银器实物来看，宋代金银器在造型和花纹装饰上都有自己的时代风格。不似唐代金银器装饰繁琐华丽，并带有外来文化风格，而是突出典雅精致的装饰特点。金银器胎体轻薄，造型多变。装饰花纹常运用具有吉祥寓意的花卉瓜果、鸟兽鱼虫和人物故事等。纹饰布局重视与器物造型的完美结合，根据器物形状的要求做适当的装饰，达到造型与纹样的和谐统一。工艺技法继承了唐代的钣金、浇铸、焊接、切削、抛光、铆、镀、锤、錾、镶嵌等手法，并加以改进，工艺达到更为成熟的阶段（图5-016～图5-018）。

（4）元代

元代蒙古贵族生活奢华，对金银器尤为喜爱，因此元代的金属装饰主要反映在金银器制作和工艺的发展上。元代金银器的种类有日用生活器皿，如碗、盏、杯、盘、盒、壶等，还有各种金银首饰。与宋代金银器装饰相比，元代金银器的装饰纹样更加繁丽，常用浮雕及高浮雕的手法做出图案。器物造型也更多更复杂。

元代金银器的制作，多在江南一带。江苏一带的墓葬和窖藏曾出土大量元代金银器。其中江苏吴县吕师孟墓出土的四合如意纹金盘，造型新颖，制作精美。外形为四个隐起如意云头相叠而成，中心也用四个小如意云头组成花纹，通体用流畅的细线錾刻西番莲缠枝纹，简洁大方，精巧细腻（图5-019）。又如江苏张士诚母曹氏墓出土的银镜架，此银架由前后两个支架组成，上可承放梳妆用的镜子，既可立放又可折合，造型模仿木质框架，玲珑剔透，雕刻花纹

极其精致，是一件可谓鬼斧神工的佳品（图5-020）。

江苏金坛出土的窖藏金银器中，有一件讲述唐明皇游月宫故事的银盘，盘中用浅浮雕手法刻画楼阁殿宇，其中有六个人物，还有桂花树和玉兔捣药的形象，造型别致，内容生动。

元代的典籍中记录了当时著名的银工匠人朱碧山。朱碧山善用金银制作模仿动植物和人物的器皿，形神兼备，栩栩如生。他特别擅长制作酒器，最有名的作品是槎形杯。槎指的是竹木编成的筏子，古人相信神仙可以乘槎游天上的星河。因此槎形杯是一种寄托了浪漫想象并将玩赏陈设与实用相结合的器物。朱碧山的一件槎形杯收藏于故宫博物院（图5-021）。杯身用白银铸成舟船状，中间是空心的，可以盛酒。槎上坐着一人，头戴道冠，足登云履，长须宽袍，斜坐凝视手中所执书卷。杯上刻有诗句"百杯狂李白，一醉老刘伶，为得酒中趣，方留世上名"。银槎杯的造型与装饰，不仅体现了外形美、器物美，还具有深厚的文化内涵和高雅的审美意趣。

（5）明清

① 铜器

明清时期的金属工艺比较著名的有宣德炉、景泰蓝和金银器。宣德炉是明代宫廷和寺庙祭祀熏香用的香炉。用铜和金银等贵金属冶炼而成的合金铸造，其造型参照《宣和博古图录》《考古图》等史籍，模仿定、汝、官、哥、钧窑的名瓷造型，并加以新的创造。宣德炉的美感其一在于造型，其造型比例完美，细部考究，简洁庄重，古拙浑朴。其二在于质感，由于用料精良，铸造工艺高超，其质地光泽温润，充分显示出材质之美。其三在于色泽，史料记载宣德炉有四十多种不同的色泽，如紫带青黑似茄皮的茄皮色，黑黄如藏经纸的藏经色，旧玉之土沁色的土古色，白黄中带红的棠梨色，黄红色带五彩斑点的仿宋烧斑色；另有朱红、枣红、褐色、琥珀色、茶叶末、蟹壳青等不同的色泽。宣德炉并无花纹装饰，有的用鎏金、洒金的工艺装饰，主要通过金属本身的质感和造型体现装饰美感。

景泰蓝是一种金属珐琅工艺品，又叫"铜胎掐丝珐琅"。盛行于明代景泰年间，当时以蓝色为主色调，因而得名。这种金属装饰工艺起源于波斯，成熟于公元5—6世纪，后来传入阿拉伯、东罗马，元代时传入中国云南，明清时期发展到鼎盛阶段。景泰蓝的制作要经过制胎、掐丝、烧焊、点蓝、烧蓝、打磨、镀金几大工序。先用铜制作器型，再用铜丝在铜胎上根据所画的图案粘出花纹的轮廓，然后用色彩不同的珐琅釉料镶嵌在图案中，最后再经烧制，磨光镀金而成。景泰蓝工艺品的品种包括瓶、碗、盘、炉、鼎、家具装饰、小饰物等。纹样风格纤巧华丽，有缠枝宝相花、龙、凤、狮、菊花、葡萄、荷花、云纹等。装饰风格富丽繁琐（图5-022）。

② 金银器

明清金银器制作工艺非常精湛，包括范铸、炸珠、焊接、镌镂、掐丝、镶嵌、点翠等，并综合了起突、隐起、阴线、阳线、镂空等各种手法。种类有金银器皿、金银饰品等。金银器皿器型多种多样，花纹图案以龙凤题材为主，纹样布满器身，并经常结合贵重的宝石镶嵌，使得器物华丽、浓艳，宫廷气息浓厚（图5-023～图5-025）。

5-022　景泰蓝

5-023　明鎏金镂空双耳瓶

5-024　明皇冠

5-025　清银壶

5-026 古埃及图坦卡蒙金棺

5-027 古埃及图坦卡蒙金面具

5-028 古埃及金饰

5-029 古埃及金饰

5-030 古埃及金饰

5-031 古埃及金饰

5.1.2 国外金属艺术简述

（1）古埃及

① 金棺与金面具

古埃及人很早就掌握了金属冶炼和加工技术。特别是对黄金的加工工艺之精湛，令人惊叹。黄金工艺大量用于王公贵族的金冠、首饰，以及法老的棺木、面具、家具装饰、器皿等。黄金加工的技艺包括熔铸、雕刻、镶嵌、锤揲，以及制作金箔、金丝、金线等，古埃及人都熟练掌握并大量应用在工艺品的制作中。古王国时期、中王国时期都有非常精美的黄金饰品，到了新王国时期，古埃及的金属工艺发展到巅峰阶段。这一时期最有代表性的作品是十八王朝时期盛放图坦卡蒙木乃伊的纯金人形棺材（图5-026）和金面具（图5-027），共用了一百多千克纯金打造而成，形象按照图坦卡蒙法老的相貌制作，相当于黄金铸造的雕像。金棺上还有翡翠珠宝镶嵌装饰，美仑美奂之中充分显示法老地位的尊严与高贵。

② 首饰

古埃及金饰品中包括许多引人注目的首饰，如项链、耳坠、手镯、护身符等。这些首饰做工精美，设计形态新颖巧妙，宝石与贵金属的搭配色彩高贵华丽。如中王国时期梅雷雷公主的胸饰，十八王朝图坦卡蒙法老的护身符，二十一王朝时期的黄金项链、黄金拖鞋、圣甲虫胸饰等，都是古埃及黄金首饰中的精湛之作。首饰装饰图案的主题往往也包含有宗教意义，譬如法老像、雄狮、鹰、眼镜蛇、莎草、莲花、圣甲虫、荷鲁斯之眼等形象，都作为首饰的装饰纹样，这些饰物不仅佩戴美观，更是古埃及人深信具有神奇魔力的护身符（图5-028～图5-031）。

（2）古罗马、古希腊

① 青铜

伊特鲁里亚文明是古罗马文明的先声。伊特鲁里亚人是起源于小亚细亚的民族，公元前7世纪末到公元前6世纪，这个民族发展壮大，生活的疆域拓展到意大利北部。伊特鲁里亚青铜装饰非常发达，有实用的青铜器物，也有纪念性的青铜装饰雕塑。伊特鲁里亚人制作的青铜器物和器皿有头盔盾牌等兵器、祭祀用的器具、梳妆盒、铜镜、灯具等（图5-032）。其中一件青铜四轮祭器，做成战车形状，上面是香炉，车架上雕刻出战士、妇女以及动物形象，既实用又设计独特巧妙，装饰风格还带有一定几何化样式的特征（图5-033）。另有一件青铜容器，是当时用来盛放首饰和化妆品用的，容器呈圆柱形，外壁用流利的线刻雕刻古希腊神话故事。器物盖子上装饰着写实逼真的圆雕人物形象，将线刻和雕塑两种手法结合在实用器物上，并达到装饰风格上的协调完美（图5-034）。这一时期最著名的青铜装饰雕塑是《卡比多尼诺的狼》，狼的造型为伊特鲁里亚青铜工艺鼎盛时期所制，狼身下的两个吮乳婴孩，建立罗马城的罗慕路斯和雷穆斯是文艺复兴时期的雕刻家后来增加的。母狼的造型写实而凝练，身上毛发的线条处理又具有秩序感和装饰趣味（图5-035）。

古希腊的青铜工艺在早期受到古埃及装饰的影响，多用几何化造型和几何纹样装饰。有一种单纯、简洁的美感。德国柏林国立美术馆、美国西雅图美术馆都收藏有这一时期几何样式的青铜马雕塑，造型夸张简练，接近几何形体（图5-036）。后期古希腊青铜工艺装饰手法倾向写实。到了马其顿王国统治时期，希腊化风格的青铜器工艺水平达到了新的高度。这时出现了大型的青铜器皿，装饰往往用浮雕的动物与人物，古希腊人卓越的写实雕塑技艺也与青铜工艺装饰相结合，形成了一种细节精到而又典雅和谐的装饰美感。

② 金银器

伊特鲁里亚人的黄金工艺水平技艺之精湛，在地中海一带曾经无可匹敌。在罗马朱利亚别墅的伊特鲁里亚博物馆收藏有一件黄金胸饰，上半部是接近椭圆形的黄金薄饰板，用錾花和金粒细工的技术刻画了两圈装饰带，中间是五只劲健威武的雄狮造型。下部的金板上浅雕翼狮的形象，其间又装饰一排排圆雕的水鸟。两块饰板中间以两道横向的条状金板相连，金板上用细小的金粒镶嵌出非常规整细密的折线形几何花纹。这件作品的复杂工艺和精致制作，足见伊特鲁里亚人金工装饰的高超水平（图5-037）。

古罗马统治时期，金属工艺在继承前代的基础上又有新的发展。古罗马统治者在战争侵略中掠夺了大量财富，并掳掠工艺匠人为罗马皇室和贵族服务。罗马贵族爱好奢华的装饰以显示其财富和地位，因此，古罗马金银器的制作尤其发达，特别是银器数量巨大，形制多样，装饰极尽华美。银器的种类有餐具如碟、碗、盘、壶、杯、刀叉等，有首饰如耳环、胸针、项链、戒指以及梳妆镜、梳妆盒等（图5-038）。银器的装饰纹样主题有柔美雅致的植物花草，以卷曲波状的茎蔓串联起来，形成卷草纹样（图5-039）；有人物肖像，一般是秀丽的少女和可爱的天使孩童等造型（图5-040）；也有表现神话故事中酒神狂欢、爱神诞生、海神凯旋等情节场景。藏于卢浮宫的著名的"骸骨银杯"装饰主题独特，骷髅骨骼狂欢的场面配上铭文"请看这些哀伤的骸骨，在有生之年畅饮取乐"，强烈的视觉冲击感之下，带给人们一种内心的震撼，这是一件有主题思想的装饰艺术作品（图5-041）。在制作技法上，古罗马工匠多用锤揲的工艺把图案做成浮雕效果，造型写实，细节丰富，整体风格豪华富丽。另外，大量以黄金、白银以及青铜铸造的古罗马钱币也体现了金属工艺装饰的美感和技艺的高超（图5-042）。

古希腊爱琴文明的发源地克里特岛，曾出土过非常精美的黄金首饰，有耳坠、发饰、项链等。其造型表现的是自然界的植物花草和动物，虽然是贵金属首饰，但佩戴起来有一种自然雅致之美。制作这些首饰运用了錾刻、浮雕、镂空等金属加工技术，所使用的制作工艺已经非常多样和精致。克里特岛出土的一件蜂形金耳饰是这一时期和地区黄金饰品的代表。耳饰的造型是两只侧面的蜜蜂，相对抱着一只蜂巢，用自然的形象作为实用装饰，构思别致，新颖巧妙。古希腊的贵金属工艺最成熟鼎盛的时期是迈锡尼文化时期。迈锡尼入侵克里特后，其金工技艺被承续下去，并通过与古埃及的贸易往来，学习掌握了古埃及的黄金加工工艺。迈锡尼黄金制品数量之多和工艺之精，使其在荷马史诗中被称为"多金之国"。在著名的雅典国立考古博物馆中，展览了大量迈锡尼时期的金银工艺制

5-032　伊特鲁里亚青铜制品

5-033　青铜四轮祭器

5-034　青铜容器

5-035　卡比多尼诺的狼

5-036　古希腊青铜马

5-037　伊特鲁里亚黄金胸饰　　5-038　古罗马银镀金盒

5-039　古罗马银双耳杯

品，有容器、首饰、黄金装饰板、其他小装饰品等（图5-043）。著名的"华菲奥金杯"是克里特-迈锡尼文化时期的黄金制品，出土于希腊南部斯巴达附近的华菲奥村。金杯外壁是浮雕装饰画面，表现的是猎人捕牛的场景，野牛暴怒地想挣脱绳网，并用牛角顶向猎人，画面动感强烈，气氛紧张。金杯装饰既写实又运用了适度的夸张手法，强调了野牛的壮硕凶猛和猎人的灵活矫健，构图饱满完整，造型准确生动，细节丰富精致（图5-044）。迈锡尼出土的"阿伽门农黄金面具"也是一件著名的作品，用黄金浮雕出栩栩如生的人物形象，准确地表现出人物的外貌特征和神情，体现了当时金属工艺超高的水平（图5-045～图5-047）。

5-040 古罗马银杯

5-041 骸骨银杯

5-042 古罗马奥古斯都像金币

5-043 雅典国立博物馆中展出的金银制品

5-044 华菲奥金杯

5-045 阿伽门农黄金面具

5-046 古希腊黄金桂冠

5-047 古希腊黄金饰物细部

(3）两河流域、古波斯

① 青铜

古代西亚地区是重要的人类文明发祥地之一，其地理位置指底格里斯河和幼发拉底河流域，古代称为"美索不达米亚"的平原地带。这一地区包括了今天的伊拉克、伊朗、叙利亚、土耳其等国家的领土。

两河流域的古代居民很早就娴熟掌握了金属冶炼和金属工艺技术。时间早至公元前5000年到公元前3000年左右，在两河流域文明史的各个时期都有精美绝伦的金属工艺品出现，包括青铜制品和金银制品。两河流域的青铜工艺在史前时期就已出现，在苏美尔城邦时期、阿卡德王朝时期、巴比伦王朝时期、亚述帝国时期都有制作精美的青铜制品和装饰品问世。两河流域的工匠掌握了青铜的范铸法和失蜡法，既能够制作小件精致的青铜装饰物，也能铸造体量巨大的青铜器和青铜装饰。存世的著名作品有《萨尔贡一世》青铜雕像，表现的是阿卡德王国的创立者，国王的面貌威严，神情庄重而具有震慑力，整体形象凝练概括、个性鲜明、细节精致、线条规整流畅，经过装饰化的处理，呈现出形式美的特征（图5-048、图5-049）。两河流域的工匠喜用动物作为装饰题材，如翼狮、公牛、牡鹿、山羊等，动物造型结构写实准确，情态姿势生动，将现实与想象融合，写实与装饰感融合。如青铜浮雕装饰板《翼狮与牡鹿》，在长方形的平面空间中，采用左右对称的构图，庄严稳定。上方是正面的鹰身狮首神兽，双翼展开，威严凝重，下方左右各一头雄鹿，身姿矫健，鹿角完全立体刻画，线条流畅，细节精致。这种圆雕和浮雕相结合的工艺手法充分显示了当时卓越的金属铸造工艺（图5-050）。

② 金银器

两河流域的金银加工工艺业非常发达，锻造、镂雕、镶嵌等技术都能够被熟练掌握和运用，留下了许多精美绝伦的金银制品与装饰品。如著名的《山羊与神树》雕像，山羊用一种特殊的沥青原料制作，身躯直立，两只前蹄搭在金铸的树干枝丫上，动态生动，综合不同材料的制作匠心巧妙，沥青的黑色与黄金的质感色泽呈现鲜明对比，体现了装饰中材质美的魅力（图5-051）。苏美尔时期制

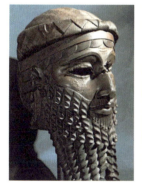
5-048　萨尔贡一世

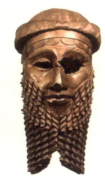
5-049　萨尔贡一世

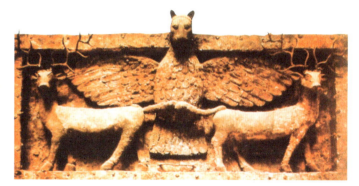
5-050　翼狮与牡鹿

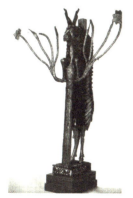
5-051　山羊与神树

5-052　金盔

5-053　黄金短剑

5-054　翼狮纹银壶　　5-055　人物纹银杯　　5-056　三狮金杯　　　　　　　　5-057　翼狮角杯

作的金盔和黄金短剑是纯金打制的兵器，同时也是装饰精美的金工艺品。金盔雕刻精细，表面雕出头发与胡须的花纹，侧面还雕刻出耳朵的形象（图5-052）。短剑剑鞘采用镂雕的技法，规整繁密的纹饰使器物显得玲珑剔透，华丽优雅的王族气度在装饰手法和精湛的装饰工艺上得到了充分体现（图5-053）。银器的代表作品是"翼狮纹银壶"，这件作品造型简洁浑厚，器身上用线刻纹样装饰，主体图案依然是左右对称式构图，表现狮首鹰身的神兽形象，以及雄狮、羚羊、公牛等动物。银壶的底座是铸造出来的兽爪造型，装饰风格雄壮豪迈，具有游牧民族的文化与审美特色（图5-054）。

两河流域居民开创的金属工艺优秀传统，被古波斯人进一步发扬光大。古波斯时期的金属工艺和装饰可以说达到了登峰造极的程度，其金属工艺的技巧和风格对古代中国的金银器工艺以及其他工艺美术也有深刻的影响。在古波斯时期的埃兰古国，就已经出现水平很高的金银装饰器皿，代表作品有人物纹银杯，杯身呈简洁大方的上小下大圆柱形，上面铸造浮雕状的人物形象，人物为年轻女性，头部正侧面、身体正面和身上的长裙刻画出以细线表现的缕缕花纹，表现柔软羊毛的质感，具有浓郁的民族特色（图5-055）。这一时期著名的金器代表作品是"三狮金杯"，这件作品的独具匠心之处是将圆雕和浮雕表现形式完美地结合在一起，狮子的躯体以浮雕形式环绕杯身，狮子头部圆雕凸出于杯壁，是单独打造出来又拼装到杯子上的。狮头还可作为杯子的把手，这种结合了欣赏上的视觉美感和使用上的功能方便的设计，令人耳目一新，其铸造工艺也是精巧绝伦（图5-056）。在古波斯阿赫美尼德王朝统治时期，古波斯帝国的版图辽阔，国力强盛，文化艺术空前繁荣，各民族文化兼融并蓄。其金属装饰艺术在装饰内容、工艺技法、风格样式上又有了许多新的进步，其中最有时代特色和民族风格的就是金属角杯。角杯的造型具有强烈的游牧民族特色，杯的后半部为牛角一般的筒状，前半部是动物造型，以翼狮形最为常见，这种杯子除了实用以外，还是古波斯贵族地位和富贵的象征，因此均用贵重的金银制作，工艺极其精致，风格华丽中显示出威严的气度（图5-057）。古波斯萨珊王朝时期，银器的制作工艺非常精湛，其风格精致、典雅、细腻。萨珊银器的典型器形有八曲长杯、执壶、瓶、碗、盘等，其装饰构图完美，纹样饱满而生动。细节繁丽，制作精细（图5-058、图5-059）。古波斯萨珊王朝的金属工艺和这些金属制品的造型与装饰纹样都对中国唐代工艺美术产生了深远和重要的影响。

（4）拉丁美洲

古代拉丁美洲金属工艺最早是在安第斯地区发展起来的。山区金属矿藏丰富，早在查文文化时期，就已有黄金冶炼和黄金器物制作的技术。此后的莫奇卡文化、蒂亚瓦纳科文化、基穆文化时期也都有黄金制品的文物存世，这些黄金制品包括首饰和祭祀仪式上的用品等。到印加帝国统治时期，金银冶炼制造工艺发展到巅峰。传说当时的印加帝国国力强大，经济富庶，首都库斯科的太阳神庙内外都布满黄金装饰，连花园中的花草树木和鸟雀都是用黄金打造的。西班牙殖民者侵入拉丁美洲后，曾对这传说中的"黄金之国"进行过疯狂的掠夺，因此，保存下来更多的是印加王国之前基穆文化的黄金制品，代表作品有"仪式用黄金短剑"，剑柄做

成人物形象，头部比例较大而身体较小，头戴华丽的冠饰，整体造型也是简练的几何形概括式造型，局部装饰金工精细，线条都用细细的小圆点连续而成，十分精美（图5-060）。当时在黄金制品上镶嵌宝石的工艺较为成熟，如另一件出色的黄金制品"嵌宝石金杯"，做工精湛，杯体上锻造出许多大小不等的联珠纹珠圈，圆圈内部镶嵌彩色宝石，与黄金的金光灿烂相映照，更显得金碧辉煌、流光溢彩、富丽华贵（图5-061）。

墨西哥地区的金属工艺虽然较安第斯地区发展稍晚，但也具有较高成就。在阿兹特克帝国时期，黄金工艺也达到了非常高超的水平。但这些黄金制品多被欧洲殖民者掠夺破坏，流失不存。只在一些欧洲人的文献记载中通过文字窥见当时拉丁美洲王国的奢华富足，以及这些黄金制品工艺技术和装饰艺术的精美绝伦。

（5）欧洲
① 中世纪的金属工艺

欧洲中世纪的金属工艺非常发达。古罗马时期精湛的金属加工与装饰工艺在中世纪得到继承并进一步发展，虽然被罗马人鄙视为"蛮族"的日耳曼人以及其他游牧民族在文化上相对落后，但在金属冶炼与工艺制作方面却有全面的基础和惊人的创造。中世纪基督教文化的主导地位以及狂热的宗教情感促使了宗教法器的设计制作，这些宗教用品包括圣物箱、十字架、圣餐杯、圣书函等教堂中陈设和举行宗教仪式时使用的器具。由于要表现基督教至高无上的尊崇地位，这些宗教法器皆用金银、珠宝、象牙等贵重材质制作，特别是金银贵金属被大量用于这类物品。圣物箱是用来存放基督教圣者的遗骸或遗物的，具有神圣崇高的含义。造型设计独特，模仿建筑、人物、动物等形态，以建筑形最为多见。整个箱体模拟中世纪流行的拜占庭式、古罗马式或哥特式建筑的外形，如同一个精巧微缩的建筑物模型，结构细节准确，装饰华美，富丽堂皇（图5-062）。十字架是基督教的标志性象征物，凝聚着基督教的教义和精神，因此其制作要使用最贵重的材料和最精良的工艺，并通过精心的装饰体现神圣的宗教感，表达对上帝的虔诚（图5-063）。

② 文艺复兴时期的金属工艺

文艺复兴时期的金属工艺虽然不像中世纪时期那样繁荣，但仍在工艺和艺术上成就了这一时代的特色。意大利、法国、德国的金属工艺在此时期的欧洲诸国中比较发达。随着市民阶层的不断富裕，贵重金属制品的市场需求也不断扩大。这一时期金属制品的功能已经不再局限于用作宗教法器，而是更多地制作生活用品与陈设品，如餐具、烛台、头盔、盾牌、饰物等。绘画、雕塑、建筑领域的许多大师级艺术家也曾参与金属工艺制品的装饰设计，这使得文艺复兴时期的金属装饰艺术风格具有更高的艺术水准和更多自由别致的意匠，如著名雕塑大师贝维努托·切利尼（Benvenuto Cellini）的一件著名金属工艺作品，是为法国国王弗朗索瓦一世设计的一只盐罐。罐盖塑造出古希腊神庙与古罗马竞技场的场景，上面两个立体圆雕人物

5-058　帝王猎狮银盘

5-059　女神纹银瓶

5-060　仪式用黄金短剑
基穆文化

5-061　嵌宝石金杯
基穆文化

相对而坐，分别是大地女神和海神。罐子的乌木底座上用高浮雕手法铸造并嵌入四个分别象征着"晨""昏""昼""夜"的形象。这件作品造型高度写实而优美，主题恢弘而又格调高雅，金工技艺精湛，是文艺复兴时期金属装饰的代表作品（图5-064）。此外，这一时期的金属工艺经常与多种其他材质结合起来进行装饰设计，如金属与珐琅、玉石、陶瓷、象牙、贝壳等的结合。德国金属工艺家温泽尔·雅姆尼策（Wenzel Jamnitzer）所做的卷贝银水壶就是这类作品中的精湛之作，完美组合了金属和贝壳材质，金属的精雕细琢和富丽华贵与贝壳的自然浑成，使得作品呈现出巧妙新颖的装饰效果（图5-065）。

③ 17—18世纪的金属工艺

17—18世纪，欧洲金属工艺制品的制作愈加繁盛。材质华贵、造型新奇别致的金属装饰品和日用器具成为宫廷贵族喜爱和必需之物。巴洛克时期的金属制品装饰华丽雄奇，在一定程度上保留了文艺复兴时期金属装饰造型重写实的风格，但装饰纹样体现了充满动感、奇异瑰丽的巴洛克风格，如当时一件镀金银盘，生产于当时著名的金属工艺中心德国奥格斯堡，盘子为曲边花形，装饰着旋涡波浪式的卷草和弧线形纹样，呈现出流动奔放的节奏韵律。黄金与白银的色彩互相映衬，辉煌夺目，充分体现了巴洛克装饰风格的豪华壮丽特点（图5-066）。18世纪，欧洲贵族宫廷中流行的洛可可装饰风格也影响到当时的金属装饰。这一时期的金属制品以宫廷中的餐具、贵妇的首饰盒、挂钟、镜框等日用与陈设品为主，风格奢华而柔美。造型充分体现纤丽的曲线美，局部装饰纹样刻画细腻以至于显得繁琐。金属材质还往往与陶瓷、玻璃、宝石、木材等其他材料相结合制作器物，不同材质的组合更显工艺精湛和装饰效果的新奇独特。如法国路易十五国王的王后所使用的一套巧克力

5-062　圣物匣三塔　亚琛大教堂藏

5-063　十字架　拜占庭帝国时期

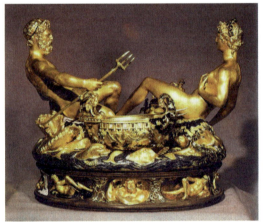
5-064　弗朗索瓦一世盐罐　文艺复兴时期

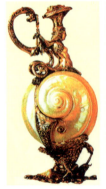
5-065　卷贝银水壶　文艺复兴时期

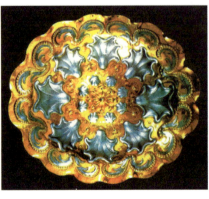
5-066　镀金银盘　巴洛克时期

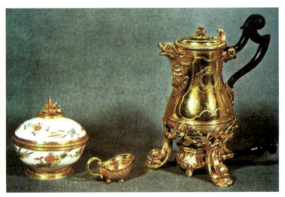
5-067　路易十五王后御用巧克力壶　洛可可时期

壶，壶身为银制镀金，把手为乌木，配套小罐则是金属与陶瓷组合制成，整体装饰效果变化丰富，精致华丽（图5-067）。新古典主义时期的金属装饰摆脱了洛可可式的华丽奢靡之气，更多地模仿了古罗马银器风格，整体造型庄重典雅，局部亦富于变化和节奏。纹饰装饰适度，纹样细节丰富精美（图5-068）。

5-068　拿破仑大婚所用咖啡用具　新古典主义时期

5.2　景泰蓝工艺

5.2.1　景泰蓝工艺的材料、工具

（1）材料

① 金属材料

紫铜（也叫红铜）有良好的延展性，其纯度越高越适用于制作立体胎形的造型，如瓶子、罐子、捧盒、盘子等。铜丝经过拔丝后呈圆柱体，然后再用机器压扁。黄铜丝主要用于制作产品的配件等（图5-069）。

铜丝压扁后的丝高（即丝的宽度）根据制作器物的大小会有所不同，常用的有：20号丝丝高1.5mm，常用来制作掐丝152.4cm高以上的产品的丝工纹样；23号丝丝高1.35mm，常用来制作掐丝63.5～101.6cm高的产品的丝工纹样；24号丝丝高1.15mm，常用来制作掐丝30.5～38.1cm高的产品的丝工纹样；25号丝丝高0.95mm，常用来制作掐丝17.8～25.4cm高的产品的丝工纹样；26号丝丝高0.85mm，常用来制作掐丝7.62～15.2cm高的产品的丝工纹样（图5-070）。

黄金的特点是具有耀眼的光泽、耐磨损、耐火烧、不变色等，应用在景泰蓝作品表面镀金，能提高铜抗氧化和抗硫化的能力。

白银是仅次于黄金的稀有金属，在景泰蓝制作中主要应用于配制焊药。

锡常用于在镀金前焊接器物的主体和配件时使用，焊锡也能用来修补产品中的缺点。

② 粘接材料

景泰蓝粘丝和烧焊用的胶有白芨粉、银焊药、铜焊药。白芨粉呈黄色或者白色，是一种中药材，用于粘丝。将晒干的白芨根茎碾压成粉末，筛后放入瓷碟等容器中，加适量的清水调成糊状，切勿过稠或过稀，否则粘丝效果不好容易脱落（图5-071）。

银焊药一般是用来焊丝工纹样的，起到把铜丝纹样与胎体焊接牢固的作用。银焊药由白银和生黄铜按质量比1∶2配制，使用时将银焊药弄成粉末，在银焊药中混入60%～70%硼砂，这样焊接的时候比较牢固（图5-072）。

铜焊药一般是用来焊胎和花活的，如瓶子底

5-069　铜盘子

5-070　铜丝

部、瓶子脖部、盘底等接口处。使用时先将铜焊药粉末用水淘洗干净，迅速倒去污水直到水不浑时为止。每500g焊药中再加入硼砂150g放入坩埚中熬制后冷却，使用时加入适量清水搅拌即可。

③ 化工材料

景泰蓝釉料的主要成分是氧化铝、石英、碳酸钠、硼砂、长石等。制作釉料时将这些成分按照比例放入坩埚中加温到1100℃高温熔化，冷却后再加入不同的金属氧化物即可制成各种颜色的釉料（图5-073）。

盐酸、硝酸用于镀金工艺中熔化黄金时使用。硼砂在焊接铜胎时使用。硼砂遇热后熔解在铜胎上，能起到焊牢铜胎的作用。

硫酸用于除去铜丝上的锈和酸洗已经烧焊的掐丝铜胎。

氰化钠是一种白色晶体，其易溶于水、有剧毒，在作品镀金前用其来洗掉作品上的锈和油。

（2）工具
① 绘图工具

绘图工具有尺子、橡皮、铅笔、墨汁、毛笔、图画纸、报纸、复写纸、计算机辅助设计软件、制

5-071 白芨根

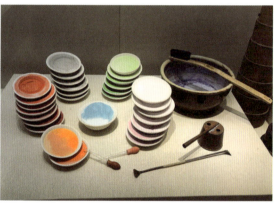
5-072 银焊药　　　5-073 釉料

5-074 复写纸

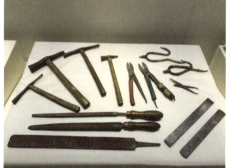
5-075 制胎工具

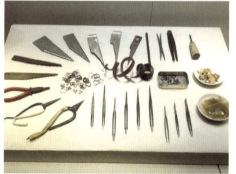
5-076 掐丝工具

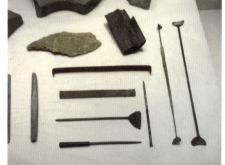
5-077 点蓝工具

5-078 高温炉

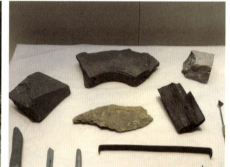
5-079 磨活工具

图类工具、描图笔、颜料、双面胶带、透明胶带、胶水、复印机、照相机等（图5-074）。

② 制胎工具

制胎工具有摩擦压力机、人力压力机、冲床、滚床、油压机、剪线机、镟床、圈线机、开沟机、砂轮、铁锤、揽屉、裁料剪子、成活剪子、钢锉、平台、台规、焊活跳杆、铁丝、模具、铁墩、钳子、火镊子、缸等（图5-075）。

③ 拔丝工具

拔丝工具有拔丝机、板眼、丝绕子、锉刀、钳子、火钳、缸、火炉等。

④ 掐丝工具

掐丝工具有水纹机、衬子、切松机、切鳞机、绕丝机、木案子、镊子、绕金棒、剪刀、铁盘、钳子、画规、支架、木墩、制板、掐板、白芨碟子、火钳、钢锉、锤子、磨石、炉子、喷雾器、筛筒、煮锅、橡皮手套、电窑烤箱等（图5-076）。

⑤ 点蓝工具

点蓝工具有蓝枪、吸管、镊子、錾子与小锤、水盆、蓝碟子、工作台、工作凳、刷子、喷壶、研钵等（图5-077）。

⑥ 烧蓝工具

烧蓝工具有700～900℃的高温炉子、火钳子、铁提箩、铁片、水缸、铁板等（图5-078）。

⑦ 磨活工具

磨活工具有磨活机、衬子、卡头、刮刀、套筒、木盆与架板、砂轮、蓝枪、蓝碟等（图5-079）。

⑧ 镀金工具

镀金工具有铁槽、木盆、铜棍、铜丝、铜丝刷、容器、箩筐等。

5.2.2 景泰蓝工艺的基本操作

（1）制胎

将紫铜片按照图纸设计要求剪出不同的形状，用铁锤将其敲打成各种形状的铜胎，在其各部位上好焊药进行衔接，经高温焊接后成为器皿铜胎造型。

（2）掐丝

根据设计图纸用镊子将压扁的细紫铜丝掐掰成各种精美的丝稿图案，再蘸上白芨粉粘附在铜胎上，然后洒上银焊药粉经900℃的高温烧焊，将铜丝花纹牢牢地焊接在铜胎上（图5-080）。

（3）点蓝

点蓝是用金属小铲（蓝枪）把各种珐琅釉料填入丝纹空隙中，经过800℃的高温烧熔，将粉状釉料熔化成平整光亮的釉面。如此的点蓝、烧蓝过程需重复至少3～4次，才能使釉面与铜丝高度达到齐平，点蓝后的色彩艳丽丰富，充分体现景泰蓝工艺的色彩之美（图5-081）。

（4）磨光

用粗砂石、黄石、木炭分3次将凹凸不平的蓝釉磨平，不平之处都需经补釉烧熔后反复打磨，最

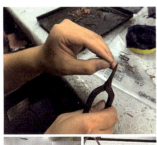

5-080 掐丝

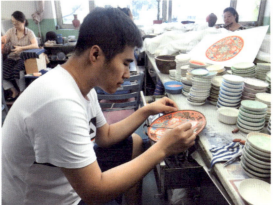

5-081 点蓝

5-082 镀金

后用木炭、刮刀将没有蓝釉的铜线、底线、口线刮平磨亮。

（5）镀金

将磨平、磨亮的景泰蓝经酸洗、去污、沙亮后，放入镀金液槽中镀金。再经水洗冲净干燥处理，一件斑斓夺目的景泰蓝就诞生了（图5-082）。

5.3　花丝镶嵌工艺

5.3.1　花丝镶嵌工艺的材料和工具

（1）材料

花丝镶嵌的材料由金银丝制成，被称为细金工艺。因为金银具备良好的延展性，所以适合此工艺制作。花丝镶嵌的辅料多为宝石、翡翠、珍珠、玛瑙等。

① 黄金

1g黄金可拉成逾3000m的金丝，也可以打成厚度约0.12μm，面积约0.5m²的纯金箔。黄金的化学性质稳定，具有耐高温、抗腐蚀、抗氧化能力、延展性和可塑性良好等优点。黄金可以分为生金和熟金，生金就是没有经过熔化提炼的，生金经过冶炼提纯后成为熟金。熟金根据纯度分为纯金、赤金、色金（图5-083）。

② 白银

白银色泽银白，有金属光泽，质地柔软，混合杂质后变硬，颜色变成灰色或者红色。1g银粒可以拉成2000m长的银丝。因为100%的纯银质地太软，所以所谓的纯银指成色在98%以上的银（图5-084）。

③ 红宝石

红宝石是地球上除了钻石以外最硬的天然矿物质，因其光泽鲜亮、美观、耐久、稀少而成为世界上名贵宝石之一。红宝石指颜色呈红色、粉红色的刚玉。常见的红宝石内有很多裂纹，即所谓"十红九裂"的说法。红宝石越红越好，颜色鲜艳为上品，酒红、桃红次之。

④ 蓝宝石

蓝宝石通常除了常见的颜色外，还有绿色、黄色、紫红色等。蓝宝石以娇艳正蓝为上品，带有海蓝、灰蓝次之，带绿和墨蓝偏黑为下品（图5-085）。

⑤ 碧玺

碧玺又名电气石，光泽如玻璃，按颜色划分为蓝色碧玺、红色碧玺、绿色碧玺、多色碧玺、西瓜碧玺，其中蓝色碧玺较罕见所以在碧玺中价值最高。还有猫眼碧玺、变色碧玺等，猫眼碧玺即效果像猫眼而闻名，变色碧玺却十分罕见（图5-086）。

⑥ 石榴石

石榴石属于高档宝石。其中绿色属于名贵品种，主要常见的为红色。石榴石有不同颜色，有红、橙、绿、蓝、紫、棕、黑、粉红、透明，蓝石榴石最少见。石榴石天然冰裂纹越少越好，越通透越好，质感表面越油亮越好（图5-087）。

⑦ 绿松石

绿松石因外形像松球而颜色接近松绿色而得名。绿松石以不透明的蔚蓝色最有特色，还有淡蓝、蓝绿、绿、浅绿、黄绿、苍白色等，其中白色松绿石品质最差。绿松石所含元素不同颜色也不同，如含铜元素呈蓝色、含铁元素呈绿色等。绿松

5-083　黄金

5-084　白银

5-085　红蓝宝石

石质地不均匀,颜色深浅不一,抛光后具有玻璃光泽和蜡妆光泽。优质品种抛光后仿佛上釉的瓷器（图5-088）。

⑧ 孔雀石

孔雀石是一种古老的玉料。其颜色有绿色、孔雀绿、暗绿色等。孔雀石的品种有普通孔雀石、孔雀石宝石、孔雀石猫眼石、青孔雀石，其中孔雀石宝石是非常罕见的。好的孔雀石颜色比较鲜艳、颜色均匀、纹理清晰、质地细密无洞、体块越大越好等特点（图5-089）。

⑨ 珊瑚石

珊瑚石的颜色为白色，也有少量为蓝色和黑色。珊瑚石具有玻璃光泽，不透明或半透明等特性。宝石级的珊瑚为红色、粉红色、橙红色（图5-090）。

⑩ 翡翠

翡翠又称硬玉，是玉石中的珍品，它的优点是色彩艳丽、光泽美丽、晶莹剔透的滋润感。翡翠具备半透明到微透明的质感，玻璃或油脂光泽，主要为乳白、浅绿、翠绿、淡黄、淡褐、棕红、淡紫色等。其中，绿色叫"翠"、黄红叫"翡"、淡紫色叫"春"、白色或极浅绿色叫"地"，这些统称"翡翠"（图5-091）。

⑪ 白玉

白玉相对硬玉翡翠而言是一种软玉，其特点是质地细腻、韧性良好、具有玻璃或油脂光泽。好的白玉颜色呈脂白色，可稍微泛淡青色、乳黄色，质地细腻滋润，油脂性好。白玉的白度按照传统分为羊脂白、梨花白、雪花白、鱼骨白、象牙白、灰白等（图5-092）。

5-086 碧玺　　5-087 石榴石　　5-088 绿松石　　5-089 孔雀石

5-090 珊瑚石　　5-091 翡翠　　5-092 白玉

5-093 玛瑙　　5-094 象牙　　5-095 珍珠

⑫ 玛瑙

玛瑙是一种矿石，分为半透明到不透明，有红、黑、黄、绿等各种颜色，一般会有不同的条纹环带类似年轮。好的玛瑙有渐变色、颜色层次感强、条带明显。一般来说玛瑙比玉石坚硬、润滑、凝重，所以雕刻起来比较费工夫，越薄的玛瑙雕刻起来难度越大（图5-093）。

⑬ 象牙

象牙有质地坚硬、颜色为乳白色、不透明、有弹性、质地细密等特性。新的象牙颜色为白色或者浅黄色，老的象牙会逐渐变成淡黄色、深黄色、黄褐色等（图5-094）。

⑭ 珍珠

珍珠主要产自于珍珠贝类和珠母贝类动物体内，其特点为韧性较好，稳定性差。珍珠形状有圆形、蛋形、纽扣形、梨形、泪滴形，其中圆形为最佳。天然珍珠有彩色光泽、平滑、质地坚硬等优点。珍珠颜色大部分以白色为主，光泽柔和、自带虹晕，透明到半透明（图5-095）。

（2）工具

① 钳子类工具

钳子类工具有圆嘴钳、侧口钳、平口钳、尖嘴钳、木质夹钳、裁片钳、坩埚钳、手台钳、克丝钳、八字钳。圆嘴钳用于制作单个的金属环或者吊环。侧口钳是用来修剪边缘的，可以当作平头钳来使用。木质夹钳可以拿在手中操作，它有皮衬垫可以在镶嵌宝石的时候固定住环形的加工对象（图5-096）。

② 切割类工具

切割类工具有弓锯、锯框、錾子、铲刀、金属切割机、角铁剪、锯条。弓锯用来切割塑料和木头。锯框用来切割金属片、金属丝、金属块。金属裁切机是重型设备，主要将大张的金属片切割成条状。锯条型号种类较多，大号锯条切割很厚的金属片，小号锯条常配合锯框用于精细作业的锯条（图5-097）。

③ 测量类工具

测量类工具有游标卡尺、圆规、戒指环、戒指棒、水平尺、手镯棒。圆规常用来测量直径和长度，在金属线上标记长度以待切割，也可以在金属上画平行线以及进行其他刻画工作。戒指环用来测量手指的粗度，根据尺度制作戒指。戒指棒通常是铝制的锥形轴棒，可以用来测量戒指的大小，和戒指环的A到Z对应，与戒指环配合使用（图5-098）。

④ 塑形类工具

塑形类工具有窝钻、坑铁、冲头、打孔器、压片机、电动吊磨机、台钻、电动吊磨机匹配的精密手柄。窝钻是一种由黄铜或者其他金属制作的立方

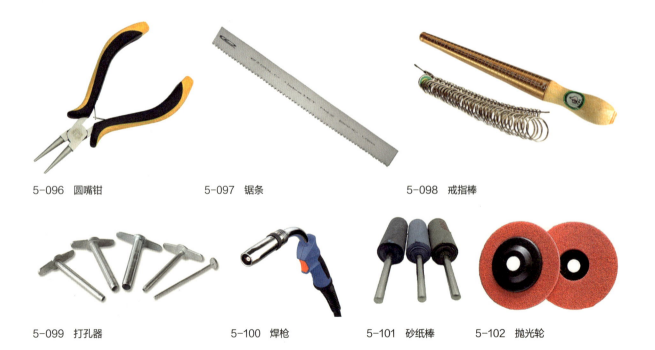

5-096 圆嘴钳　　5-097 锯条　　5-098 戒指棒

5-099 打孔器　　5-100 焊枪　　5-101 砂纸棒　　5-102 抛光轮

体，表面呈各种大小半球体面，通常将圆形盘子制作成穹形。坑铁为两侧刻有半圆柱体的凹槽，用冲头把金属打制成需要的形状。冲头大小型号不同，与窝钻上面的半球体配套使用，可以用金属或木质的冲。使用时将冲头抵在金属盘片上，用锤子或榔头敲打，使金属盘片形成穹形。打孔器是一种小巧的金属工具，突出的一端用钻孔，另一侧用锤子或榔头敲打。电动吊磨机需要安装在工作台上使用，有一个伸缩灵活的传动轴，从钻头、砂轮、抛光轮、清结刷都可以安置在不同大小的底托或轴上，实用性很高（图5-099）。

⑤ **焊接类工具**

焊接类工具有焊枪、耐火板、坩埚（熔埚）、硼砂。焊枪有大小不同型号，可以把金属加热到一定高温后进行退火，也可以用来熔化金属并浇铸模型（图5-100）。

⑥ **打磨及抛光类工具**

打磨及抛光类工具有砂纸棒、锉刀（木工锉、半圆锉等）、磁力抛光机、皮革边缘抛光工具（图5-101）。

⑦ **清洁类工具**

清洁类工具有砂盘、抛光轮、砂纸、抛光蜡、铜刷、扫除刷、小簸箕等（图5-102）。

⑧ **其他工具**

其他工具有制板、气泵、机油壶、风箱、工作台、四方铁、锡墩、铸槽、石镶球、明矾埚等。

5.3.2 花丝镶嵌工艺的基本操作

（1）制作工序

① **草图设计**

花丝镶嵌设计者要对白描、色彩、花丝镶嵌工艺等有一定的了解，按照变化统一、均齐平衡、节奏韵律等形式美法则来创作，同时还要考虑工艺和技法，最好还要懂得成本核算，全面考虑成熟后才能设计草稿。一般好的作品的设计需要花费至少2～3个月，有的则需要时间更久。

② **制图**

制图又称绘制投产图，设计者在画稿中要将成品的不同侧面、不同部位等按照工艺要求制作出分解图，并要说明各部分采用的技法。

③ **塑形**

塑形是将二维图纸转化为三维模型的过程。塑形的原材料有石膏粉、乳化胶、油泥、保鲜膜、凡士林、酒精灯。常用的工具有锯条、橡皮管等。一般按照图纸塑形后再去翻模，将泥稿翻成石膏或树脂。目前塑形的工具和方法上有着较大改进，可运用电脑、3D打印机的结合应用进行塑形。

④ **制胎**

制胎有搂胎和刳胎两种工艺，不同的花丝镶嵌作品根据不同特点选择不同制胎方法。搂胎工艺适用于简单的器皿造型，刳胎工艺适用于复杂器型。

⑤ **制丝**

花丝镶嵌作品中的制丝十分重要和关键。制丝先将黄金熔炼成直径为1cm左右的条，再放在拔丝机上反复粗拨直到直径2～3mm左右才能正式拉丝。拉丝过程不能急躁，用力过猛容易拉断，但是反复拉丝又会变硬，所以要适当回火，经过几次拉丝后丝的表面才能逐渐变得光滑。单根丝叫素丝，花丝指的是两根以上的合丝，制作花丝的过程叫搓丝（图5-103）。

⑥ **制形**

搓丝的过程中左手拉直素丝右手拿搓丝板，需用力均匀，避免丝断，可事先在搓丝板中滴入适量的机油以便润滑。用镊子把花丝或素丝塑造成想要的造型。造型必须无缝连接在一起，焊药均匀流入缝隙才能确保焊接牢固。确保花丝和素丝之间没有缝隙，避免填丝和焊接的镊子混用。

⑦ **攒焊**

攒焊是攒活和焊接两个工艺的合称。攒活是把准备好的各个部分进行组装，不能丢活落件。焊接是攒焊工艺的关键，配置的焊药中，金的纯度越高越好。焊接时要保持手法的稳、准、狠，"稳"指手持焊枪不能抖动、不能烧到其他部位；"准"指将焊枪对准焊处，不能反复调整；"狠"指一步到位，切忌来回找补，否则过多的失误会导致焊药的堆积，到后期处理比较麻烦（图5-104）。

⑧ **压亮**

压亮工艺也称压光，这种工艺能够丰富作品的表面视觉效果。压亮工具一般采用玛瑙砑子，砑子的大小种类不同，根据作品需求选择相应的砑子。压亮步骤分为3步，首先用粗砑子对作品进行粗

压,先横压再竖压(须用肥皂水配合操作),又叫勒糙;然后再用细砑子压片;最后用更细的砑子进行压片处理,使作品表面亮度达到无细痕,光亮度甚至可以当镜子使用,即是最佳。压亮过程中要时刻控制自己的手劲,手劲过大容易使胎形变形,手劲小了容易达不到光亮效果。

⑨ 配座

花丝镶嵌作品的配座是十分重要的,好的底座可以使作品整体视觉上更完美,作品的用料越高级配座就要越高级。

(2)花丝镶嵌的主要工艺

① 花丝堆叠

花丝堆叠分为平面垒丝和立体垒丝两种。平面垒丝是将两层以上的花丝纹样叠加在一起,用来表现作品的立体效果。立体垒丝是先用炭末粉调和白芨草粘液塑成各种形象,然后在其上面用金丝盘曲、垒丝,最后用焊药烧焊(图5-105)。

② 花丝织编

花丝镶嵌工艺中的织编工艺均用金、银等贵重金属材料进行编织,花丝织编所用的丝有圆素丝、扁丝、圆花丝等,常用的花丝纹有小辫丝、十字纹、螺丝、席丝、套泡纹等。其通常作为边缘纹样装饰的比较多,做摆件时用的多(图5-106)。

③ 宝石镶嵌

花丝镶嵌作品镶嵌宝石的方法比较讲究,根据作品、题材和用途的不同,以及宝石材质、大小的不同,采用的镶嵌手法也各种各样。常用的镶嵌工艺手法有:爪镶、挤珠镶(钉镶)、包边镶、轨道镶(逼镶)、卡镶、绕镶等。

爪镶的常用工具和材料有金属丝、铸造好的半成品的圈、石头底座、镊子等。爪镶中种类很多,有方形爪、双爪、枣核爪、兽形爪等,多用于首饰加工。爪镶制作时锉爪要正,位置要适当,宝石要镶正,爪要均匀,爪尖要光滑,宝石镶嵌时抱角要规矩。

挤珠镶(钉镶)常用工具有开孔器、钻针、小锉、铲刀、镊子等。挤珠镶又叫钉镶,就是在作品上镶一圈宝石,利用宝石边上的小钉子将宝石固定在钻位上。其排列分布多种多样,有线形排列、面形排列、规则排列、不规则排列等。依据钉的多少可以分为两钉镶、三钉镶、四钉镶、密钉镶。

包边镶常用的工具和材料有钳子、镊子、高于石头的金属片。包边镶是一种广泛应用的镶嵌技法,也称为包镶、包口镶等。其原理是将宝石中部以下放入石碗中,高度确定好了就做边的工艺。包镶适用于一些比较大的宝石,如长方形、三角形、水滴形、马鞍形等,如果用爪镶的话大的宝石不容

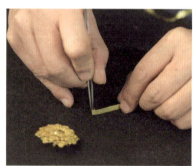

5-103 制丝

5-104 焊接

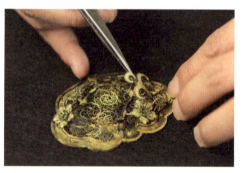

5-105 花丝堆叠

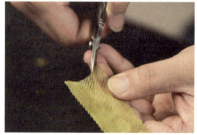

5-106 花丝织编

5-107 宝石镶嵌

5-108 点翠

易牢固，而且爪太长又影响美观。

轨道镶（壁镶）常用的工具和材料有铲刀、钻头、镊子。轨道镶又称槽镶、壁镶、夹镶，它的原理是在镶口侧边车出槽位，将宝石放入槽位中并打压牢固的一种镶嵌方法。轨道镶嵌的优点是所镶嵌的宝石均匀无缝隙、比较牢固，缺点是宝石大小必须一致，否则不能用此方法。

卡镶常用的工具是镊子。卡镶也叫无边镶，其原理是利用金属本身的张力，固定宝石的腰部或者宝石的底尖部分。因为这种工艺让宝石裸露的比较多，更能充分展示宝石本身的做工和光彩，所以这种工艺比爪镶更为流行和时尚。

绕镶常用的工具和材料有镊子、钳子、金属丝、宝石。绕镶是指通过金属丝缠绕或者用金属丝穿过带孔的宝石，达到固定和装饰的作用（图5-107）。

④ **錾刻**

錾刻又叫錾活，是指在金属表面上进行雕刻的工艺，錾刻是美化作品的重要环节。錾刻使金属表面产生各种立体装饰效果。錾刻有阳錾、阴錾、平錾、镂空、戗錾等技法。錾刻工艺讲究左右手巧妙配合，同时錾子和小锤子在力度、速度等方面的控制要恰到好处。

⑤ **烧蓝**

花丝镶嵌中的烧蓝工艺不是必要工序而是辅助工序。烧蓝技艺又叫烧银蓝，以银作为胎器并点敷以银蓝釉料烧制而成。烧蓝所用的"蓝"只能烧制在银器表面，故称为"烧银蓝"。银蓝与景泰蓝的釉料技艺相似却不同，银蓝釉料烧出来色彩具有透明感、色调通透，而景泰蓝的"蓝"烧后形成类似低温玻璃的块料。花丝镶嵌的釉料中的大蓝、紫、中绿被称为老三蓝，红、黄、白被称为花三蓝，蓝釉最为高贵。

⑥ **点翠**

点翠工艺是传统花丝镶嵌工艺中较特殊的工艺，将翠鸟身上绿中闪蓝色的羽毛粘贴在花丝镶嵌作品中进行装饰。古代皇后的服饰、凤冠等就是采用点翠工艺，历经数百上千年还是色泽如新、光鲜艳丽（图5-108）。

第 6 章 木雕装饰艺术设计与工艺

本章课件

6.1　中外木雕艺术简述

6.1.1　中国木雕艺术简述

（1）木雕历史简述（明清以前）

① 商周时期

中国的木雕艺术源远流长，最早可追溯到新石器时期，浙江余姚河姆渡文化遗址出土的木雕鱼是我国现存最早的木雕实物，距今已有7000多年的历史。商代盘龙城遗址出土的雕花椁板代表了中国木雕工艺早期的兴起。从工艺角度来看，商代雕花椁板运用的是最初步的木雕表现形式——浅雕（即阴刻），椁板上阴刻的图案繁复而精细，线条流畅，粗细均匀，达到了一定的工艺水平。

春秋战国时期，随着奴隶制的瓦解及封建制度的确立，社会生产力得到了一定程度的发展，冶铁技术也逐渐成熟，铁器可作为木雕的工具，这为木雕工艺的发展提供了物质基础。战国时期，漆器工艺普及并具有代表性，而漆器的胎体很多为木质，制作漆器也与木雕工艺有密切联系，这一时期木雕的技艺由单纯的线刻发展为立体圆雕工艺。如湖北省江陵县望山楚墓出土的彩漆木雕小座屏（图6-001）和湖北随县曾侯乙墓出土的黑漆朱绘卧鹿（图6-002）。彩漆木雕小座屏以木质为胎，以浮雕及透雕的技法刻绘出以双凤争蛇为中心的连续性图案，以及鸟、鹿、蛙等动物形象，纹样之间穿插组合，线条飘逸，充满动感。黑漆朱绘卧鹿除鹿头插

6-001　彩漆木雕小座屏

真鹿角外，整个鹿身皆以一整木雕刻而成，生动概括，栩栩如生。

② 秦汉时期

秦汉时期的木雕工艺在前代的基础上又有了新的发展，到达了一个较为成熟的时期。在厚葬的社会背景下，随葬品林林总总，其中也包含大量的木雕作品。汉墓出土的各类木雕包括人物俑、动物俑以及盘、勺、盒、木梳等日常生活用品，从这些木雕作品中可以了解到当时木雕工艺的发展水平。随葬人物木俑形式丰富多样，包括犁田、收割、打杂、扫地、马戏、奏乐、母乳等，造型写实传神、生活气息十分浓郁（图6-003）。湖南长沙马王堆一号墓出土的160多件造型精美的木俑，是西汉时期随葬木俑的典型代表。动物木俑作品（图6-004）如牛、马、狗等，造型生动形象，浑朴敦厚，具有很强的艺术感染力。其中大部分作品皆是以分部制作黏合而成的方法雕制的，这一方法为木雕工艺创作提供了新的形式上的经验。

③ 魏晋南北朝时期

魏晋南北朝时期社会动荡，朝代更迭不断，人们饱受战争苦难。东汉末年传入中国的佛教在这时与人们的精神需求相契合，佛教因此盛行于世。这一社会背景在一定程度上促进了木雕工艺的发展，使得木雕艺术有了广阔的用武之地。魏晋南北

6-002　黑漆朱绘卧鹿

6-003　汉彩绘木雕博戏俑

6-004　汉木雕马

朝时期木雕艺术应用范畴进一步扩大，数量也有了显著的提高，木雕工艺的普及程度也远高于玉雕、石雕。如南北朝时期梁朝的建立者梁武帝曾耗费巨资广建佛寺，促进了建筑装饰木雕从内容到形式的转变。除此之外，木雕佛像的数量及工艺水平都有了极大的提高，规模也不断扩大。雕刻形式有拼木雕刻、独木雕刻，注重精雕细琢。东晋的雕塑家、画家戴逵尤以擅长佛教雕塑著称，其木雕佛像的代表作是为山阴灵宝寺所雕刻的一尊一丈六尺高（约4.8m）的无量寿佛像。

④ **隋唐时期**

隋唐时期政治稳定，经济繁荣，文化与艺术飞速发展，随着绘画、雕刻技术的不断完善，木雕工艺日趋精湛。唐代是中国佛教最为兴盛的时期，这一时期的木雕主要应用于佛教造像及建筑装饰中，在创作题材上扩大了表现的范围。唐代木雕佛像体量硕大，形象塑造精湛凝练，以写实优美为主要的艺术风格。如现藏于上海博物馆的木雕迦叶头像（图6-005），迦叶眉宇紧皱，目光慈祥，面带微笑，整个面部的处理富有层次，表情刻画细腻传神。其整体造型凝重素朴，富有生气，反映了唐代木质佛像雕刻艺术的卓越水平。

隋唐时期木雕艺术在建筑中的应用也十分广泛，殿堂楼阁、佛宇庙堂皆有所涉及，作为建筑的局部装饰，显示出大唐盛世华贵典雅，雍容大气的特点。除此之外，此时的生活用具也常用木雕作为装饰，如雕花木器件、木座、木床、木质乐器等，所刻图案纹样有龙、凤、蕙草、云纹、缠枝牡丹等。对于木材的选择也更加丰富，其中不乏紫檀、黄杨木、沉香等名贵木材。

⑤ **两宋时期**

两宋时期，随着城市商业的繁荣，木雕艺术发展到新的阶段，题材内容、表现形式及技法更为多样，众多木雕流派皆起源于此时。这一时期建筑中的木雕装饰已不仅局限于宫殿庙堂，开始走入民间，应用于民居建筑中。这个时期还大量制作了造型生动逼真、秀美典雅的小件木雕。现藏于苏州博物馆的"真珠舍利宝幢"（图6-006）是宋代木雕中留存至今的精品，十分珍贵。宝幢的主体部分由楠木雕刻而成，由下至上共分为3个部分，分别是须弥座、佛宫及塔刹。"真珠舍利宝幢"选取檀香木、珍珠、玛瑙、水晶等名贵材料，运用木雕、玉石雕刻、金银丝编制、描金、穿珠等多种工艺技法，整个作品精美绝伦、巧夺天工。其中最为精巧的是塔上17尊檀香木雕的神像，每尊神像高度不足10cm，在这种雕刻难度极高的情况下，天女的绰约多姿，天王的威严肃穆，力士的威武雄健，佛祖的沉静庄严，种种人物的动态神情无一不被雕刻得生动传神，技艺炉火纯青。

⑥ **元代时期**

元代以前的木雕工艺多应用于佛教造像与建筑装饰，但元代大型的木雕佛像不再出现。这一时期的木雕艺术多应用在建筑装饰上。木雕在建筑中主要用于梁、柱、斗拱、飞檐、栏杆、门楣、匾额等。以山西丁村民居、皖南宏村民居、江西景德镇地区民居的雕刻为典型代表。雕刻技艺、表现形式及题材内容等在前朝的基础上不断发展，趋于多样，艺术手法上既有写实也有夸张。

⑦ **明清时期**

明清时期，木雕工艺在全国范围内得到发展，分布地域广阔，各个木雕流派繁荣发展，百花齐放，可谓中国木雕史上成熟的黄金时期。这一时期的木雕工艺形成了宫廷、民间两大体系，宫廷雕饰讲究精致、典雅，而民间木雕质朴、淳厚，更具生活气息。木雕工艺的应用也不仅限于佛教造像、建筑装饰，而是渗透到生活的方方面面，如家具装饰、文房用具、装饰摆件等。木雕的独立观赏价值也逐渐提高，成为独立的具有艺术观赏性的工艺品。

明代木雕工艺中最值得一提的当属明式家具的雕刻。木雕作为明式家具（图6-007）的主要装饰手段，以刻工娴熟、线条流畅、简洁明快、古雅清新的

6-005　唐迦叶菩萨头像　　6-006　宋真珠舍利宝幢

6-007　明黄花梨圈椅　　6-008　清木雕送子观音　6-009　清木雕卧牛

艺术风格闻名于世。清代是中国木雕艺术史上最鼎盛的时期，除建筑装饰和家具装饰外，小型木雕工艺品更是丰富多彩。如小摆设、小玩具和文房案头的小件雕刻等，皆精致巧妙，令人爱不释手（图6-008、图6-009）。此外，浙江东阳木雕、乐清黄杨木雕、潮州木雕、福建龙眼木雕等众多木雕流派皆在这一时期发展到高峰，形成自己独特的艺术风格。

（2）木雕应用
① 建筑装饰

中国传统建筑以木材为主要材料。传统建筑的很多木构件都运用精美的木雕装饰为建筑增色。隋唐时期，木雕工艺在建筑上的装饰应用已经较为成熟。宋代建筑木雕已形成一定的规范。北宋时期，官方编修颁布的《营造法式》一书是我国古代最完整的建筑技术书籍。书中涉及对木雕工艺的论述，将木作分为大木、小木及雕木，并按照雕刻形式的不同将"雕作"分为混作、雕插写升华、起突卷叶华、剔地洼叶华。这一时期的建筑木雕主要有混雕、隐雕、透雕及线雕等几大技法。混雕即为圆雕。隐雕即为剔地雕，是指雕刻的过程中剔除掉花样外的木质，使得花纹的部分起突。南宋至明清，建筑木雕由殿阁佛宇转而盛行于民居住宅，装饰形式由程式化趋向自由；题材也逐渐丰富，人物、动物、花鸟、山水在民居木雕中皆有出现。

中国传统的民居建筑，由于常采用"彻上露明"的构架，梁、枋、椽、檩等结构都可看到，因此对它们的装饰是必要的。现今保留下来的明清时期的民居建筑上有许多装饰精美、雕工细致、彩绘和谐的木雕装饰艺术精品。特别是在浙江东阳、安徽歙县与黟县、江西婺源等地，是传统的儒学中心，也是商业发达的地区。富庶的经济条件促进了建筑装饰技术和工艺的发展，浓厚的文化氛围又使得建筑装饰的内容题材丰富、寓意深远。这些地方的木雕装饰造型在精美中又透出清雅的书卷气，具有极高的艺术欣赏性和历史文化保存价值。从装饰风格和装饰特点上来看，优秀的木雕作品造型优美，主题鲜明突出，景物陪衬相宜，人物与动物画面构思巧妙，典雅含蓄，耐人寻味。技法上采用深浮雕、透雕等多层次雕刻，具有独特的艺术风格。明代建筑的木雕崇尚线条流畅简练，风格粗犷的纹饰。清中期木雕变得繁琐，精雕细刻，构图密不透风，装饰风格富丽（图6-010、图6-011）。

② 佛教造像

魏晋南北朝时期，佛教广泛传播，全国范围内建立佛寺，制造佛像。木雕艺术因此有了广阔的发展空间，木雕佛像也在此时开始普及，各地寺庙皆有所供，佛像的数量及雕刻技艺都有了很大的提升。这一时期的佛教造像明显带有印度文化的烙印。隋唐时期，佛像木雕艺术进一步发展。并且在这一时期佛教文化逐渐与中国传统文化相互融合，形成具有中国文化内涵的木雕造像艺术。至宋代，木雕造像艺术持续发展，但由于木材不易长久保存，加之战争、自然灾害等原因，流传下来保存完好的木雕佛像寥寥无几。国家博物馆收藏的宋代木雕观音坐像是现存的宋代木雕佛像中的艺术珍品（图6-012）。此尊木雕坐像高达2m，体量硕大，突出女性特征，观音面容略带笑意，双目微睁下视，神态安详端庄。其所着服饰上也能反映出时代的风貌，头戴花蔓宝冠，颈挂璎珞，身披帛带，下

着垂地长裙,全身衣纹飘逸,极具艺术美感。明清时期是中国木雕发展的鼎盛时期,佛教造像作为中国木雕艺术的传统类别,全面兴起,蓬勃发展。这一时期的佛像多在雕刻后上漆贴金,如河北承德普宁寺大乘之阁中主供的千手观音(图6-013),是世界上最大的金漆木雕佛像。佛像高达27.21m,其中须弥底座高1.22m,大佛腰围15m,重110t。整尊佛像皆为木结构,是由松、柏、杉、榆、椴等多种木材拼制而成后,分三层进行雕刻造型的,造像精美、宝相庄严,是清代木雕佛像的卓越代表。

③ **家具装饰**

明代木雕工艺开始广泛的运用于家具的装饰中。明式家具的特点在于种类齐全,款式繁多,用材考究,造型简朴空灵,制作技艺精湛,结构合理规范,少匠气而多文气,这也使它超越实用物件的范畴而升华为优美耐人寻味的艺术品。明式家具选材甚为考究贵重,较高级的采用花梨、紫檀、鸡翅木、铁力木等价值昂贵、数量稀少的硬木,次一级的也采用楠木、樟木、胡桃木、榆木等硬杂木。优质的木料具有沉着的色彩、柔和的光泽、优美的纹路以及坚实耐久的质地。木雕作为明式家具装饰的主要手段,不贪多堆砌,也不曲意雕琢,而是根据整体要求做恰如其分的局部装饰。常以小面积的精致浮雕和镂雕等在最适当的部位进行点缀,与大面积的素面形成对比,突出材质自身的美感,整体上不失朴素与清秀的本色,可谓装饰适当得体、锦上添花(图6-014～图6-016)。家具中的一些构件如牙板、牙条、券口、楣子等,利用精湛的雕刻技法,使之作为装饰的同时也能增加家具结构的稳定性。装饰图案题材广泛,内容极其丰富、应有尽有,主要可分为以下几个大类:植物纹样图案、动物纹样图案、几何纹样图案、器物纹样图案、人物纹样图案。这一时期的家具装饰图案蕴含了民俗、艺术、文学、宗教、政治等方面的许多寓意,体现出丰富而深远的意境。总体来说,明式家具的装饰呈现出形态简洁、结构巧妙、装饰风格古雅清新的艺术效果,是木雕家具的精品、典范。

清代初期的家具装饰仍保留明式家具制作精巧、造型简洁的特点,装饰图案多以繁简适度的龙凤、福禄寿喜等具有吉祥寓意的图案为主(图6-017,图6-018)。清代中期以后的家具突破明式家具的形式,形成了雕琢繁复、装饰华丽的风格。与明式家具的疏朗大方、不重雕饰而重材质相比,清代家具显然更注重人为的雕刻与修饰。清代家具中的木雕工艺技法主要有线雕(阳刻、阴刻)、浅浮雕、深浮雕、透雕、圆雕、漆雕(剔

6-010 木雕脊檩装饰

6-011 木雕隔扇门装饰

6-012 宋木雕观音坐像

6-013 清金漆木雕千手观音

6-014 明圈椅

6-015 明二出头靠背椅

6-016 明架子床

6-017 清冰纹半圆桌

6-018 清拔步床　　6-019 清金漆木雕十二扇大屏风　　6-020 清《东山捷报》木雕笔筒

犀、剔红）等。装饰图案多用象征吉祥如意、多子多福、延年益寿、官运亨通的花草、人物、鸟兽等。家具构件也常兼有装饰作用。清代家具的主要产地在广州、苏州、北京三地，各地所产家具皆有其独特的风格，分别被称为广作家具、苏作家具、京作家具。广作家具用料粗大，装饰特点是纹样雕刻深峻，刀法圆熟，磨工精细。装饰纹样多采用可根据器型随意变化的西番莲花纹。苏作家具雕刻题材以山水、风景、神话传说、吉祥等题材为主，局部装饰雕刻纹样多采用缠枝莲及缠枝牡丹。京作家具一般以清宫造办处所制家具为代表，雕刻纹样有夔龙、夔凤、兽面纹、雷纹、勾卷纹等。

④ 陈设品（文玩）

运用木雕工艺制作的室内陈设品中，屏风最为典型。木雕屏风历史悠久，战国时期木雕屏风的制作水平已达到一定的高度，最具代表性的是出土于湖北省江陵县望山楚墓的彩绘木雕小座屏。明清时期，木雕艺术得到前所未有的发展，木雕屏风的制作工艺在此时达到高峰（图6-019）。屏风材质的选择上多使用紫檀、黄梨花、酸枝木等，木雕技法主要有深浮雕、浅浮雕、镂雕、圆雕等。此时的屏风也不再是简单的挡风屏蔽之物，逐渐成为具有美化装饰作用的艺术品，极具观赏性。

明清时期，文房用品及摆设赏玩的木雕艺术取得瞩目的成就。清代康熙年间的雕刻大师吴之璠创作的木雕笔筒《东山捷报》（图6-020）在这一类小型木雕中最具代表性。这一作品所雕刻的场景是东晋淝水之战中的谢安与客对弈，画面中谢安运筹帷幄、处变不惊。雕刻技法上将高浮雕与薄地阳文刻法相结合，景物远近关系处理巧妙，也将人物内在精神展现得淋漓尽致。

（3）木雕流派

① 东阳木雕

东阳木雕约始于唐代，宋代已具有一定的工艺水平。自明代中期后，经过数百年的发展，东阳木雕逐渐成熟，形成了完整的工艺体系。这一时期东阳木雕的艺术风格被称为"雕花体"。大量运用于建筑及家具装饰。明朝景泰年间建造的卢宅建筑装饰，其建筑结构及室内装饰如斗、梁、枋、牛腿、门窗等，都大量采用木雕工艺（图6-021），木雕构件与建筑整体和谐统一，具有古朴而不失精致的特点。

在选材方面，东阳木雕对于须细致雕刻的内容多选取木纹较为细腻的木材，如樟木、楠木、椴木等，这些木材硬度适中，不易变形开裂，适宜雕刻；边框等部分多选择材质坚硬而厚重的木材，如花梨木、黑檀木、铁梨木等，可以起到加固的作用。

传统东阳木雕在技法上多以平面浮雕为主，兼以薄浮雕、浅浮雕、深浮雕、多层叠雕、锯空雕、透空双面雕、满地雕、圆木浮雕等雕刻技法，多种雕刻技法巧妙结合、构图饱满、繁而不乱，使得其具有丰富的层次感及独特的平面装饰性，形成了精致高雅的风格特征（图6-022）。东阳木雕多保留木材的清淡色泽与天然纹理，不施深色漆，因此又被称为"白木雕"。清代嘉庆、道光年间，东阳木雕巧匠应召进京修缮宫殿，宫廷木雕工艺的高标准促使东阳木雕技艺全面发展与提高。

东阳木雕的装饰题材十分广泛，内容极为丰富，主要包括人物、花鸟、植物、山水、吉祥动物、历史故事等，并常将主题鲜明的写实图案和装饰性较强的抽象图案巧妙结合。人物题材的雕刻中既包括神话人物、历史人物，还包括典故、戏文中

的人物角色，人物雕刻精巧细致、生动传神，同时注重其与情节、环境的相互呼应，人景相融，和谐动人。动植物的选材也都具有一定的美好寓意，如象征吉祥富贵的牡丹、象征多子多福的石榴以及具有健康长寿寓意的仙鹤、乌龟。装饰纹样也注重根据器型、功能等方面进行整体设计。

② 黄杨木雕

黄杨木雕的主要产地为浙江乐清及温州，因以黄杨木作为雕刻材料而得名，与东阳木雕、青田石雕并称为"浙江三雕"。现存最早的黄杨木雕作品是现收藏于故宫博物院的"铁拐李像"（图6-023），产于元代至正二年，距今已有六百多年的历史。乐清黄杨木雕起源于宋、元时期，经过几百年的发展在清代形成了独特的艺术风格，成为以雕刻小型木雕陈设品为主的具有独立观赏性的圆雕艺术。

黄杨木生长缓慢，十分珍贵，其木质坚韧光洁，纹理细腻，硬度适中，作为雕刻小型圆雕的材料最为适宜。这种木材最妙之处在于其颜色会随着时间发生变化，起初色泽黄亮温润，后颜色由浅入深，逐渐浓郁变为红棕色，给人以古朴、雅致之感，带来了独特的审美体验。乐清黄杨木雕在发展的过程中，不断完善、大胆突破，从以单一人物造型为主的单体雕发展到拼雕、群雕，由最基础的圆雕发展衍生出根雕、劈雕，技艺日趋精湛。

乐清黄杨木雕多为具有独立观赏性的小型圆雕陈设品，涉及到的创作题材以人物为主，主要包括宗教故事、神话故事及民间传说中的人物角色，如观音（图6-024）、罗汉、寿星、八仙等。

黄杨木雕以精细见长，创作者根据木材的形状及纹理选择最为适宜的技法进行雕琢，娴熟流畅的刀法使得刻画出的人物形神兼备、惟妙惟肖，因黄杨木色泽润黄，与人肤色相近，更显得人物形象栩栩如生。黄杨木雕不仅具有极佳的外在装饰性，同时十分注重作品内在意蕴的表达，在人物的塑造上不仅造型优美、姿态灵动，在神情的刻画上更加精妙细致，使得作品更具内涵和欣赏价值（图6-025）。

③ 潮州木雕

潮州木雕又称潮州金漆木雕，以雕刻后上漆贴金的工艺而得名。潮州木雕发源于唐、宋时期，明清两代迅猛发展到达鼎盛，广泛应用于建筑装饰、家具装饰、神器装饰等。潮州木雕可大致分为三类：第一类是最为常见的"黑漆装金"，即在雕刻完成的作品上以黑漆打底，再铺以金箔；第二类是多用于建筑装饰的"五彩装金"，以青、大绿或紫红、粉黄装彩，再用金色烘托；第三类是本色素雕，不施色彩，朴素典雅，多用于装饰屏风、香炉罩等物品。

潮州木雕多使用当地出产的木材用于建筑装饰上，如雕花板等大件作品，一般采用杉木进行雕刻；家具器物的雕刻则多采用坚韧度适中、便于运刀的樟木。在技法上，潮州木雕有通雕、浮雕、圆雕、线刻等多种多样的雕刻技艺，根据装饰部位及题材的不同灵活运用，可表现不同的形式美。多种技艺中尤以玲珑剔透且多层次的通雕最具代表性，通雕是汲取圆雕、浮雕、线刻以及绘画之长融会贯通而形成的，这一技法可通过巧妙的构思将曲折复

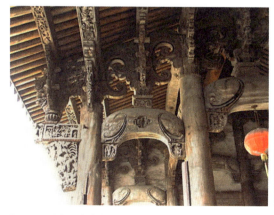

6-021　明东阳卢宅木雕　　6-022　东阳木雕　　6-023　元铁拐李像　6-024　黄杨木雕观音

6-025　黄杨木雕

6-026　潮州金漆木雕

6-027　潮州木雕《三国演义》

杂的故事融入到立体的木雕之中，既考虑了造型的凝练，又顾及到故事的完整，构图饱满，层次丰富，是极具特色的艺术表现手法（图6-026）。

潮州的木雕工艺大部分应用在建筑及家具器物的装饰上，主要包括建筑的雕梁画栋和日常生活用具的纹饰。潮州木雕装饰题材十分广泛，不仅包括神话传说、历史故事（图6-027）、戏剧小说和独具地方风情的民间故事，还有花鸟鱼虫、祥禽瑞兽、鲜花兰草等具有吉祥寓意的题材。在一件雕刻作品上，潮州木雕常以"之"字形或"S"形布局构图，利用山水景物分割不同的情节和场面，层次丰富、密而不乱。

④ **福建木雕（龙眼木雕）**

福建木雕历史悠久，唐宋时期已开始宗教佛像的雕刻，经过几百年的发展，从最初的佛教造像逐步转变为以建筑装饰、家具装饰为主，清代初期形成了一个较为成熟的木雕流派。福建木雕中尤以龙眼木雕最为卓越，因其使用的雕刻材料为龙眼木而得名，龙眼木雕也逐渐成为福建木雕的代名词。

福建木雕早期多以杉木、樟木、楠木等作为雕刻材料，直到清代，福州的雕刻艺人开始尝试使用龙眼木进行木雕创作。龙眼木主要产于闽南一带，其木质坚实稍脆、纹理细腻、色泽温和浑厚，经打磨上蜡后，色泽与红木相似，作为木雕的原材料十分适宜。除此之外，龙眼木另有一巧妙之处在于年久的龙眼木树干及根部会天然形成疤结怪状，木雕艺人充分利用这些奇特的形状进行构思设计，雕刻适宜的题材，得到独一无二的木雕艺术作品，这种将自然美与人工雕琢美的巧妙结合是龙眼木雕独特艺术魅力的体现。

福建龙眼木雕在雕刻技法上多以圆雕为主，兼有浮雕、镂空雕，根据所刻的物体形态及题材的不同选择相应的技艺，从而产生粗犷有力或浑圆细腻等不同的艺术效果。龙眼木雕造型生动不失沉稳，布局合理，既不脱离精准的解剖原理，又在一定程度上夸张变形。其创作过程包括打坯、修细、磨光、染色、上漆、擦蜡等十多道工序。

龙眼木雕的题材多以侍女、仙佛、武将、老者等人物为主，这些雕刻人物体态生动有趣，或坐或立，或跪或卧，雕刻精细且十分逼真。侍女面部圆润典雅，温婉可人；仙佛神态各异，衣纹流畅飘逸；武将气魄雄浑，盔甲纹饰千变万化。除此之外，龙眼木雕尤其擅长通过人物神态的刻画表现其内在心理及性格特征，形神兼备、栩栩如生，使人从静态的木雕工艺品中感受到旺盛的生命力（图6-028、图6-029）。

6-028　龙眼木雕

6-029　龙眼木雕

6.1.2 国外木雕艺术简述

（1）非洲

木雕是非洲最具特色和影响力的传统手工艺。非洲黑人部族制作木雕的历史悠久，分布也十分广泛。西非、中非和东非的很多黑人民族都擅长木雕手艺，作品也各具地方和民族特色。非洲木雕从题材和功用来划分，主要可以分为三大类：第一类是祖先和首领的肖像雕刻；第二类是表现图腾崇拜和祖先崇拜，在仪式上使用的木雕面具；第三类是结合日常生活实用功能的木质日用品雕刻装饰。

① 木雕肖像

非洲的原始宗教信仰崇拜自然力量，崇拜祖先神灵，因而，表现部落首领、祖先、神明的木雕像数量众多，这些木雕像被认为具有附着灵魂的神力，造型并不拘泥于写实，而是突出想象力的个性化特征，充分体现出一种原始的生命力和神的威严。这使得非洲木雕艺术具有不拘一格的创造性，所塑造的多种多样、千奇百怪的造型，呈现出大胆的夸张变形，形象结构重构的组合，体现高度的形式美感，构成了稚拙、淳朴、原始不加矫饰的艺术风格。有些造型相对写实，细节也比较丰富（图6-030）；有些则高度抽象，夸张拉长或压缩形体（图6-031），并高度省略概括人体结构和相貌细节，类似几何化的表现（图6-032）。一般来说，对有依据的历史人物、祖先或国王形象的表现，会较大程度地运用写实手法，在写实的基础上做一定的强调与夸张。如果是表现想象中的神灵和祖先形象，夸张变形的幅度就更大，完全不受限制（图6-033）。不同部族在木雕造型上所倾向的风格也有各自的特色。

② 木雕面具

非洲的木雕面具多用于各种宗教仪式和重大的生活仪式，如祈雨、收获、成年礼（图6-034）、巫医治病（图6-035）、婚假、丧葬等。因此面具的奇特造型往往具有特定的象征意义，是信息的传达方式和宗教信仰的表达方式。如面具上看似抽象的几何纹样有的象征着太阳或月亮等自然神（图6-036），约鲁巴人的一种叫做"盖莱德"的面具是上层社会秘密社团成员的身份标识（图6-037），班巴拉人的"契瓦拉"面具，面具是羚羊的抽象变形，象征着保佑农作物丰收的神灵（图6-038）。多贡人的"卡纳加"面具则象征着引导死者亡灵升天的飞鸟（图6-039）。面具造型无论是表现人物、动物还是其他原始崇拜的对象，在形象上都采用简练夸张的手法，给人深刻而强烈的视觉印象，具有原始艺术独有的粗犷、神秘的震撼力。

③ 实用品装饰木雕

非洲木雕中有一类作品是将雕刻装饰与实用物品相结合。这些实用品包括椅子、凳子、碗、盆、罐、勺子、梳子、颈枕、烟斗、乐器等（图6-040～图6-042）。这种与生活实用品结合

6-030 国王像 刚果

6-031 祖先像 安哥拉

6-032 祖先像 尼日利亚

6-033 祖先像 马里

6-034 成人礼面具 坦桑尼亚　6-035 巫医面具 刚果　6-036 几何纹样面具 刚果　6-037 "盖莱德"面具 尼日利亚

6-038 "契瓦拉"面具 马里　6-039 "卡纳加"面具 马里　6-040 木梳　6-041 木勺　6-042 木制琴头

6-043 头人凳 扎伊尔　6-044 执碗雕像　6-045 木雕宝座 安哥拉　6-046 木雕宝座 坦桑尼亚

的木雕题材也多以人物为主。雕刻家具和器皿往往雕刻成人物形象头顶凳面或碗盆的样式，如同仆役恭敬地为主人服务，由此可见，这类木雕器物的使用者应是地位较高的国王或部落首领。扎伊尔的一件头人凳，凳面下雕刻一个屈膝作托举姿态的人物形象，头部前伸，负重辛劳的姿势与神情刻画的十分生动，手和脚的比例夸张的很大，双脚形成凳子的底座，便于使用时放稳（图6-043）。也有一些作品具有另辟蹊径的创意，一件执碗雕像雕刻成一个人物坐地，两腿平伸，双手抱碗，碗的位置在人物两腿之间，人物身体部分还可以作器物的把手（图6-044）。工匠善于将装饰形象与物品的形态与构造巧妙结合，达到功能性和欣赏性的相得益彰。从风格上来看，有些木雕器物装饰复杂精细，有些则特别抽象简约。如安哥拉乔克维族的一件木雕宝座为有靠背的豪华座椅，椅背与椅子腿之间雕刻了几十个姿态各异的人物，玲珑剔透，装饰细节丰富而生动（图6-045）。坦桑尼亚瓦涅维奇族的一件木雕宝座则用整块木料做出椅子的大形，靠背后面装饰着一个极抽象变形的人形，装饰的繁简各有特色（图6-046）。

非洲木雕奇异大胆的表现手法对西方现代主义艺术产生了深刻的影响。毕加索在创作著名的立体主义作品"亚维农少女"时，对人物的夸张变形处理就是直接受到非洲木雕人像与面具造型风格的影响。非洲木雕艺术的原始、粗犷、神秘，形式的大胆与新颖，给现代艺术追求主观情感表达、创造新形式、表达新理念提供了丰富的灵感源泉。

（2）大洋洲

大洋洲的地理区域指的是南太平洋上的澳大利亚和新西兰，以及美拉尼西亚、波利尼西亚、密克罗尼西亚三大群岛。这一地区很早就居住着不同种族的土著居民，创立了具有特色的原始文明。木雕艺术品在大洋洲的各地都有发现，数量较多。美拉尼西亚群岛中的一大岛屿——新几内亚岛上的土著居民以渔猎为主，善于制作独木舟。独木舟的船头、船尾、船舷、船桨（图6-047）各处都有精美复杂的雕刻图案，并装饰有鲜明醒目的色彩。木雕图案的题材内容是当地居民崇拜的祖先图腾，以抽象变形的人物、鸟，以及人与鸟形组合的想象形象为主题，刻画这些纹样是为了祈求祖先神灵保佑出海平安并满载而归，具有很强的象征和祈愿含义。这些造型一般都接近抽象图形，风格化、程式化的程度比非洲原始艺术还要来得强烈。除了独木舟木雕装饰以外，新几内亚岛还发现了其他木雕制品，包括祖先雕像、木雕面具、装饰板、盾牌（图6-048）、悬钩（图6-049）、腰鼓等，种类十分丰富。鸟是美拉尼西亚人崇拜的祖先的象征，因此很多制品上的装饰原型都是鸟的形象。如祖先雕像的面部五官中，将鼻子夸张得又尖又长，形如鸟喙，使人物造型呈现出奇特的风格化特征（图6-050）。日常使用的木碗、演奏音乐用的木

6-047　木雕船桨

6-048　木雕盾牌

6-049　木雕悬钩

6-050　木雕祖先像

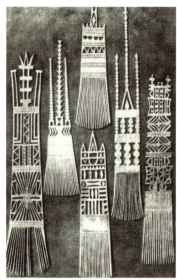

6-051　木梳　萨摩亚群岛

6-053　棒形武器
新西兰毛利族

6-052　门楣装饰　新西兰毛利族

鼓，也用突出的鸟形装饰与器物结合在一起，运用装饰细节，时时体现出原始宗教图腾崇拜的意义。波利尼西亚群岛以及密克罗尼西亚群岛的居民也制作此类的神像、面具、木雕日用品等。如波利尼西亚萨摩亚群岛居民制作的木梳，用镂雕的方式刻出千变万化的几何花纹，严谨精致，又富于图案的节奏与韵律（图6-051）。新西兰的毛利人是另一个擅长木雕工艺的种族，其木雕工艺和纹样有着独特的风格。毛利人的木雕更为精细，木雕装饰的应用也更加广泛。在部落集会场所的建筑上，梁柱、门楣（图6-052）都有做工精细的木雕装饰。木雕纹样以细密的旋涡状曲线构成，中间夹杂着锯齿形线条，装饰效果繁复。这种具有独特视觉效果的旋涡状花纹也出现在日常用品、武器（图6-053）、乐器、独木舟甚至灵柩上。

6.2　木雕工艺

6.2.1　木雕工艺的材料、工具

（1）木材

① 木材种类

木材的种类有软木、硬木两大类。软木适合用于雕刻一些造型简单的作品，雕刻起来不费力，但木质软、色泽弱。雕刻时注意切勿在这种木材上雕刻造型复杂或体积较小的作品。硬木的木质坚韧、纹理细密、色泽光亮，为上等的雕刻材料。硬木既可以保留原始的刀痕、雕刻的肌理，又可以精细打磨以达到玲珑剔透的雕刻效果，且在制作过程中不易断裂受损，具有很高的收藏价值。

a.樟木通体有香气，木质较细密，纹理平顺，切面光洁，年轮明显，耐浸、耐湿，一般不容易变形，不生蛀虫，硬度和韧性适中，多用于局部的精细雕刻，是潮州木雕的主要用材（图6-054）。

b.杉木受气候冷暖、干湿的影响不大，不生蛀虫，不容易变形，但由于木纹竖直，横向无力，所以韧性不足，不适用于精细的镂通雕。多用于建筑梁架装饰和家具结构，尤其是明代建筑上的梁架雕饰（图6-055）。

c.龙眼木即桂圆木，其色微赤，木质坚韧，木纹细密（图6-056）。

d.黄杨木色泽呈中黄或者淡黄,纹理细腻,木质极坚韧,是制作精巧的小型雕刻的佳料（图6-057）。

e.楠木也称作桢楠，其特点为色老黄，木质坚韧细密，耐水性强，纹理直，切面光滑，易加工。除了是家具用材之外，还是重要建筑中的木雕用料。很多重要宫殿建筑都是使用楠木作栋梁的。宋代真珠舍利宝幢的主体为楠木，北京故宫建筑中也主要用楠木作构架（图6-058）。

f.红木也称做胭脂木，其特点强度高、耐磨、耐久性好、色泽艳丽、纹理美观，为上等木雕原料。红木也有新、老之分，老红木呈枣红色，色泽较暗，颜色沉稳；而新红木颜色黄红，缺乏老红木的端庄感，纹路比老红木粗（图6-059）。

g.椴木内部材料颜色呈淡红至褐色，边缘材料呈现黄白色。木质轻柔，性较软，结构略细，纹理直，木纹不显，易加工，是浮雕的理想材料（图6-060）。

h.柏木有红柏、白柏二种。纤维扭曲而强劲，木质坚硬（图6-061）。

i.银杏木其色黄、木质细洁、性较软、木纹不明显（图6-062）。

j.丹塔木其色红、木质细密，软硬度适中。

② **木材的选择与养护**

制作木雕挑选木材时要根据最终成品所想要达到的艺术效果，综合木材的纹理、颜色、软硬程度、密度、结构特征等来进行综合考量。所有的木材都可以用来雕刻，木材的种类丰富，所有木材都有其不同的特性和妙用。它们也有自己的缺点，这些缺点可以依靠人工方法来弥补。例如有的木材年轮线浅淡，表面纹理不清晰，就可以通过给木材着色的方法来弥补。

名贵的木材是木雕制作的首选，其材质密度好、纹理美观、切面光滑、韧性适当、收缩性小、不容易开裂变形，无论是细节刻画还是大面积抛光都能满足，具有雕刻所需的所有优点。但名贵木材的缺点也很明显，如它们生长周期都较长、价格昂贵等。

木材的选择注意以下两点：其一，选择圆雕的木料时，需要注意的是木纹的方向，按竖纹的方向使用的木材承受能力最强，不容易变形，此为最佳。其二，选择浮雕材料，一般也选用竖纹方向，目的是为了让木材顺应自然规律，这样创作的作品不易变形、开裂，适宜长期保存。

木雕作品在存放过程中会遇到一些问题，风吹日晒和潮湿环境都会使木材变得脆弱，因此要注意

6-054 樟木

6-055 杉木

6-056 龙眼木

6-057 黄杨木

6-058 楠木

6-059 红木

6-060 椴木

6-061 柏木

6-062 银杏木

木材的养护问题。首先要避免将木雕长期放置于户外，其次也可以通过定期给木雕抹油来进行木雕保养，大部分植物油（橄榄油和玉米油除外）都可以保养木材。

（2）工具

① 雕刻工具

a.圆刀

圆刀切削省力，刀痕变化丰富，雕刻中使用圆刀对大的起伏、小的变化都能处理。圆刀常用于粗坯的大体切削及细坯的刻划。圆刀有正反之分，正口圆刀适合在出坯和掘坯阶段使用；反口圆刀主要用于挖掘、雕刻低洼及孔洞部分（图6-063）。

b.平刀

平刀刃口平直，主要用于铲平木头削去表面的凹凸，使其平滑无痕。平刀运用起来冲刀有力，一些型号大的能用来处理平正的大块面，可凿出仿佛绘画笔触般的块面感，结构感强富有力量感。其缺点是刀痕少变化，处理不好，容易让人觉得单调乏味。平刀的锐角能刻线，二刀相交时能剔除刀脚或印刻图案（图6-064）。

c.斜刀

斜刀是平刀的变种。主要用于作品的关节角落和镂空狭缝处作剔角修光。主要特点是使用锐利的刀角来进行雕刻，可补平刀的不足之处。可以通过正手反手的不同拿法适应雕刻的各个方向（图6-065）。

d.玉婉刀

玉婉刀是一种介乎圆刀与平刀之间的修光用刀。特点是比较缓和，既不像平刀那么板直，又不像圆刀那么深凹，适合在凹面起伏上使用（图6-066）。

e.中钢刀

中钢刀的刃口平直两面都有斜度，也称"印刀"。用它打坯可保持刀锋走向直正，周围不容易受震动影响（图6-067）。

f.三角刀

三角刀主要用于刻画装饰线条，操作时木屑会从三角槽内吐出，以免妨碍线条的刻画（三角刀图片）。

g.凿子

常用在木材凿眼、挖空、剔槽、铲削等。通常用的凿子有：平口凿、反圆口凿、正圆口凿和三角凿（图6-068、图6-069）。

② 打磨工具

常用的打磨工具有：锉刀、电动打磨笔和砂纸等。对粗糙的木料进行打磨抛光，使其达到一定的平整度（图6-070、图6-071）。

6-063 圆刀　　6-064 平刀

6-065 斜刀

6-066 玉婉刀

6-067 中钢刀、三角刀及其他木雕刀　　6-068 凿子

6-069 凿子

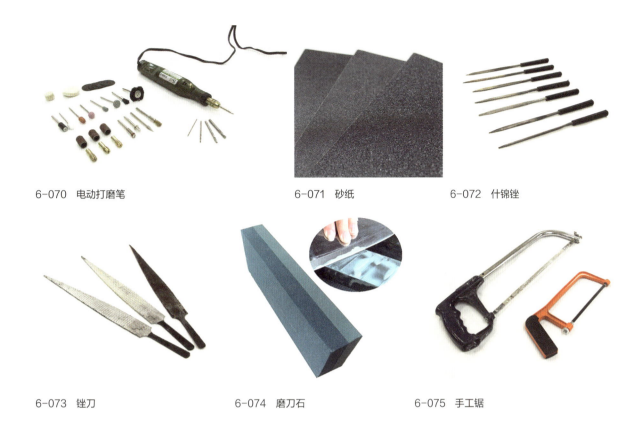

6-070 电动打磨笔　　6-071 砂纸　　6-072 什锦锉

6-073 锉刀　　6-074 磨刀石　　6-075 手工锯

锉刀分为粗齿锉刀和细齿锉刀。粗齿锉刀齿距大，齿深，不容易堵塞，一般用于前期的粗加工。细齿锉刀精准度更高，一般用于细加工，偶尔也可用砂纸替代。锉刀的形状也有很多种，不同条件下使用不同形状的锉刀。用圆柱形锉刀来扩孔；用半圆锉刀来打磨较大的洞口和弧面；用三角锉刀和方形锉刀打磨有棱角的边角线（图6-072、图6-073）。

木雕的刀具钝了需要打磨。磨刀石与磨片的主要作用是打磨木雕刀，使其变得锋利（图6-074）。

③ **辅助工具**

木雕制作运用的辅助工具有斧头、记号笔、毛笔毛刷、调色缸、墨汁与水溶颜料、美工刀、防尘眼睛、口罩等。

卷尺和直尺用于测量长度。

角尺用于检验工件直角、垂直度和平行度的误差和划线。

水平仪和线锤用于测试平面度和垂直度。

锯子有板锯和钢锯两种，用来断木和切割作品大形体时用（图6-075）。

6.2.2　木雕工艺的基本操作

（1）木雕的分类

① **圆雕**

圆雕作品会随着观赏角度的变化展现出不同的姿态，它一般通过形体的造型、结构、比例、色彩、雕刻技法等方面来表现其内容。圆雕的材料可直接采用大小合适的圆柱体、长方体、正方体等木材，也可以根据作品造型的需要进行木材拼接。圆雕具有一定的雕刻难度，要注意制作时的顺序和步骤。为了避免在转折处出错，一般采用先粗后细、先方后圆、先大后小的制作顺序。

圆雕工艺分为两类：一类是整体上基本为实心的圆雕（图6-076），这类作品一般富有体积感，具有空间占有力，给人浑厚敦实或简单灵动的感觉；另一类圆雕则表现出虚实相间的特点，在这类木雕的形体之中，穿插着虚空间，这种虚空间的存在使作品拥有了丰富的变化（图6-077）。

② **浮雕**

浮雕是通过其形体上凹凸起伏所形成的不同深度（黑、白、灰）的阴影来表现的雕刻作品。它是一种

介于绘画与雕塑之间的艺术形式，浮雕塑造的空间感比绘画更直接，又比圆雕表现得更加平面化。浮雕是在有限的厚度中表现立体感，要处理好光与形体、线与结构、结构与形体之间的视觉关系。

浮雕的工艺形式分为高浮雕、低浮雕、薄浮雕三种。

a. 高浮雕

选用的木料较厚，形体空间压缩的比较少，其被塑造出的层次少则两三层，多则七八层。有时为了突出主体，将主体放置在前景，使层次之间拉开空间感，在层与层之间进行一些镂空雕刻。背景层有些只需要利用刻线的手法表现内容。高浮雕作品层次丰富，整体作品主体明确，内容充实有序（图6-078）。

b. 低浮雕

相较于高浮雕而言起位较低，形象压缩的比例较多，借由相差不大的凹凸起伏空间中表现主题内容。低浮雕刻画层次的方式与绘画的方法相类似。在创作低浮雕时，构图阶段就要想好虚实的变化，然后借由线面结合表现出来。低浮雕作品具有淳厚、清淡、静雅的风格（图6-079）。

c. 薄浮雕

雕刻深度范围在5mm内，有的甚至在2mm内。薄浮雕的表现技巧以线为主，以面为辅，线面结合。整个作品以线来描绘造型，要求雕刻师做到线条的刻画流畅清晰，要能够细腻地剔出光滑平整的平面，对雕刻刀工要求极高。薄浮雕作品是一种高雅的艺术形式（图6-080）。

③ **透雕**

透雕工艺也可以叫作镂空雕、玲珑雕。它指的是利用雕空、镂空和挖空等工艺手段，将作品形象以外的背景部分减至零的特殊表现方式。透雕的镂空工艺展现出木雕精致的雕刻图案，这种玲珑剔透的艺术风格与装饰特征就是透雕工艺的特点，最适用于浮雕壁画的创作。透雕工艺在木雕中的运用有三种方式。

a. 垂直通透

是指于垂直方向将浮雕平面穿透的方式，例如传统建筑中的窗花、屏风等。还有一种垂直方向的镂空雕刻叫做双面透雕，即在同一块木板的正反两面雕刻出不同的图案，但它们的镂空部分是完全一样的，这更体现出木雕设计创作的巧妙之处。

b. 横向通透

通常出现在高浮雕中。是指将高浮雕的层次之间挖通，让层与层之间出现前后间隔，使前面层次的物体脱离于下层，给观者一种物体似乎腾空而起

6-076　圆雕作品　陆光正

6-077　春恋　吴初伟

6-078　曹操赠袍　吴初伟

6-079　神龙脸谱　黄小明

6-080　寄情山水　佚名

6-081　三英战吕布（局部）　陆光正

6-082　收获　黄小明

的美妙感觉（图6-081）。

c. 多维通透

一般是指圆雕工艺中，根据木雕的动态造型和设计者的创意，从多个角度与方向对圆雕进行的镂空雕刻。雕刻出各种不同大小、深浅、形状的虚空间，让圆雕有虚有实。复杂的空间形态，可以让观赏者拥有一种探寻的趣味性（图6-082）。

（2）制作工序

① **起稿**

木雕的设计是整个作品的灵魂，构思作品时有两种情况，一种是"因势造型"，即已经有一块材料，根据材料的形状、态势进行构思、确定主题；另一种情况是早已定好主题，根据主题制定草稿后寻找合适的木材。

"因势造型"可以从好几个角度出发：一是可以根据木材的纤维结构特点进行设计，顺应木材的纤维特点可以保留木材原有的坚韧与强度。二是根据木材的自然形态来进行设计，如可以将扭曲的树身雕刻成女人曼妙的身姿，还可以将疤痕累累的树根巧妙地雕刻成老人布满皱纹的脸。三是利用木材的天然缺陷进行设计。四是根据木材带有的木纹进行设计。

构思好之后就要画草稿图。起草稿时，要将主要块面画清楚，还要起草好各个角度的效果图。图案和题材可以从玉雕、石雕、泥雕等图案寻找灵感。

② **泥塑**

起好草稿后，要先把草稿转化成立体的泥稿。不能因为泥稿不是最终的成品就粗糙地制作，为了让后续的木雕制作顺利进行，泥稿要尽可能将每一个设计细节表达清楚。如果是先设计再选材，那么立体的泥稿也能有助于下一步材料的选择。

泥稿制作和材料选择完毕后，就对照立体的泥稿给木材画线定位。把握好每个部位的比例关系是这一步骤的关键，反复核对有助于增加定位的准确性。这些制作好后，才真正进入木雕的雕刻步骤。

③ **粗坯**

粗坯制作是整个作品的基础。将整个作品的造型概括成简单的几何形体，要求做到有层次、有动势、比例协调、重心稳定、整体感强，初步形成作品的外轮廓与内轮廓。凿粗坯可以按照一层一层的顺序将作品的整体态势表现出来。凿粗坯时要留有余地，记住雕刻做的是减法，留出余料才能方便之后做出调整改动。

④ **掘细坯**

在粗坯之上继续从整体入手，调整比例和各种布局关系，然后将各个布局位置上的形状逐步按照草稿落实并形成，要为修光留有余地。这个阶段，作品的体积和线条已经基本展现出来，因此要求刀法娴熟流畅，要有充分的表现力。

⑤ **修光**

修光步骤需要精雕细刻，运用薄刀密法将细坯中的刀痕凿垢修饰消除，目的是使作品表面细致完美。要求刀迹清楚细密，或是圆转、或是板直、或是粗犷，追求的效果是尽可能表现出作品的细节。

⑥ **打磨**

这一步骤要根据作品需要，将木雕用目数不同的木工砂纸打磨。先用粗砂纸打磨整体，后用细砂纸打磨细部。要顺着木头的纤维方向打磨，如此反复，直至前面步骤所留下的刀痕消失，但要注意保持作品轮廓清晰，不要破坏线条的流畅。

⑦ **刻毛发、饰纹**

用三角刀刻画毛发、饰纹，要求运刀快速肯定，粗细均匀，这样刻画出来的线条才流畅。

⑧ **着色上光（后期修饰）**

有些木料颜色较白，纹理不理想，这就需要通过着色的方法进行弥补。着色颜料一般指水溶性颜料，如水粉、水彩等。它们的特点是覆盖性小、有较强的渗透性。木雕着色时要使其质感和纹理能够透过颜料展现出来，有些木纹甚至会通过着色更加清晰。这就要求颜料要稀薄，通过多次涂刷后让颜料渗入到木质表面达到理想效果，这样木质纹理不会被覆盖住，自然显色。上色的笔刷含水量不宜过多，否则有些深凹处积淀颜色易产生不均匀的效果。

着色的目的是为了弥补某些材料的不足或缺陷，同时上色还丰富了材料的质感和作品形式。所以着色时要根据情况而定，上色时要注意保持木质天然的美，不要覆盖住木材本身美丽的木纹，色泽要求深沉明快。

木雕上色后不要马上打蜡上光。一定要等干了以后（约12h后），用一块干净的布反复擦拭，或用使用过的细砂纸，将木雕表面因木头着色上水后木质起毛并留下颜色的粉末擦磨干净，直至产生均

匀的光泽，手感光滑。

将木雕稍加打磨后还要进行表面处理，木材上总免不了有一些虫眼、洞眼、缝隙等缺陷。一般可以用万能胶、木屑和石膏粉末填补，干了以后再用丙烯颜料补色。有的小面积的瑕疵还可以采用"移植方法"，就是用平刀铲下木雕其他部位的一片木片，用胶粘在瑕疵部位，胶干后再用细砂纸轻轻磨平（这是黄杨木雕常用的方法）。如果有大面积的空洞与裂缝则一般采用"镶嵌"的补法，即选用一块相应木纹的小木块，将其削成内窄外宽的形状，用乳胶嵌进缝里，等乳胶干后再用刀将其修成与周围相适的形状，并用砂纸细细打磨。力求做到自然衔接，不能让镶嵌处与周边木材的色差明显。

木雕经过着色、修补等表面处理后，要打蜡上光，上光的目的是滋润木质，同时也起到防水、防尘、防油脂等作用，因此要求打蜡时均匀渗透。木材打蜡需要将石蜡切成小片，加入一些松节油，将石蜡进行加热熔化（温度不要过高，不然会引起松节油起火）。石蜡熔化后，等候片刻，待石蜡稍凉一些时用最好。准备一块薄布蘸取石蜡涂抹在木雕表面，然后再用一块干净的布用力擦拭已经打蜡的木雕，直至木雕表面产生均匀的光泽。

（3）雕刻技法

所谓雕刻就是一个造型减法的过程，雕刻技法就是刀法。每个雕刻师有自己擅长的刀法，一般初学者只要熟悉平刀、圆刀两种刀具的用途，这两种刀具入门速度快，刀法技巧容易掌握。

① 块面法

块面法一般采用平刀、圆刀进行大块面削切。使用块面法一般有两种情况。

一是在凿坯时用平刀大块面的削切出作品的轮廓和结构部分。进行这一步骤时，运刀必须稳、准、狠，要肯定有力，有大刀阔斧之势，爽快利落之感，要求每一刀都能更清晰地展示作品的整体结构。块面法的运用过程实际上就是利用简单抽象的几何形体概括各种复杂形体的造型过程，用不同大小的正方形、长方形、梯形、菱形来概括表现不同的部分。这对雕刻者的造型能力和概括形体的能力有一定要求，此时他眼中的木雕是没有细节的，是简练且概括的。

二是作品的形象追求块面效果。运用块面法可使木雕表面保留运刀时产生的大小不同、角度不同的棱面。这种块面效果带给观者一种强烈的节奏感，最大的特点就是作品所表现的力度。

② 肌理法

肌理指的是不同物体表面的组织结构所产生的特殊效果。木雕的肌理效果就是刀具在进行雕刻时所产生的或规则或自由的凿刻效果。它的表现方式多种多样，有块状、线形、点状等。它们之间还可以交替运用，体现出更强的表现力和多变有趣的刀痕。

形成肌理一般会使用圆刀来处理。圆刀刻出的痕迹呈凹弧状，中间深两边翘，刻出的形体轮廓与产生的凹凸感都比较清晰，很适合用来表现作品的质感和肌理效果，做衬托作用时也很适合用圆刀雕琢来表现。圆刀雕刻出的凹凸刻痕大小不规则，这些痕迹形成体积与形状，显现出一种自然、拙朴的气息。

③ 修光法

修光是木雕雕刻的后续步骤，目的是使作品形象刻画得更加到位，表面更加细致。修光所用到的刀具并不局限于一种，一般会根据雕刻对象的形状和雕刻所想要的目的效果，选择适合的刀具。在丰富细节时，要求刀痕清晰肯定、线条流畅，重点部分更是要做到细致入微，表达出作品的微妙之处，例如刻画人物形象神态的时候就需要格外注意。在处理大面积的平面、弧面或凹面时，要修去刀痕，在视觉上和手感上都达到光滑清爽的效果，体现木材本身的纹理韵味。

④ 线刻法

线刻要用到的工具一般是尖锐锋利的三角刀。通常在修光后对人物和动物的毛发进行刻画，还有飘逸的衣褶、富有丰富变化的纹饰等装饰区也会需要线刻的方式来表达。

其实线刻的效果就是充分体现木雕工艺中"线"的装饰性，在立体的艺术形式中表现线条的深浅、曲直、排列疏密的变化与对比，表现方式有些类似于绘画中的线描手法。虽然圆雕中有一些形体上的起伏，但将"线"随着形体的凹凸进行刻画，效果更佳。而在浮雕中，像线描绘画一样进行线刻更是轻而易举，因为本来浮雕的设计稿就是借鉴白描的绘制方式。经过线刻加工的作品更加生动优美，装饰性更强。

第 7 章 工艺案例

本章课件

7.1 陶艺案例

案例1：陶艺初体验

（1）陶艺设计作品介绍

作品名称：陶艺初体验

设计作者：董斯洛

设计指导：高阳

作品来源：课程作业

设计说明：作品的设计灵感来自日本乐烧黑碗。在制作过程中，有意打破拉坯出现的规则形状，营造出朴拙的质感。釉料选择黑中带金的特殊颜色，使作品烧炼出丰富的肌理感，同时带有火中炼金的寓意。作品整体造型特点为基本对称，表面在拉坯过程中留下一些自然的刻划痕迹，碗口追求自然起伏的造型。无法预料的起伏给人带来一定的惊喜感，使作品朴实而又具有趣味性。作品表面没有具象的纹样装饰，其沉稳的黑色、点缀其中的闪烁金色、简单质朴的造型、透明的釉料、表面凹凸的粗糙质感，各方面达成协调统一。没有"为装饰而装饰"，而是以调和作品的整体调性与感受为目的来制作，这其实是最为恰当的装饰手法也是作品的主要设计思路（图7-001）。

（2）陶艺设计作品制作步骤

① **准备泥料**

选用高白泥进行搓揉（目的是除尽泥巴里面多余的气泡），同时使泥巴中的水分和受力分布均匀。

② **拉坯制作**

将泥放在拉坯机的中心并固定，不断的提泥和下压用来找好泥巴的中心（这一步是拉坯工艺中最难掌握的，中心固定影响后续塑形）。然后再进行开口、提泥等。根据自己的需求控制坯体造型与泥坯的薄厚程度（图7-002）。

③ **拉坯成型**

不断均速的重复开口和提泥两道工序，全部过程确保泥坯始终处于转盘的中心，几个来回直到拉坯成型为止，然后把成型的坯体取下来放在通风良好的地方自动干燥。

④ **修坯**

将坯体利用修坯工具稍作修整，且保留坯体表面与碗口在制作过程中留下的自然起伏（图7-003）。

⑤ **上釉**

选择黑中带有金色的黑色哑光釉料在粗陶上面进行喷釉，施釉时注意喷枪头和坯体的距离，均速旋转喷釉3~4次即可。

⑥ **开始烧制**

烧制过程大约8h，时刻关注窑温和窑口颜色的变化，当温度达到1250℃左右停止烧窑并进行自然降温（图7-004）。

7-001 陶艺初体验作品展示

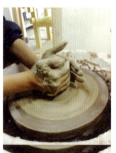
7-002 拉坯制作

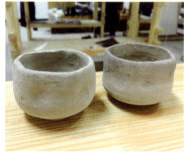
7-003 修坯

7-004 烧制

案例2：五色鹿陶罐

（1）陶艺设计作品介绍

作品名称：五色鹿陶罐

设计作者：王雨桐

设计指导：高阳

作品来源：课程作业

设计说明：图案运用敦煌壁画中的鹿、山峦等传统元素进行设计，表达吉祥与幸福的美好寓意。三个陶罐为一组，每个陶罐的壁厚、器型宽度相似，但宽度、高度方面稍有不同，整组为"矮形宽口"的特点，有明显的系列感和序列感。三个陶罐上分别绘制不同姿势的鹿，有奔跑中的鹿、向下眺望的鹿以及低头吃草的鹿。整组图案节奏动静结合，静谧的氛围中不失灵动与活泼。鹿的造型提炼概括，身姿高傲挺拔、动作优美自然（图7-005）。

（2）陶艺设计作品制作步骤

① 坯体制作

泥料选择黄陶泥，在拉坯机上多次实验做出比较满意的陶罐造型。借助修坯工具来调整坯体的细节与造型。比如：坯体的足底、坯体的口沿、坯体的纹理、坯体的薄厚程度等（图7-006）。

② 草稿设计

根据敦煌元素和敦煌风格提前设计出图案，根据最终的效果选择阴刻、阳刻或粘贴泥片等处理方式（图7-007）。

③ 拓图

罐子需要放置一周才能干透，干透以后借助铅笔把图稿拓在坯体表面。铅笔痕会在进窑烧制之后完全淡化、消失（图7-008）。

④ 图案刻画

先用大刻刀刻出物体轮廓，这一步是整个图案的基础。初步轮廓刻出后，再用小刻刀刻出图案的细节，并对局部进行调整刻画（图7-009）。

⑤ 砂纸打磨

先用粗颗粒的砂纸打磨边缘、接头等，使坯体表面平滑，表面轮廓不明显、不流畅的地方需要再次雕刻并打磨，打磨需重复多次，直至罐体表面平滑达到理想效果（图7-010）。

⑥ 进窑烧制

根据作品的设计思路和最终表达效果，没有给作品进行上釉，选择直接进窑烧制。烧制过程大约需要8h，时刻关注窑温和窑口颜色的变化，当温度达到1180℃左右停止烧窑并进行自然降温。

7-005　五色鹿陶罐作品展示

7-006　坯体

7-007　草稿设计

7-008　拓图

7-009　图案刻画

7-010　砂纸打磨

7.2 编织案例

案例1:"火焰山"织毯

(1)编织设计作品介绍

设计名称:"火焰山"织毯

设计作者:董斯洛

设计指导:高阳

作品来源:课程作业

设计说明:以西游记中过火焰山的故事情节作为设计的主题来源,师徒四人西天取经途中被困火焰山,师徒四人齐心协力,最终翻越火焰山。设计者认为,人生就像西游记,取经途中九九八十一难,但只要坚定信念,就一定会战胜困难。运用祥云、山丘、火焰等元素进行设计,表现火焰山这一设计主题,赋予这一作品乘风破浪、勇往直前的精神寓意。作品整体画面色彩对比鲜明,冷暖色的对比使得整个作品具有丰富的视觉效果;整体画面构图均衡,通过各个元素在画面中的均匀分布,给观者带来视觉上的平衡与舒适。

(2)编织设计作品制作步骤

① **画图**

用手工绘图工具结合AI、PS等设计软件绘制出图案。

② **挂经线**

在木框上下两端标记尺寸画点(一般上下各两排点,上下对应总共两组),用3~5cm的钉子进行定点,垂直钉半寸钉子。选用纯棉线绳当作经线挂在木框架上的铁钉上,在木框左上端第一个钉子上结扣,左右均匀排列自左向右、上下垂直。

③ **调匀经线、打底**

挂好经线后进行调匀经线之间的距离,即将经线分成前后两排,用木杆穿于前后经线之中,形成经线交叉状将经线分成奇数线和偶数线。

④ **勾图、锁人字底纹**

将设计好的图案绘制在与经线面积等大的白纸上,贴在经线线框后面,用记号笔在经线上面起稿勾勒,为下一步编织做好标记。编织前先用白棉线从画面左侧到右侧开始自下而上用人字纹开始锁底边,反复两行缩减人字纹后开始编织。编织时始终将木板或者木棒放在经线之间穿插,这样方便编织的线在经线中穿行,能快速分辨奇偶数线,思路清晰加快编织的进度。

⑤ **配色线**

根据设计好的图案选择毛线的颜色,需要两种色线混合时,尽量将毛线拧在一起。

⑥ **开始编织**

根据图稿开始进行编织,将平织技法与栽绒技法相结合,在纬线分好的前后线中穿插编织(图7-011)。

7-011 编织过程

7-012 最终效果

⑦ **修剪调整**

编织完成后，用剪刀把纬线编织的线头修剪掉并藏好，呈现出最终的效果（图7-012）。

案例2：佛头面部编织

（1）编织设计作品介绍

设计名称：佛头面部编织

设计作者：王雨桐

设计指导：高阳、李睿

作品来源：课程作业

设计说明：佛头的图案来源于敦煌石窟，佛像神态庄严、目光祥和、面带微笑，令人心生敬畏。用柔软的毛线编制出庄严的佛头图案，两相结合，丰富了作品的视觉语言，别具艺术特色。作品选取佛像中佛头的局部作为编织的图案，以佛头五官作为画面的主要内容，重点突出。色彩以红、蓝、白为主，冷暖明暗互相穿插，色块面积相当，整个画面的色彩布局稳定均衡，和谐而不单调。

（2）编织设计作品制作步骤

① **画图**

将要编织的图手绘成织毯质感。模仿织毯的颜色、质感，有助于后续的编织工作（图7-013）。

② **挂经线**

在木框上下两端用记号笔标记尺寸画点，用钉子进行定点，垂直钉入半寸钉子。选用纯棉线绳当作经线挂在木框架的铁钉上，在木框左上端第一个钉子上结扣，左右均匀排列自左向右、上下垂直。

③ **调匀经线、打底**

挂好经线后就开始调匀经线之间的距离，将经线分成前后两排，用10cm软质底板穿于前后经线之中，形成经线交叉状将经线分成奇数和偶数线。

④ **勾图、锁人字底纹**

将对应等比的图稿贴在经线线框后面，用黑色勾线笔在绷好的经线上打点，做好记号，标记出对应的区域。编织前先用白棉线从画面左侧到右侧开始自下而上用人字纹开始锁底边，反复几行缩成人字纹后开始编织（图7-014）。

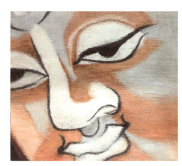

7-013 画图

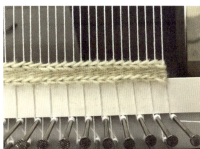

7-014 锁人字纹

7-015 配色线

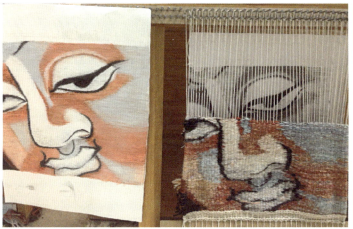

7-016 编织过程

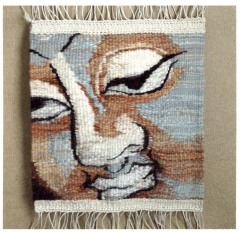

7-017 最终效果

⑤ 配色线

根据设计好的图案选择毛线的颜色,不用与手绘稿完全一致,色彩丰富多样为佳(图7-015)。

⑥ 开始编织

根据图稿使用平织技法开始进行编织,这类具象图案编织对造型准确度的要求比较高,造型的准确把握最为重要,需要时刻对比观察形态的走势及关键线的粗细变化(图7-016)。

⑦ 修剪调整

编织完成后,用剪刀把纬线编织的线头修剪掉并藏好,呈现出最终的效果。此外,在编织过程中保持用力均匀,尽量保证织毯平整(图7-017)。

案例3:"山林"挂毯编织

(1)编织设计作品介绍

设计名称:"山林"织毯

设计作者:苑文生

设计指导:高阳、李睿

作品来源:课程作业

设计说明:作品中的图案来源于敦煌石窟中的西魏249窟,选用壁画中的山、鹿、树等元素进行设计。画面中山林交错,树影纠缠,双鹿活泼灵动,仿若梦回敦煌。技法上,设计者采用了编织与烫印相结合的方法,使得作品最终呈现的效果更具艺术表现力。设计作品以两只不同姿态的鹿作为画面的视觉重点,分置左右,为整个画面增添灵巧生动之感。近处的山峦以三角形呈现,采用土红、石青、黑、白等不同的颜色表现,层次分明又充满韵律感。

(2)编织设计作品制作步骤

① 画图

用AI、PS等设计软件绘制出图案。

② 挂经线

在木框上下两端标记尺寸画点,用4cm的钉子进行定点,垂直钉半寸钉子。选用纯棉线绳当作经线挂在准备好的木框架上的铁钉上,在木框左上端第一个钉子上结扣,左右均匀排列自左向右、上下垂直。

③ 调匀经线、打底

挂好经线后进行调匀经线之间的距离,即将经线分成前后两排,用木杆穿于前后经线之中,形成经线交叉状将经线分成奇数线和偶数线。

④ 锁人字底纹

编织前先用白棉线从画面左侧到右侧开始自下而上用人字纹开始锁底边,反复两行缩成人字纹后开始编织。

⑤ 开始编织

使用白色毛线开始进行编织,运用平织技法编织出大小适宜的白底(图7-018)。

⑥ 修剪调整

编织完成后,用剪刀把纬线编织的线头修剪掉并藏好,呈现出平整的效果。

⑦ 烫印

将之前设计的图案烫印在编织完整的白底上,最终完成作品(图7-019)。

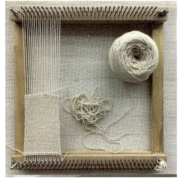

7-018 白底编织

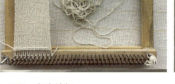

7-019 烫印效果

7.3 扎染案例

案例："化蝶"扎染作品

（1）扎染设计作品介绍

作品名称：化蝶背包

设计作者：高阳

设计说明：此作品选取了少数民族喜爱表现的一种对象——蝴蝶作为图案主题。作品整体图案为左右对称式构图，蝴蝶翅膀的花纹简练而疏密有致，在注意图案层次的同时利用不同的扎染技巧展现多种染色效果（图7-020）。

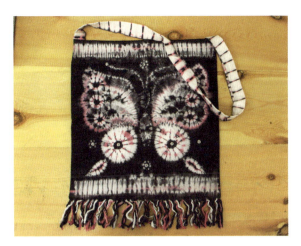

7-020 化蝶

（2）扎染设计作品制作步骤

① 起稿

将画稿拓印于布料上，确定好构图位置，留出未来制作成品裁剪与缝纫的余地。

② 捆绑扎缝

蝴蝶的上半部分翅膀和蝴蝶身体的边缘线、蝴蝶旁边上下部分的装饰线运用缝绞法；蝴蝶翅膀下半部分运用捆扎法；另外准备一条宽窄适中的带子运用夹扎法制作花纹，用作背包的背带。

③ 冷水浸泡

将捆绑扎缝好的布料放入冷水中浸泡约10min，这样织物能够更好地吸收水分和染料。

④ 染色

将捆扎后的布料放入染锅内加温煮染，染色时，先染较浅的粉色，第二遍染色时用塑料布包裹住染好的浅色和留白部分，再用相同的步骤染深色。

⑤ 冷水冷却

将煮染后的布料放入清水中洗色，完全漂洗清洁后阴干。

⑥ 拆线和烫熨、晾干

用大小合适的手工剪刀进行拆线工作，拆线后将布料熨平、晾干。

⑦ 制作背包成品

将染好图案的布料进行裁剪、缝纫，制作成实用的背包成品。

7.4 蜡染案例

案例："鱼戏莲"蜡染作品

（1）蜡染作品介绍

设计名称：鱼戏莲

设计作者：高阳

设计说明：以"鱼戏莲"这一传统纹样作为作品的主要题材来源。"鱼戏莲"纹样有着连年有余、和谐顺利等美好寓意，同时也意味着夫妻和悦、生命繁衍。图案的构成形式为方形，整体图案设计适合于蜡染工艺。图案在设计的过程中，将点、线、面巧妙结合起来，四角的莲花图案为大块面处理，与中间部分以线条和小块面处理的鱼的图案，以及四周点状的边饰形成不同的层次和视觉效果。整体画面布局分布平均，主次清晰，内容丰富而不显凌乱。整幅作品采用蜡染工艺最为经典的蓝白色彩，使用正负形的设计手法，白色的纹样与蓝色的底色皆巧妙地形成图案，如利用正负形呈现出三条鱼的纹样，营造出更多的视觉趣味。

（2）蜡染设计作品制作步骤

① 处理布料

在蜡染前首先要对布料进行处理，将其进行水洗晾干，清除表面的杂质。

7-021 设计图稿　　7-022 画蜡　　7-023 最终作品

② **设计图稿**

用绘图工具在纸上绘制出设计好的图案，再将图案复制到准备好的布面上（图7-021）。

③ **熔蜡**

将蜡切成小块，放入熔蜡炉中，加热至蜡全部融化到恒温状态，待蜡液微微冒烟后就可以进行绘制了。蜡的温度对后续的绘制至关重要，需要严格把控。

④ **画蜡**

用蜡绘制出画面中需要留白的部分，目的是将图案部分作防染。画蜡时下笔要用力均匀，保证每一笔让蜡液都能渗透到布料的背面（图7-022）。

⑤ **制作冰纹**

画蜡完成后，将布料进行适当的揉捏，使部分蜡面出现冰裂效果，染色时染液会随着裂缝浸入布料，从而形成蜡染工艺特有的"冰纹"。但注意揉捏布料不要过度，要结合设计和美观的需要，主观控制出现冰裂纹的位置、数量与疏密，防止蜡大面积碎裂脱落。

⑥ **染色**

将画蜡完成的布料浸泡于染液中几个小时，让染液充分渗透入布料，可多次浸染达到所需深浅程度。

⑦ **去蜡**

将染色完成后的布料放入冷水中进行漂洗，去除表面的浮色。之后将其投入沸水中不断搅动染蜡布，进行高温脱蜡。蜡遇高温后融化，当布料上的蜡全部脱离并漂浮于水面上时，代表去蜡这一工序的完成。最后用清水进行漂洗，置于阴凉通风处晾干即得到最终作品效果（图7-023）。

7.5　景泰蓝案例

案例："凤舞""鸾翔"

（1）景泰蓝设计作品介绍

作品名称："凤舞""鸾翔"

设计作者：李睿

设计指导：高阳

作品来源：国家艺术基金——"景泰蓝艺术创作人才培养"项目

"凤舞""鸾翔"设计说明：圆盘和捧盒器皿的装饰设计，运用敦煌石窟第61窟五代中的凤凰、飞鸟、莲花等元素进行设计，寓意表达天降祥瑞、盛世太平、吉祥如意的美好意愿。

"鸾翔"赏盘画面中通过重心构图的平衡与稳定，使各部分均匀分布，在视觉上达到平衡、舒适。"鸾翔"捧盒中的图案在造型、色彩等方面注重色块的明暗、冷暖的穿插，捧盒盒盖与盒身反复运用相同单元的飞鸟和植物纹样来形成美的秩序。"凤舞"赏盘在造型方面，加强凤鸟飞翔的动态特征，加强植物纹样等外形特征；"凤舞"赏盘中的色彩通过明暗、冷暖等方法来突出凤鸟飞舞的主题，使细节层次丰富、对比强烈却不失柔和；构图中突出设计主题特点，权衡和把握画面中元素的大小、强弱、聚散、疏密、重叠、循环、往复等形式美关系（图7-024、图7-025）。

（2）景泰蓝设计作品制作步骤

①**画图**

用手工绘图工具结合AI或PS设计软件描图、填色，需要互相配合使用并不断调整设计效果图（图7-026）。

②**制胎、去油**

将紫铜片按照图纸要求打造出需要造型的铜胎，然后上好焊药经高温焊接。在铜胎表面涂抹肥皂或者去油剂，然后往铜胎表面冲水，最后将铜胎表面的油脂冲洗掉并晾干（图7-027）。

③**拓图、掐丝、粘丝**

将画好的图纸等比例放大并剪裁好（图7-028），然后把拓图纸放在图纸和铜胎之间并用胶带固定好，最后用笔把图案拓印在铜胎表面（图7-029）。用镊子根据图纸的图案设计来进行掐丝（选择丝的高度、软硬程度、对手法和力度的把握很多细节值得注意）（图7-030）。用镊子夹住掐好的铜丝，然后蘸上白芨黏附在铜胎上。粘丝之前要把手洗干净，否则焊丝易出现跑丝和并丝现象等。

④**焊丝**

在粘好铜丝的铜胎表面筛上银焊药粉，经900℃的高温焙烧，将铜丝花纹牢牢地焊接在铜胎上。一般情况下，银焊药是用来焊接丝工纹样部分，铜焊药用来焊接瓶子底部、瓶子脖部、盘底等接口处。

⑤**点蓝、烧蓝**

焊好丝的胎体经酸洗、平活、整丝后点蓝。点蓝根据方案效果图大约需要用蓝枪操作3~4次，直到釉料烧制达到与丝齐高才能进行下一步（图7-031）。

⑥**磨光、镀金**

用粗砂石、黄石、木炭分三次将凹凸不平的蓝釉磨平，最后用木炭、刮刀将没有蓝釉的铜线、底线、口线刮平磨亮。将磨平、磨亮的景泰蓝经酸洗、去污后，放入镀金液槽中镀金。

7-024　凤舞 景泰蓝作品

7-025　鸾翔 景泰蓝作品

7-026　画图

7-027　制胎、去油

7-028　拓图

7-029　拓图

7-030　掐丝

7-031　点蓝

7.6 木雕案例

案例：小狮子玩具

（1）木雕设计作品介绍

作品名称：小狮子玩具

设计制作：王轩亭、冯思霖

设计说明：将小狮子的形象夸张几何化，夸张呆萌的头部，缩小身体比例，整体上有种憨态可掬的感觉。

（2）木雕设计作品制作步骤

① 起稿

在木头上画稿，正、侧、背三面都要画上，但要把正面图和背面图画在同一平面上，这时要注意正面和背面一些细节上的不同。先画正面，确定基本大小和位置，画好正面图后将主要位置画线标记延伸至侧面，确保各个位置横向对齐。留出一个底座大小的部分，为了方便切割时拿在手上（图7-032、图7-033）。

② 初步切割

进行初步切割，可以用机器如带锯，也可以用木工锯手动切割。先按照正面图稿切割，此时也要注意配合侧面图稿，切割时只要把大的体块结构关系表现出来即可。正面切割结束后，再将侧面图稿重新描绘一遍，与切割正面的方式一样继续切割侧面。有时切面太深不方便锯，可以在切面的垂直方向进行多次切割，将要去除的切面分割成几块小的垂直截面（垂直多次切割），掰断或锯断截面都可，这样会使切割更容易操作一些（图7-034、图7-035）。

③ 掘细坯

切割完成后，由于小狮子表面部分画稿已经被切下，于是需要再次补充线稿（图7-036）。然后进行下一步掘细坯，这一步骤主要是通过凿和切。

有些细节处的木质太软不好雕刻（用力过多容易雕刻过多），可选用电动钻头雕刻，容易控制雕刻的深浅，雕刻得也更加干净。雕刻过程中方法是

7-032　起稿正面　　　7-033　起稿侧面

7-034　垂直多次切割

7-035　切割完成效果　　　7-036　补充线稿

7-037　掘细坯

灵活多变的，有时还可以在雕刻刀上画线标记雕刻的深度（图7-037）。

小狮子的耳朵、鼻子等细节部位留出一定余量，不要直接用刀雕刻，留到打磨的时候，用砂纸逐渐打磨出形状即可（图7-038）。

④ 打磨

细坯雕刻结束后，先用锉刀打磨，开始先顺着木纹的方向打磨，这样更省力，打磨出来的效果也更加整齐，然后再自行调整方向和角度打磨。

接下来用砂纸打磨，这一步需要耐心，用不同粗糙程度的砂纸，按粗到细的顺序先后打磨，打磨至小狮子表面光滑即可（图7-039）。

雕刻部分全部完成，小狮子的形状以及细节也已经全部确定后，根据自己的喜好可以选择上颜料或者不着色保留原木色泽。上颜料按自己喜好即可，可如上文所说选择国画或者水彩颜料，覆盖性小可以保留木纹。

7-038　留出余量

7-039　砂纸打磨

参考文献

白庚胜, 于法胜, 2010. 中国民间木雕技法[M]. 北京：中国劳动社会保障出版社.

陈玲, 2012. 纤维艺术设计与制作[M]. 北京：中国轻工业出版社.

崔栋良, 聂跃华, 1992. 扎染技法[M]. 北京：中国纺织出版社.

费瑟儿, 2014. 陶瓷制作常见问题和解救方法[M]. 王霞, 译. 上海：上海科学技术出版社.

高阳, 2005. 中国传统装饰与现代设计[M]. 福州：福建美术出版社.

高阳, 2017. 中外装饰艺术史[M]. 北京：中国水利水电出版社.

贾克奎·阿特金, 2011. 250个陶瓷创意设计秘籍[M]. 杨志, 译. 北京：人民美术出版社.

贾特奎·阿特金, 2017. 手工陶艺基础与技巧[M]. 刘琴, 等译. 北京：人民美术出版社.

李磊颖, 2006. 传统陶瓷新彩装饰[M]. 武汉：武汉理工大学出版社.

李楠, 2015. 贵州苗族传统彩色蜡染工艺初探[D]. 南宁：广西艺术学院.

李倩倩, 陈国强, 2016. 贵州苗族蜡染工艺及其艺术性研究[J]. 染整技术, 38(7): 16-19.

李砚祖, 1991. 工艺美术概论[M]. 长春：吉林美术出版社.

厉宝华, 2015. 非物质文化遗产丛书：花丝镶嵌[M]. 北京：北京美术摄影出版社.

刘巽发, 1983. 木雕技法述要[J]. 新美术(1): 14-19, 91-93.

路易莎·泰勒, 2014. 陶艺制作圣经[M]. 赵莹, 孙思宇, 王营伟, 译. 北京：北京美术摄影出版社.

路甬祥, 唐克美, 李苍彦, 2004. 中国传统工艺美术全集——金银细金工艺和景泰蓝[M]. 郑州：大象出版社.

罗晓涛, 陈立, 2009. 传统陶瓷青花装饰[M]. 武汉：武汉理工大学出版社.

牛文静, 2015. 潮州木雕历史渊源探析[J]. 兰台世界(24): 55-56.

齐成, 2007. 织物蜡染印花的特点和操作要领[J]. 网印工业(5): 18-22.

沈洁, 2018, 执木工坊. 慢木雕：雕刻里的时光质感[M]. 北京：化学工业出版社.

王笃清, 2000. 论木雕与佛教的渊源关系[J]. 浙江工艺美术(1): 15-16.

王海霞, 2015. 中国最美第二辑: 木雕[M]. 武汉：湖北美术出版社.

王妮, 叶洪光, 2012. 高等教育艺术设计精编教材: 手工扎染服饰设计[M]. 北京：清华大学出版社.

王琴, 2012. 东阳木雕的起源及其装饰艺术特征[J]. 美术大观(2): 46-47.

王天凤, 2014. 苗族蜡染艺术研究[D]. 昆明：昆明理工大学.

王永安, 1992. 关于蜡染工艺及其应用[J]. 染料工业(1): 42-44.

吴尧辉, 2017. 浅谈木雕中的"雕"和"刻"[J]. 艺术教育(21): 218-219.

徐彬, 岳鹏, 赵曦, 2017. 花丝镶嵌[M]. 北京：中国轻工业出版社.

徐华铛, 2009. 木雕文人雅士百态[M]. 中国林业出版社.

许元, 陈一中, 2016. 国家非遗东阳木雕文化与传承发展[J]. 荆楚学刊, 17(1): 93-96.

叶柏风, 赵丕成, 2006. 镂琢纤巧: 木雕[M]. 上海：上海科技教育出版社.

远宏, 吴咏梅, 2015. 陶艺基础与创作[M]. 北京：人民邮电出版社.

张光宇, 1959. 装饰诸问题[J]. 装饰(5): 51.

张恒翔, 2008. 宋、辽、金时期寺观造像——宋代彩塑及木雕、铸铜雕塑艺术欣赏[J]. 中国美术教育(4): 76-79.

张书舟, 王琪, 2010. 乐清黄杨木雕的雕刻艺术[J]. 中国城市经济(9): 233.

张书舟, 王琪, 2010. 乐清黄杨木雕的历史渊源与沿革[J]. 中国城市经济(9): 232.

朱方芳, 2013. 精雕细刻 风神潇洒——浅析福建木雕艺术[J]. 艺苑(4): 84-88.

朱尽晖, 2002. 现代纤维艺术设计[M]. 西安：陕西人民美术出版社.

卓千晓, 2010. 贵州苗族蜡染在装饰织物中的创新性运用与研究[D]. 成都：西南交通大学.

邹晓松, 2005. 传统陶瓷粉彩装饰[M]. 武汉：武汉理工大学出版社.

后 记

本书的写作，是笔者近二十年从事装饰艺术教学的心得。令笔者欣喜的是，本书的另一位主编李睿老师，是我培养的第一位研究生，毕业后也任教于北京林业大学艺术设计学院，从事工艺实践方面的教学。师生从教学相长，到志同道合，共同从事继承弘扬中国传统装饰艺术的事业，并在当代装饰艺术创新设计中做出更多的探索和思考，这是非常有意义的传承。我的四名在校攻读硕士学位的研究生陈宸、陈雨琪、路紫媚、王轩亭，也承担了本书部分章节的写作工作。"江山代有才人出"，希望一代代人的努力，能够让装饰艺术更好地发展，服务于人们的衣食住行，美化人们的生活。

从本书的选题、写作到出版，要感谢中国林业出版社及责任编辑杜娟女士的大力协助，使出版工作得以顺利完成。也要感谢我的恩师常沙娜先生，以及众多装饰艺术领域的前辈学者、工艺美术领域的工艺大师对本书编写的指导和帮助。希望前辈、同仁、学子们对本书提出宝贵意见。

<p style="text-align:right">高阳　李睿
2019年11月</p>

作者简介

高阳，女，1974年生。毕业于清华大学美术学院，师从常沙娜教授进行敦煌艺术研究。现任教于北京林业大学艺术设计学院，副教授，硕士生导师，研究方向为中国传统装饰艺术。出版多部装饰艺术领域的著作与教材，发表多篇论文。主持设计人民大会堂新闻发布厅、宁夏厅、贵州厅地毯。装饰艺术作品多次参加国内外展览。

李睿，男，1988年生。毕业于北京林业大学艺术设计学院，师从高阳副教授，研究方向为装饰艺术设计。现任教于北京林业大学艺术设计学院教学实验与展示中心，实验师，从事和研究中国传统工艺实践教学，参与和策划校内外多场展览。参加国家艺术基金"景泰蓝艺术创作人才培养"项目。